Historical Narratives of Chinese Ancient Music

中国古代音乐史话

田 青——著

上海音乐出版社

我 一千次、一万次地赞美音乐艺术，因为她永远流动着，因而万古常新。音乐艺术亘古以来在积年累月中变化，甚至迁徙她的河道，使人不复辨认遗迹；甚至在她的任何一个瞬态当中也无处不在流动。人们掌握了录音技术后仍然千方百计想听到现场演奏，因为任何一次的再演奏都是艺术创造的过程。即兴性和流动性永远是音乐艺术创造的生命和灵魂。

　　你可以一千次、一万次地诅咒音乐艺术的桀骜不驯、不可捉摸。她不允许你用摄影胶卷拍摄时对她作"定格"处理，一个休止符都不允许（你是神仙也无法做到这一点。因为，连"休止"的本身也只能在运动状态中才得以存在）！她在这一方面的吝啬正好是她能够瞬息万变、深入细微，在人们的精神世界中慷慨施与的秘诀。

　　流水不腐！自然界的河流有干涸的时候，也有污染的时候，但是人类文化中音乐传统的大河永远未曾停止过流动；即使有时遭到了污染，也随即会有万壑奔泉融汇为荡涤垢滓的力量。我更要千倍万倍地赞美华夏民族音乐传统的长江大河。她在我们世世代代休养生息的辽阔土地上激起过无数绚丽灿烂的浪花。她不择涓涓细流，百川归海那样地容纳吞吐着华夏各民族的汗水、血、泪以至沁人肺腑的湿润气息。她的深邃足以汲取异地远域的清泉而不变水质，她的乳汁哺育

过我们多少祖先，还将在新时代中喷放不已。她的千姿百态，
或作高山流泉，或作水云激荡，安如渔歌，静若春江，幽愤
时广陵潮涌，咆哮时黄河怒吼，不一而足。这种千姿百态，
不可管窥，也没有任何人能对她作人为的限定，因为这是历
史的产物。中国的民族音乐传统是伴随着民族的命运长流过
来的。急遽和激愤，舒缓或优美，人们的歌与哭，欢乐与忧
愁，血肉联系般地交融在这条历史长河之中。你要不知道她
的流域有多宽广，河床有多深，流程有多长，你就无法理解
她的丰富多彩以及这种千变万化的来源。我曾长期地临河兴
叹：不肯跋涉千里，怎能穷尽她的全貌？探流溯源有多艰苦，
浸沉出没有多费力，而自己对她的无知又多可怜啊！

附记：这篇小文原是我未曾发表的论文《传统是一条河
流》前面的一个短引。逢田青同志《中国古代音乐史话》结
集，嘱我作序，我想：中国古代音乐中的"引"也就是序吧，
好在内容倒也切题，就用它代序吧。田青同志为爱好音乐的
青年们做了一件该做的工作；既然开了头，就希望他滔滔不
绝，以此用大河的形象来作祝愿，也是祝愿更多的同志来做
这件工作。我不会写序，也不是敢于作序的人，只敢用这点
意思写在附记之中。

黄翔鹏
1982 年 12 月 2 日

这本小书，正如"后记"中所说，写于 1976 年，1979 年到 1982 年在《音乐爱好者》连载，1984 年由上海文艺出版社出版。今天再看，恍如隔世。

出版社两年前即表示希望再版，嘱我"修订"，我一拖再拖，直至今日。其原因，不仅仅是因为忙于他事，而是觉得不好"修订"。一个青年学生在"文革"后期写的东西，怎么"修订"？那还不如重写！但，重写？好比一个人的生命，岂可重新来过？

无论如何，还是把出版社重新排好打印的书稿翻开来看了一遍，看时，想到鲁迅当年对"悔其少作"的批评，不禁莞尔。看这书，真像看自己幼年穿开裆裤的照片，有羞，但无愧。谁又不是一点点长大的？！

用今天的眼光看，本书就像杨荫浏先生彪炳史册的《中国古代音乐史稿》一样，有着时代深深的烙印，比如对"人民"与"阶级"和"阶级斗争"的强调，对"封建统治者"及其音乐文化的批判。记得改革开放初期，一位香港的音乐学家在一次研讨会上批评杨先生的"史稿"因其强调"人民性"等政治因素而"损害了学术性"，并表示"理解"杨先生在当时的环境下"为了发表"而"违心"写作，当即遭到在场的内地学者的反驳。的确，许多海外人士难以理解 20 世纪中叶生活在内地的知识分子普遍的心路历程，

更不能理解他们会真诚地进行"思想改造"、真诚地拥护"工农政权"、真诚地批判"封建统治阶级"。杨先生在其"史稿"每一章的第一节首先讲"劳动人民"的创造并认为"雅乐"的艺术性不如民间音乐,是他真实的想法,绝不是"违心"之作。其实,不理解 20 世纪内地知识分子的这种"真诚",就不能理解历史的复杂性和深刻性,也不能理解人的复杂性。对历史,我们只能尊重并尽量客观观照,但不能"文过饰非";人可以也应该"与时俱进",但不能抹掉甚或改变历史,以彰显自己的"一贯正确",更何况,一直到今天,我仍然从心眼里喜欢"原生态"的民间音乐,反感一切自以为比"老百姓"高明的当代"雅乐"。所以,我抛弃了"重写"和"大改"的想法,只增加了 3500 个字,都是当时还不知道的有关考古发现的内容,并且删掉了三两句极个别实在"不合时宜"的句子。

当然,今天再看,除了这些让今天的读者难以认同的"时代烙印"之外,本书还有一些今天看起来"习以为常"的观点,在当时提出来却是需要勇气的很大的"突破"。比如在谈到音乐起源的时候,我居然敢违反"劳动创造历史"的成说,提出了性爱与劳动同是音乐的起源,甚至说出了"劳动提供了节奏,性爱提供了旋律"的"大逆不道"的观点。

初版"后记"里说了我为什么尝试写这本小书,是为了学习丰子恺先生所做的音乐普及工作,但没有说到另一个原因,那就是改革开放初期,天津音乐学院和所有大专院校一样,百废待兴,师资力量青黄不接,专业课程设置不足,而且只有作曲系、声乐系、民乐系和管弦系,还没有音乐学系。当时为了开设"中国古代音乐史"的课程,作曲系主任杨今豪先生就命我这个尚在作曲系四年级学习的"工农兵学员"为三年级的学生试开这门共同课。这本小书,应该就是在当时我的教案的基础上写成的。也因为此,

毕业时，我免去了找工作的苦恼，顺理成章地留校做了教师。

还应该说明的是，我当时是天津音乐学院作曲系的学生，我学习的课程，全是作曲系的"四大件"——和声、复调、曲式、配器，没有听过中国古代音乐史的课。为了开这门课，学校安排我去中央音乐学院旁听，并安排我去找原来我校的教师、当时已到中国音乐研究所工作的黄翔鹏老师学习。中央音乐学院的课，我只听了两三次，因为授课老师照本宣科的教法除了让我和所有听课的学生一样昏昏欲睡以外还有一个好处，就是激发我思考，如何能让中国古代音乐史这门课也能引人入胜，这，恐怕也是我写作本书的一个"逆增上缘"吧？跟黄先生学习，却是收获甚多，并得到先生极大的鼓励。至于在其后考入中国艺术研究院研究生部，"登堂入室"，正式随杨荫浏、黄翔鹏两位先生学习，则是此书已在《音乐爱好者》连载完毕，即将正式出版的时候了。

还要说一句，本书虽小，但却起到了当时始料未及、今天不可思议的作用。原因很简单，就是当时杨先生的巨著《中国古代音乐史稿》尚未正式出版，其他的同类研究尚未成书，社会上基本找不到这类内容的书籍，所以起了一点"蜀中无大将，廖化作先锋"的作用。有三个例子可以说明：一是本书出版后不久，就收到出版社转来的读者来信，记得其中有一封是一个在美国的留学生写的，具体内容记不清了，大体是表示对我的感谢，说本书让她了解了自己祖国的文化和历史云云，用今天的话讲，就是让她有了"文化自信"。二是1993年我去欧洲讲学，在伦敦大学亚非学院、剑桥大学、牛津大学等图书馆的中国藏书部，都看到了这本书。三是我在中国艺术研究院研究生部音乐系有一个同班同学吴犇，开学初见面，他就跟我说："我是读你的音乐史话考上的。"此君毕业后即去美国，已有三十多年未见了，书至此，不知吴君可好？

本书在 1984 年正式出版，当时出书比今天更难，在我们这两届研究生中，我是第一个出书的。记得拿到书时同学们羡慕的眼神，尤其是看到我在"后记"的最后"恬不知耻"地注明"著者 1982 年末于北京恭王府"的时候，明显引起"众怒"，当时快毕业离开研究生部所在的恭王府了，离开后，谁再出书，也不能署"于恭王府"了！于是，我只好请客"以平民愤"。对了，记得当时的稿费是 1700 元人民币，那是我平生挣到的第一笔大钱，我家的第一台电视机，即此款所购，颇得父母妻儿欢心。

记此，以为再版说明。

田 青

2017 年秋于北京惠新北里

目录

contents

第一章
原始林莽中的歌声

一、音乐是谁发明的？

黄河万里，始于昆仑；泉清如许，自有源头。那么，音乐是在什么时候，由谁发明的呢？

我国古代有这样一个传说：在很早很早以前，黄帝命令他的臣子伶伦制定乐律。伶伦来到了昆仑山，他在山北面的嶰溪之谷砍了十二根竹子，削去竹节，用两个竹节之间的那一段，做成了十二根管子。管子做成了，一吹便可以发出声音来。但是，那声音难听极了。正在这时候，一对凤凰飞来了，凤叫了六声，凰叫了六声，天空中像珠玉一样洒下美妙的声音来。于是，伶伦便根据凤凰鸣叫的音高制成了十二根律管，从此，人们才有了创作音乐和演奏音乐的规范和依据。①

当然，这只是一个美丽的传说。世上本没有凤凰这种鸟，人们也不可能只根据鸟叫的声音发明音乐。那么，音乐究竟是怎样产生的呢？一些社会学学者、人类学学者卓有成效的研究，为我们勾画了这样一幅生动的图景：

当我们的城市还是原始森林的时候。

狩猎开始了。随着一声悠长尖锐的呼啸，一大群腰间围

① 参见［战国］吕不韦所著：《吕氏春秋·仲夏纪·古乐篇》。

着兽皮，手里拿着棍棒、石块、弓箭的原始人冲向掉进沟壑的古象。物种间的生存斗争是残酷的。古象的长牙，不止戳穿了一个人的胸膛。但是，在人们震耳欲聋的呐喊声中，在如蝗的石簇、石块的打击下，遍体鳞伤的古象终于倒下了。

又是一声呼啸，人们围拢来，企图把这巨大的猎获物拖出深沟。但是，它太重了，人们怎么也拖不动它。这时候，他们中间的一个忽然放开喉咙，发出了短促有力的一声喊，仿佛是说："用力呀！"其他的人，不约而同地模仿着他的声音，似乎在回答："一起拉！"他再喊，大家再应，一呼一应、一强一弱，这声音的节律，正和着大家咚咚的心跳！

多奇妙啊，这天地间第一次由人类发出的有规律、有意义的声浪，不但震撼着林莽山川，震撼着凄清的宇宙，也震撼着发声者自己的心！在这有节律的声音中，人们的脚步整齐了，人们的动作协调了，精疲力竭的身体里，仿佛注入了一股新的力量。那古象巨大的身躯，也随着这强弱有节的声音，缓缓地移动着……

寒冷而又神秘的夜降临了。闪动的篝火和胃中分解着的食物，使人们的血液流动得更快了。一个青年男子围着火堆跳跃着，一边模仿着动物的步态，一边模仿着动物的叫声。

火堆旁的男女老少，拍击着身体和大地，随着他发出一阵阵抑扬顿挫的声音。这动作、这声音，使劳累了一天的人们感到了一种不可名状的快感。于是，火堆旁所有能活动

孙家寨舞蹈纹彩陶盆（马家窑文化）

的人们，都被这原始的、本能的、强烈的律动所驱使，投入了手舞、足蹈、口唱的狂欢中。

年老、体弱的舞者先退下去了。此刻，火堆旁只剩下那些最强壮的青年男女了。大野洪荒中的生命之火，给这些裸露着、扭动着的身体涂上了一层圣洁而又诱惑的光。一个尖锐高昂的女声，像彗星明亮的尾巴，划破了夜幕，又从高处落下来，掉到男声低吼的海浪中，激起了爱的大潮。就像日出月落、春华秋实一样自然，对狩猎对象和狩猎活动的模仿，不知不觉地变成了另一种重要生产——性行为的前奏曲了。

音乐的嫩芽，就这样，从人类生活的沃土中萌生了。人类为了使生命个体能够生存和种族能够延续所必须从事的两项最基本的生产——劳动和生殖，应该说是孕育音乐（当然也包括其他艺术）的母亲。

在原始社会，生产力非常低下，人们必须依靠集体的力量才能生存。一方面，集体劳动必然要提出协调动作、统一行动的要求；另一方面，初级劳动大都是某种简单动作的连续反复，它本身就具有节奏的意义。《淮南子》中所谓"今夫举大木者，前呼'邪许'，后亦应之，此举重劝力之歌也"的话，以及鲁迅先生关于"杭育杭育派"的著名论述，都充分说明了音乐起源与劳动的关系。

音乐最基本的要素，就是节奏和旋律。节奏，指的是单位时间内声音的强弱规律和音的时值。狭义的旋律，一般指依次发出的不同音高的乐音。简单地说，前者是音的长短，后者是音的高低。假如说劳动为音乐提供了节奏的话，那么，性爱则可能是促使旋律丰富动人的重要因素。当然，除了纯打击乐以外，节奏与旋律在实际音乐中是不可能分开的，这正如在谈到艺术的起源时，只强调劳动和只强调性爱都是偏颇的一样。至于认为音乐起源于"模仿"、起源于"语

言"、起源于"宗教"的学说，抑或没有看到事物的本质，把手段当成了目的；或是指叶为根，把孪生的姐妹当成母女了。

毋庸赘言，音乐不可能是某一个人在某一天早上发明的。鲁迅先生说过："一切文物，都是历来的无名氏所逐渐的造成。"[①]"归功一圣，亦凭臆之说也。"[②] 但是，假如我们把伶伦当成当时整个人类社会集中智慧的代表，把对凤凰叫声的模拟，当成人们在狩猎过程中使用的一种手段，甚或把凤与凰，当成爱情的象征，那么，我们在文章开始时所引用的美丽神话，便多少带些唯物主义的性质了。

二、我国最早的乐器

你知道我国最早的乐器是什么样子的吗？

回溯中国悠久的音乐历史与文化，我们不禁要问中国音乐文明的曙光来自哪里？生活在中国远古时代的祖先们最早拥有怎样的音乐生活呢？回答这个问题我们首先要把目光投射在河南省舞阳县贾湖村。贾湖村的东侧有一处距今八九千年的古代聚落遗址，这便是驰名中外的贾湖遗址。该村落坐落于河南省中部偏北，南距舞阳县城 22 千米，东北距昔日繁华的中州重镇北舞渡镇 3 千米。这里自古以来气候湿润、河流纵横，是人类生息繁衍的理想地域。贾湖遗址属于保存完整、规模较大、文化积淀极为丰厚的新石器时代早期文化

① 鲁迅：《南腔北调集·经验》。
② 鲁迅：《汉文学史纲要》。

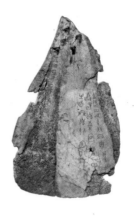

雨刻辞卜甲（商武丁时期）　　　　　"有出虹自北饮于河"刻辞卜骨（商武丁时期）

遗存，出土的大量器物向人们显示着近一万年前的贾湖先民们创造的人类文明，尤其令人惊叹不已的是墓葬中的骨笛，为我们了解中原地区新石器时代音乐的发展提供了极为宝贵的文物资料。

　　贾湖遗址始发现于 20 世纪 60 年代初，目前考古发掘出土的贾湖骨笛共三十多支，其形制可分为三类，与贾湖文化遗址的三个发展阶段基本吻合。早期骨笛，距今九千至八千六百年左右，笛身开有五孔、六孔，能吹奏四声和五声音阶。中期骨笛，距今八千六百至八千二百年左右，笛身开有七孔，能吹奏六声和七声音阶。晚期骨笛，距今八千二百至七千八百年左右，笛身出现八孔，能吹奏七声音阶及一些变化音。这些考古测定和研究表明至少在一千两百多年的时空跨度内，贾湖先民们不断传承着这些形制比较固定、制作相对规范的骨制器物。同时也说明骨笛在贾湖地区的使用并不是一个偶然现象，而是人们在长时期生活实践和音乐实践基础上主动发明创造的结果。这些生活在淮河流域的贾湖人

创造出的原始文明，超乎今天现代人的想象。

　　动物骨骼是远古先民制作生活器物的重要材料之一。经专家鉴定，贾湖骨笛是用大型禽鸟双翅的尺骨制作，锯去两端关节钻孔而成。鸟类的尺骨薄壁中空，截去两端骨关节便是理想的发音管。九千年前，河南舞阳地区曾生活着大量鹤类动物，鹤在中国古代神话和民间传说中被誉为"仙鹤"，是高雅、长寿的象征。唐代诗人崔颢有首著名的诗歌："昔人已乘黄鹤去，此地空余黄鹤楼。黄鹤一去不复返，白云千载空悠悠。"仙鹤自古被人们认为是沟通阴阳两界、人神之间的使者。贾湖先民们就地取材，用鹤类禽鸟的尺骨做成一支支骨笛，用美妙的笛声寄托他们对天、地、人、神的虔诚信仰。在原始人的心中，音乐具有神秘的魔力。🎧

　　让我们更为惊讶和惊喜的是，八九千年前的贾湖先民已经有了音阶和音律的基本概念。在有些骨笛的音孔之间可以明显地看到在钻孔前刻划的标记和符号，有的音孔旁边还有小孔。这些标记、符号和小孔都经过精确的计算和设计，是有目的地用来调整孔位和校正音高的。由于每支骨管的长短、粗细、厚薄都不相同，要在这些形状不甚规则的骨管上计算符合于音阶关系的孔距，是一个相当复杂的问题。在出土的三个历史时期的贾湖骨笛中，音孔从四至八个不等，以六孔笛和七孔笛居多。经过对未残损及残损较轻的骨笛测音，发现它们具有良好的音乐性能。

　　乐音是一种自然现象，而音阶是一种乐音组合方式。世界上不同的民族有不同种类的音阶，音阶的结构反映的是一种音乐文化模式，是一个集体的审美趣味和音调样式。在相当长的历史时期，人们曾错误地认为：中国的音乐传统是五声音阶，西方的音乐传统是七声音阶，五声简单，七声复杂。如今，这批东方神笛在中原的贾湖破土而出，向世界展示着

🎧 凡有该标示者，可扫封底二维码聆听音乐，后文不再提示。

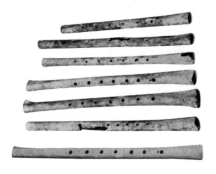

贾湖骨笛

骨 哨

一串串中国传统的六声和七声音阶，它与我们今天依然在使用的音调竟完全一致，这是多么令人自豪和深思的文化现象啊，它用不争的事实告诉我们：中国音乐的生命和意韵跨越着漫长的时空代代传承，生生不息！贾湖骨笛作为 20 世纪最为重大的出土音乐文物之一，向世界吐露着中国远古音乐文化的信息。中国音乐的源头要比黄帝时代大大向前推进，远在八九千年前，我们的先民已经达到了相当高程度的骨管乐器制造水平，其音乐思维也许不止停留在"以耳齐其声"的感性认识上，而是已经具有较为成熟的音律发展观念。这真是令人难以想象的音乐奇迹！

还有骨哨。请看图片中所示，这是在我国长江下游、属于新石器时代浙江余姚河姆渡遗址中发掘出的骨哨中的一部分。

出土共一百六十件骨哨，距今已有七千年左右了。这些骨哨是由鸟类的肢骨做成的。河姆渡人把禽鸟肢骨的两

端截去，在略成弧形的骨管上磨出一两个或两三个孔，便可以吹出酷似鸟鸣的简单曲调了。其中有一件骨哨，出土时腔内还插有一根较细的肢骨，发声原理和外形，都酷似杭州西湖边上常见出售的竹哨。不难想见，当初河姆渡的捕鸟人，怎样隐形于树下，设网于丛中，用这骨哨吹奏出啾啾的乐音；而那翩飞的鸟儿，又怎样寻声而至了。

我们知道，原始人最早的生产方式主要是采集植物和狩猎。在长期的狩猎实践中，我们的祖先逐渐学会了模仿鸟兽的鸣叫来吸引动物。除了骨哨之外，在我国出土的原始社会的助猎工具还有"鹿笛"和"狍哨"。据说吹鹿笛时，可以发出母鹿般鸣叫的声音；吸鹿笛时，可以发出公鹿般鸣叫的声音。而狍哨则可以发出狍崽嗷嗷的叫声，母狍听到之后，就会乖乖地自投罗网。在我国的鄂温克族中，如今依然可以看到这种由鹿笛发展来的乐器。

当然，不管是鹿笛还是狍哨，都还仅仅是原始人为了诱捕野兽而制作的一种简陋的劳动工具，它们只能发出一两种单调的、类似兽鸣的声音，还不能称它们为"乐器"。但是，当某个原始人于劳动之余、温饱之后，为了自娱，为了温习一遍白天狩猎的过程而给自己找点快乐的时候，我们就不得不承认这件劳动工具已经具有乐器的性质了。

不知道经过了多少年的演变，也不知道经过了多少人的琢磨和劳动，成熟了的乐器终于脱离了自己的最初属性——工具，而独立存在了。你能想象吗？现在多种多样的弦乐器的老祖宗，就是当年射杀野兽的那把粗糙的弓箭呀！当然，也有一些乐器和它们的最初属性相比，变化并不大，例如从我国原始社会就已经出现的乐器"磬"和"缶"，其本身就是一块可以作为工具的石片和盛水的陶皿。

那么，我国最早出现的乐器究竟是哪一种呢？有的人

认为，在乐器大家庭里，"鼓"的年纪最大。至少，大家都同意打击乐器的出现，要早于管乐器和弦乐器。理由很简单，第一，在音乐的早期形式中，节奏占有最重

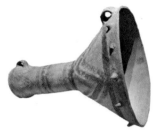

乐山坪陶鼓（马家窑文化）

要的意义。一直到现在，在许多民族当中也还流行着只有节奏而没有旋律的乐曲。第二，打击乐器的制作和演奏，恐怕要比管、弦乐器容易得多。你看，把一块石片悬挂起来敲击，不就成了古时的打击乐器"磬"了吗？另外，人们还发现，在世界所有的民族里，包括那些社会结构仍处于低级阶段的所谓"原始民族"里，都能发现有着"鼓"这种乐器。

传说中，中国原始社会中的鼓叫作"土鼓"，它可能是用陶土烧成框架，然后蒙皮制成的。当时的鼓棰是用草扎成的，[①]而且似乎装饰得很好看，鼓下有足，鼓上有羽毛之类的饰物。这一点，从中国古代文字"甲骨文"中的"鼓"的字形就能看出大概。这个字的左半边是鼓的形象，其中间的"甘"是鼓本身，上边的"屮"是插在鼓身上的饰物，下面的"凵"是鼓下的足。字的右边是表示一只手执棰击鼓的姿势。恐怕仅仅是由于这类乐器难以保存，所以至今未有当时的鼓类出土。

中国古老乐器中，埙有些与众不同，其特别之处除特有的幽远、悲凄、哀婉之独特音色外，在其悠久的历史中还有着不间断的发展。陶埙在原始社会就已出现，而且为数不少，

① 参见［西汉］戴圣所著《礼记·明堂位》："土鼓、蒉桴、苇籥，伊耆氏之乐也。"

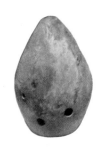

琉璃阁陶埙（商）

经过几千年漫长的岁月，从新石器时代一直沿用至今。埙有石制、陶制、骨制、玉制、木制等多种，因以陶制最为普遍，又称"陶埙"。埙的顶端均有一个吹孔，形制有橄榄形、鱼形、圆锥形等多种。埙也有其演进史，埙体上的按音孔由最早的一孔逐渐增多，发音从最早吹奏单音，到小三度、四声、五声、六声、七声音阶。例如在甘肃玉门火烧沟文化遗址的墓葬中，发现了夏代的彩陶埙，共出土二十余件。这些埙的外形均呈扁平的圆鱼状，埙体上面多饰以网纹或条纹彩绘，一般悬挂于男性墓主人的颈部。鱼嘴为吹孔，埙体上有三个按音孔。至商代，埙的外观基本定型，以五音孔居多，形制由早期的多种多样到逐渐确定为下平上尖的梨形，如河南辉县琉璃阁殷墓出土的三个一组的埙。

那么，我们的祖先，在这些乐器的伴奏下，都唱过些什么样的歌呢？

辉县陶埙

三、生活的一面镜子

祖先的歌声，作为时间艺术而随着时间的流逝湮没在无穷的世代中了。但是，也不要过于失望，我们仍可以从后来的一些古籍中找到一些记载，用我们的想象把时间留下的空白填充起来。下面，我们一起读几首相传是当时的歌词，从中大致可以推断出当时音乐所反映的社会内容和表演形式。

第一首叫作《涂山氏妾歌》①，据说大禹巡行南方的时候，涂山之女爱上了他。但大禹不知道出于什么原因而冷落了她。于是，涂山之女便命自己的侍妾替她在涂山的南面守候禹，她还唱了这样一首歌——"候人兮猗"。这首歌，只有四个字，而四字之中仅有头两字有意义，后两字只不过是由感慨而生的叹语，是并无意义的虚字。但是，我们却不能小看这两个字。古人说："言之不足，故嗟叹之；嗟叹之不足，故咏歌之；咏歌之不足，不知手之舞之，足之蹈之也。"这两个虽无实意，但却蕴含着丰富感情的字，正是"言之不足""嗟叹之不足"后的咏歌声。它也正像闻一多先生所言："声音可以拉得很长，在声调上也有相当的变化，所以是音乐的萌芽。"② 因此，我们把这首很可能是非常哀婉柔曼的歌当成是见于记载的我国第一首"女声独唱"，大概是不错的。

第二首叫作《弹歌》，歌词也很短，只有八个字：

<div style="text-align:center">断竹，续竹，飞土，逐宍（肉）。③</div>

① 参见［战国］吕不韦所著《吕氏春秋·季夏纪·音初篇》："禹行功，见涂山之女，禹未之遇而巡省南土。涂山氏之女乃令其妾候禹于涂山之阳。女乃作歌，歌曰：'候人兮猗！'"
② 闻一多：《神话与诗·歌与诗》。
③ ［东汉］赵晔：《吴越春秋》。

　　如果把它译成现代语言来唱，那就是："砍断竹子制成弓哟，射出泥丸打鸟兽。"你看，短短的一首歌，就充分证明了这样一条真理：艺术是生活的客观反映，在生产力和生产关系发展的任何阶段，与它相适应的艺术总像镜子一样把它反映出来。从这首歌中我们可以推断，那肩扛着被击毙的鸟兽，手拿着心爱的弓箭，一边走一边用歌声夸耀着自己的武器和射击本领的歌手，肯定是处于狩猎阶段的人们。

　　另外一首，则反映出唱歌的人们，已经开始从采集果实和狩猎为生过渡到种植谷物的农业阶段了。这是"伊耆氏"部落的人们，在每年举行一次的祭祀万物的盛典上唱给神明们听的：

<div style="text-align:center">

土反其宅，
水归其壑，
昆虫毋作，
草木归其泽！①

</div>

　　歌词的大意是："土壤回到原地吧，洪水回到深谷，害虫不要孳生呀，让洼地专长杂草野树。"人们在歌中虔诚地祷告：在下一个年头里，不要再发生风灾、水灾、虫灾；不要让杂草野树和人们辛勤种下的庄稼争夺土地、阳光和水分。这难道不是纯朴勤劳，但又无力与大自然抗衡的农业劳动者从心中唱出的愿望吗？伊耆氏部落的人们，伴奏这首歌时所用的乐器，就是土鼓和用苇子做成的排箫——籥。

　　在原始社会，由于生产力的低下，人们不能正确地认识自然，音乐则在很大程度上体现了先民的原始信仰。人们常常用当时艺术的最高形式——音乐、舞蹈、文学三位一体的

───────────

① ［西汉］戴圣：《礼记·郊特牲》。

"乐舞"，来表示对自然力和祖先的崇拜。人们相信，音乐有一种超自然的力量，它可以感动上苍，可以媚悦上苍，可以使自然听命于人。这可能是一种迷信，但却充分说明这样一个真理：音乐，从开始即是一种社会形态，而且，是不能不受生产力的支配的。

远古时代的乐舞，有很多传说。相传黄帝时代的乐舞叫《云门》，是歌颂黄帝部落的"图腾"[①]云彩的。尧时代的乐舞叫《咸池》，咸池，是古人想象的日浴之处。他们用这个乐舞，来祈求聚集在那里的神灵保佑。舜时代的乐舞叫作《韶》，也是一部宗教性的作品。从艺术上看，《韶》可能是原始社会登峰造极的作品了。《韶》的主要伴奏乐器是编管乐器排箫，所以也叫作《箫韶》；又因为它结构庞大、丰富多变，包含多个段落，所以也被称作"九辩"，或"九歌"（"九"是多的意思）。这个乐舞，在中国曾长时期地被视为艺术的最高典范。有人把它看成从天上传来的音乐，[②]有人把它比成无所不覆的天、无所不载的地。[③]一直到公元前6世纪，孔子还曾在齐国看过流传到他那个时代的《韶》的演出，并因而留下了音乐欣赏史上人们曾达到过的最高心理状态的佳话——"三月不知肉味"；引发了美学史上最早的关于内容与形式完美统一的批评标准——"尽善尽美"。[④]

禹时代的代表性乐舞叫《大夏》，是歌颂神话般的治水英雄的。据古籍记载，表演《大夏》时，演员围着白麻布的

① 原始社会中，人们常把一些动物或自然物当作自己的祖先、保护者和氏族的标志，对它表示崇拜。这被崇拜的自然物，就叫作"图腾"。
② 参见《山海经·大荒西经》："开上三嫔于天，得《九辩》与《九歌》以下。"
③ 参见《左传·襄公二十九年》："见舞《韶濩》者，曰：'德至矣哉！大矣！如天之无不帱也，如地之无不载也……'"
④ 参见《论语》中"述而篇""八佾篇"。

裙子，赤裸着上身，头上戴着兽皮做的帽子。① 那时的乐舞，基本是歌颂神、表演给神看的。艺术内容的中心，从神变为人，还要经过很长的历史时期。这就像乐舞中所包含的文学、音乐、舞蹈这三种艺术形式的各自成熟独立，也要经过长时间的演变一样。

涛声不息，黄河不止，音乐的长河就要流入奴隶社会了。其时，极少的一群人自命为是神的后裔、天的儿子，他们要来独享这过去只唱给神听的歌了！让我们跟着音乐的长河，进入这个黑暗，但又开始了人类文明的社会吧。

① 参见［西汉］戴圣所著《礼记·明堂位》："皮弁素绩，裼而舞大夏。"

第二章
漂着白骨的河道

在原始社会后期，随着生产力的发展，私有财产出现了。各氏族集团经济发展的不平衡，引起了氏族间的战争。战争中的俘虏变成了奴隶，氏族中富有的家庭变成了奴隶主。这就是我国历史上的第一个阶级社会——奴隶社会。按照目前我国通行历史教科书中的观点，在我国，从约公元前 21 世纪的夏朝开始，经过商朝、西周，直到公元前 771 年西周灭亡止，都处在这样一个黑暗的时代。

一、《舞雩》

公元前 11 世纪，商都郊外。

阳光灼热，土地龟裂，就连黄河的河床，也几乎干了底。

禾苗，晒焦了；牛羊，渴死了。遍地的尸骨，蒸发着难闻的臭气。

城外岸边的高地上，垒起了一座方形的祭坛，无数面黄肌瘦的人跪在那里，卧在那里，一条条细弱的手臂，像一根根枯枝干柴，伸向没有一丝云彩的天空，伸向没有一滴清水的河床……

祭坛旁，几百个奴隶忙碌着，把盛满菜肴的簋、簋和注满米酒的彝、尊摆在祭坛前，这是饮酒成风的商朝奴隶主请天上的"神明"享用的祭品。

忽然，人群骚动起来，人们回头望着大开着的城门：一队手持青铜长戈的兵士押着几辆牛车过来了。车上，都是被木枷锁住手脚的奴隶。奴隶们挺着胸，昂着头，愤怒地望着前方。在他们的额角上，刻着污辱的词句；在他们冒着火的眼睛下面，是流着脓血的一个黑森森的深洞！原来，他们都被控为"罪犯"，被残酷的刑法割掉了鼻子。

尘土飞扬的路旁，一个花白胡子的老人，拄着拐杖，流着眼泪，望着牛车上的人们，用暗哑的声音低声哼唱着：

> 牛车慢慢走啊，牛车慢慢行，
> 牛儿的两角直挺挺。
> 车上的人儿啊，面上刺字，受了劓刑。
> 不知道他们过去的生活怎样，
> 可他们眼下的命运啊，却被注定。①

牛车到了祭坛前，车上的奴隶被推了下来。一声令下，刽子手抡起青铜剑，向他们的项上砍去。残酷的奴隶主，竟然把奴隶们当作祭祀上天的"牺牲"了！

奴隶们的鲜血，喷射到祭坛上，把雪白的草席染得斑斑驳驳。

求雨的盛典开始了。铜钟锵锵，土鼓卜卜，石磬叮叮。神秘可怖的音乐在同样神秘可怖的天地间轰鸣。奴隶主头子——王，率领着大小官员上前三步，依次行礼。一个身穿麻布长袍的巫跪在台前，用柴火烧燎着一片龟的腹甲。一

① 参见《易经·睽》："见舆曳，其牛掣，其人天且劓，无初有终。"

会儿，龟甲裂了，他站起来，端详了许久，用一种奇怪的音调唱起来：

> 癸卯卜，今日雨……

在他的指挥下，一群人围成个圆圈，一边跳着，一边唱着，圆圈一会儿聚拢，一会儿散开；一条作为舞具的牛尾巴，从这个人的手里传到下一个人的手里。噢，这就是当时求雨的乐舞《舞雩》了。圆圈越转越快，鼓点越敲越急，歌声也越唱越响：

> ……其自西来雨？
> 其自东来雨？
> 其自北来雨？
> 其自南来雨？①

歌舞者们拼命转着，唱着，向四面八方的神明乞求着甘霖。但是，如火的骄阳依然喷射着毒焰，滋润着茫茫赤野的，只有奴隶们的鲜血……

进入奴隶社会之后，随着"从事单纯体力劳动的群众同管理劳动、经营商业和掌管国事以及后来从事艺术和科学的少数特权分子之间的大分工"②，出现了一种兼管宗教活动和文化的官职，叫作"巫"。我们现在所说的"舞"字，在那个时候和"巫"字就是一个字。巫的日常工作，是求神问卜，沟通人与神的联系，并且是专业的音乐舞蹈家。《礼记·表记》中说："殷人尊神，率民以事神，先鬼而后礼……"崇

① 郭沫若：《卜辞通纂》。
② （苏）列宁：《论国家》。

尚鬼神的殷人，几乎事事都要卜筮，四时都有名目繁多的祭典，祭上帝，祭土地，祭山、川、日、月，祭先考先妣……而在这些繁多的宗教活动中，又几乎离不开音乐。当时的人们认为，音乐的力量是无比神秘的，音乐可以通神、可以娱神，人们通过歌舞，向神祇表示崇拜，祈求护佑。因而，这些宗教活动本身，同时也是一种艺术活动。像刚刚提到的求雨的《舞雩》，以及驱疫的《魃舞》（傩），等等，就是这一类宗教歌舞。

但是，无论多么浓重的宗教色彩，也无法掩盖音乐本身所具有的重要的社会功能——"娱乐性"。在娱神的同时，人们自己也自然地产生了美感，感到了愉悦。宗教的狂热与审美的欲求结合在一起，形成了一股巨大的动力。这动力，在高度发达的青铜工艺所提供的基础上，促成了奴隶社会青铜文化在音乐上的体现——钟磬音乐的滥觞。

二、金石之声

当人们形容某人的语言包含着重要内容，而语气又如钢似铁、不容置疑、不可更改的时候，常爱说："此言掷地，如作金石之声。"那么，什么叫"金石之声"呢？这要从中国最早的乐器分类法——"八音"谈起。

所谓"八音"，即指"金、石、土、革、丝、木、匏、竹"八类乐器。"金"指青铜，如钟；"石"指玉石，如磬；"土"指陶土，如埙；"革"指皮革，如鼓；"丝"指弦线，如琴；"匏"指葫芦，如笙；"木""竹"，即木制、竹制乐器，如柷、敔，如笛、管。

这种根据乐器质材划分乐器种类的方法的产生，说明当

时我国的乐器品种，已经相当多，因而才有了分类的需要和抽象归纳的可能。我们知道，现代通行的乐器分类法，是注重乐器的发声原理和演奏方法的，如分为"弓弦乐器""吹管乐器""打击乐器"等等。那么，是否可以这样认为，在"八音"这种古老的分类法中，蕴含着先民的一种美学观念，即在某种程度上，把乐器本身当成

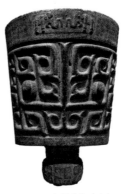

象纹大铙（商）

了音乐？殷、周的统治者追求音乐享乐，突出表现在不惜花费巨大的人工、财力来制作精美的乐器上。他们竭尽当时生产力之可能，驱使奴隶们铸钟镂磬，熔饕餮于钟身，雕白虎于磬面，技艺精绝、巧夺天工。金钟石磬之上，凝结着奴隶们的无穷智慧和宝贵生命，也记录着统治者在追求音乐享乐的同时耀威炫势的欲念。也许，一直要到春秋战国之际、礼崩乐坏之时，孔老夫子发出"乐云乐云，钟鼓云乎哉？"的著名诘问之后，中国传统美学中重精神、轻物质的思想，才能真正开始萌生。

八音之中，金石为先。"金"类乐器有铙、钟、镈等。上图为商代象纹大铙的照片。铙多见于商，有中空的短柄可按木把，使用时铙口向上，较小者可手持其柄，较大者则植于座上，以锤击之。商铙一般三件一组，已可反映出当时人们的音阶观念。图中之商大铙，亦有称之为镛者，[①] 通体饰饕餮纹，确有一种美感。

钟，一般是悬而击之。悬钟的框架，其梁称"簨"，其

① 李纯一：《中国古代音乐史稿》第一分册。

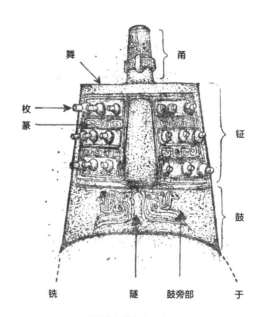

舞

甬

枚
篆

钲

鼓

铣　　　隧　　鼓旁部　　于

甬钟各部位名称示意图

柱曰"虡"。单独悬挂的大钟，称特钟，而绝大部分依声律
高低排比悬挂的，称编钟。编钟在西周中期多为大中小三件
一组，晚期后，一组发展到十几件甚至更多。有钟柄（甬）
的钟，称为甬钟，以半圆形钮代替甬来悬挂的，称钮钟。作
为旋律乐器的中国铜钟，在造型上与世界其他各国的"钟"
不同，一般不是圆形而是扁形，像两块瓦合在一起。钟口的
边缘线（于），不是直线而呈弧线。是什么原因造成中国铜
钟的这种独特造型风格呢？恐怕是由于两点必要而精细的考
虑。一是扁钟的余振时间比圆钟短，便于演奏旋律，不至前
音未消，后音已现，混成一片"和音"。二是这样形制的一
个钟，可以在隧部和鼓部敲出两个不同音高的乐音来。最早
阐明前一点的，是北宋沈括（1031—1095），他在《梦溪笔

谈·补笔谈》卷一中写道："盖钟圆则声长，扁则声短，声短则节，声长则曲，节短处声皆相乱，不成音律。"他指出，假如用圆形钟来演奏旋律，则"急叩之多晃晃尔，清浊不复可辨"。而发现第二点，即一钟可发两音，则要晚得多了。这一秘密自钟磬音乐退出人们的实际音乐生活之后，近两千年来一直无人揭破。最早提出这一现象并加以阐述的文章，是1980年出版的《音乐论丛》第3辑中黄翔鹏的《新石器和青铜时代的已知音响资料与我国音阶发展史问题（下）》。在此文中，黄翔鹏根据大量实际测音的结果，佐以古籍中有关的旁证，提出并初步探讨了一钟两音的意义和它的来龙去脉。这一发现，已被其后曾侯乙墓空前伟大的音乐考古发现所证实。

　　磬，一般为玉或其他名贵石料制成。其状为略呈不等边三角形的薄片。磬和钟一样，也分特磬和编磬两种，并经常与钟合奏，共成"金石之声"。我们在上一章提到过，磬可能是人类最早使用的乐器之一。古籍中所谓"击石拊石，百兽率舞"[①]，便是对远古先民们以磬伴奏"模拟舞"的记载。"击"是重敲，"拊"是轻敲，一重一轻，自成节奏。

　　照片中的虎纹特磬，1950年安阳武官村商大墓出土。此磬系大理石雕成，通体饰以虎纹，长达84厘米，高达42厘米，厚2.5厘米。其声清朗浑厚，是一件绝无仅有的稀世珍宝。从磬体上方有显著磨痕的悬孔来看，此磬当是一件曾久被使用的乐器。

　　钟磬之声，在人类文明的黎明期、在中华民族生聚繁衍的土地上高扬着。它曾诉说过些什么呢？从什么时候起，金与玉的结合，便被一代代的人们视为最完美的结合了呢？

① 见《尚书·益稷》。

虎纹石磬

由此而引出的"金石之盟""金玉良缘"的俗话，是仅仅由于钟磬之乐的谐和美妙已成公论，还是由于人们的牵强附会呢？这些问题可能不容易回答，但是，有一点却是明确的：音乐自进入奴隶社会——人类第一个有阶级的社会之后，便被打上了阶级的烙印。从那个时代起，音乐开始被肢解了，一些人只奏，另一些人只听，创造它的人既不能仅为它而创造，也不能仅为自娱而演奏歌唱，他们用生命创造出这圣洁的仙女，是为了奉献他人，而另一部分人，却端坐堂上，享受着原来奉献给上苍的一切。

奴隶主阶级为了能永远保持对文化和一切物质财富的垄断，专门制定了一整套氏族宗法制度，其代表与集大成者，便是西周的礼乐。

三、维护宗法制度的重要工具——礼乐

周人常讲"殷鉴"，把殷商的灭亡当作一面镜子。殷商的末代统治者纣王，"好酒淫乐，嬖于妇人"，他命乐师"作新淫声，北里之舞，靡靡之乐"，甚至"大聚乐戏于沙丘，

以酒为池，悬肉为林，使男女倮，相逐其间，为长夜之饮"，①荒淫无耻到了极点，结果民怨众怒。牧野之役，商军"皆倒兵以战"。周兴而商灭，纣王也自焚而死。

周原是商的属国。周灭商之后，一方面以商为鉴，不再"先鬼而后礼，先罚而后赏，尊而不亲"，而是"尊礼尚施，事鬼敬神而远之，近人而忠焉"。②另一方面却也承袭了商朝礼乐刑政的大部分传统，并在此基础上发展成一整套细密谨严、对后世影响很大的礼乐制度。

礼乐制度，实质上是奴隶制的氏族宗法制度和等级名分制度的综合体。所谓宗法制度，就是用"大宗"和"小宗"的层层区别构成一座血缘宗族关系的金字塔。塔顶，是自称为"天子"的周王，他是天下的大宗。其王位由嫡长子继承，世代保持大宗的地位。嫡长子的兄弟们则受封为诸侯或卿大夫，他们对周王而言是小宗，但在其封国内却为大宗，他们的君位亦由嫡长子继承，余次类推。这种以"嫡"为"系"的办法，在中国其后两千年的封建社会里，始终被认为是"礼"的重要原则。

周的奴隶制大家族和国家是合二为一的。与氏族宗法制互为表里的等级名分制，也就是当时的礼乐制度，该制度对王、公、卿、大夫、士这样一个等级阶梯的每一层，都详细而严格地规定了符合君臣上下、父子尊卑关系的礼仪。每个贵族从出生到死亡，从人事到祭祀，从日常生活到政治活动，都处在与其身份相应的礼乐之中，享受着应有的特权，不得"僭越"。比如乐队的排列和所用乐器的多少，规定天子的乐队可以排列东西南北四面，诸侯可以排三面，卿和大夫排

① ［西汉］司马迁：《史记·殷本纪》。
② ［西汉］戴圣：《礼记·表记》。

两面，士只能排一面。^① 关于舞队的人数，规定天子的舞队可以用"八佾"，即排八行，每排八人，共六十四人，诸侯用"六佾"三十六人，大夫用"四佾"十六人。^② 当然，这些规定只限于统治阶级内部，被视为牛马的奴隶，是根本无权享受文化生活的，对奴隶，他们只用暴力，也就是所谓"礼不下庶人，刑不上大夫"。当然，"刑"是惩罚，"礼"也是约束。周人从商鉴中得到的教训，便是万事要有节。

周朝的统治者还明确地指出用音乐进行统治的目的，就是让人们保持"平和"，不进行反抗。用他们的话说，就是"以乐礼教和，则民不乖"^③。以"和"为宗旨的音乐典型，便是大名鼎鼎的"雅乐"。

"雅乐"，实际上是直接与"礼"联系在一起的祭祀音乐和仪典音乐。周朝的礼有五类："吉礼讲祭祀，敬事邦国鬼神；凶礼哀忧患，多属丧葬凶荒；宾礼讲会同，多属朝聘过从；军礼讲行师动众，征讨不服；嘉礼为宴饮婚冠，吉庆活动。"^④ 在这五类活动中，乐，都是重要的组成部分。"国之大事，在祀与戎"，这些活动的重要政治性质和庄严肃穆的气氛，决定了雅乐的风格——"中正和平""典雅纯正"。又因为自周开始，历代都把先王之乐奉为"雅乐"，所以，"雅"也便成了"古"的同义字。在中国儒家的心目中，凡雅必古，凡古必雅，不古者则必不雅的偏见，已成了一种根深蒂固的观念。

周朝祭天地、祀考妣的雅乐，便是被称为"六乐"或"六舞""六代之乐""六代之舞"的前代乐舞：相传为黄帝时

① 参见《周礼·春官》："正乐悬之位，王宫悬，诸侯轩悬，卿大夫判悬，士特悬。"
② 参见《左传·隐公五年》："天子用八，诸侯用六，大夫四，士二。"
③ 见《周礼·地官·大司徒》。
④ 郭沫若主编：《中国史稿》第一册。

代的《云门》，尧时的《大咸》，舜时的《大磬》（韶），禹时的《大夏》，商的《大濩》，以及表现周武王伐纣的著名武舞《大武》。由于这些祭典都是当时国家最高的仪礼，所以，表演这些乐舞的人，并不是专职的乐师和地位低贱的乐工，而是在"大司乐"中受教育的贵族子弟——"国子"们。"大司乐"，可能是中国，也是世界上最早的音乐教育、表演机构，如果一定要以现代的概念来比拟它的话，似可称之为"文化部兼贵族音乐学院"。

当时的贵族子弟，十三岁便要入学，"学乐、诵诗、舞《勺》。成童（十五岁）舞《象》，学射御。二十而冠，始学礼，可以衣裘帛，舞《大夏》"①。学习是循序渐进、有计划、有系统的。大司乐所遵从的教育思想，是"礼"在"乐"前，艺术为政治服务的。教乐，首先教"乐德"——"中和、祗庸、孝友"，然后教艺术手法。"乐语"——"兴道、讽诵、言语"，最后，才教具体音乐作品"乐舞"。

但是，不管周代的礼乐制度如何完备，也无法真正约束那些穷奢极欲的奴隶主贵族。在统治阶级内部，逾礼之心，丛生难灭；僭越之举，此伏彼起。更重要的是，任何礼乐刑罚，也无法掩盖平息日益激化的社会矛盾。在深重的压迫下，受苦受难的奴隶们，流血流汗的奴隶们，作牛作马的奴隶们，眼望奴隶主高大的庭院，唱出了愤怒的责问：

坎坎伐檀兮，
置之河之干兮，
河水清且涟猗。
不稼不穑，
胡取禾三百廛兮？！

① ［西汉］戴圣：《礼记·内则》。

不狩不猎，
胡瞻尔庭有县狟兮？！ ①
……

河畔，檀木堆成了山；河水，却托着奴隶们的尸骨，缓缓地流淌。

黄河的波涛，像浓浊的泥浆，像殷红的鲜血，又像经不住这满河道尸骨的重压，低声悲鸣着。这声音，如泣，如诉，如憎，如怒。

水流声中，终于加进了奴隶们的歌声。起初，它可能是微弱低沉的，而后，却越来越响，像穿天裂云的惊雷，压过了沉闷的水声，滚过了广漠的空间！

这奴隶们觉醒的歌声，不就是奴隶制度的掘墓声吗？

① 见《诗经·魏风》。

第三章
星空灿烂

从公元前 771 年周平王被迫迁都洛邑开始，我国社会进入了一个翻腾着轩然大波的历史时期，这就是春秋（公元前 770—公元前 476 年）和战国（公元前 475—公元前 221 年）。

春秋时，随着铁器的广泛使用和"井田制"的废除，许多奴隶转化成多少有些人身自由的佃农。尽管他们仍然要受到地主的剥削和压迫，但比起奴隶制度下的生活，无疑有了巨大的改进。

生产力的发展，新的生产关系的诞生，劳动者在一定程度上的解放，促进了音乐文化的迅速发展。在"礼崩乐坏"的局面下，原来那些只属于贵族的文化通过各种渠道流传到民间，也对音乐文化的繁荣起了很大作用。在我国思想史上第一次思想大解放——"百家争鸣"的热潮中，出现了系统的音乐美学思想，在音乐理论、音乐技术、乐器制造等方面，也都出现了惊人的成就。春秋战国时期的音乐，是我国音乐发展史上的第一个高潮。

一、杰出的民间艺术家

在这一时期涌现的许多杰出民间艺术家的巨大劳动，奠定了我国音乐文化发展道路上的基石。他们杰出的艺术才能和高深的造诣，像群星丽天，光华夺目，至今仍使我们钦佩不已。

在《列子·汤问》里，记载着几个有名的典故，这就是"声振林木、响遏行云"，"余音绕梁"和"高山流水"的故事：

在一个秋高气爽的早晨，一群人出现在秦国郊外的大道上，这是著名的歌手秦青在为他志得意满的学生薛谭送行。

薛谭伸臂拉住送行的同窗，又对秦青拱手长揖："老师，学生就此别过了！"

薛谭扬扬自得地挥挥手，就要登程了。这时候，一直还没有开口的秦青却忽然说道："薛谭呀，你跟我学歌学了三年，进步也很快，但还远没到炉火纯青的地步。今日送行，别无所赠，我再给你唱一支歌吧。"

薛谭惊讶地望着老师，只见秦青清了清喉咙，打着拍子唱了起来。声音是那样响亮，那样优美，不但使薛谭和送行的人都听呆了，就连道旁葱郁的林木，也摇曳着树冠，拍打着枝叶，合着节拍共鸣，天上疾驰的流云，也停住了脚步，流连忘返，欣赏着这迷人的声音。

秦青唱罢，大家呆了好半天，才拼命鼓起掌来，为他高超的演唱赞叹不已。这时候，薛谭丢掉行李，一头拜倒在地上，惭愧地说："老师，我过去总以为自己已经唱得很好了，今日才知浅薄，我真是井底之蛙，以涸辙为大海……望您重收我这个学生，我一定好好学习，终生再也不自满了。"

从这段故事里，我们知道秦青"声振林木、响遏行云"的歌唱，有多大的感染力了。

还有一个故事，说的是女歌手韩娥，这个穷苦的民间艺人的歌唱，更是感人至深。

傍晚了，家家户户都升起了袅袅的炊烟。韩娥流浪到了齐国。当她走到齐国雍门的时候，饿得再也走不动了。她站在雍门之下，哀哀地唱了起来。她唱着自己悲苦的身世，唱着人间的不平。那歌声，像春夜的微雨，洒进家家户户的窗棂，沁润着穷苦人们的心。大家不约而同地跑了出来，把她拉进自己的家，和她分享一点微薄的食粮。她走后，她的歌声却似乎还在雍门高大的廊柱间盘旋回荡，经久不散，以至于人们相信她还没有走。

"余音绕梁栅，三日不绝"的典故，就是从这儿留下来的。我们虽然无幸听到她的歌唱，但从这段故事里我们可以想见，她的歌声一定是声情并茂，她的音色一定是格外甜美，她的发音方法一定很好，可以送得很远很远，余音不绝。

还有一个关于琴曲《高山》《流水》的故事。传说琴师伯牙，有一次乘船去游泰山时，不巧正遇到暴雨，觉得无聊，拿出七弦琴来在船舱里弹奏。他先弹了一首描写雨景的曲子，琴声叮咚，就像雨打芭蕉；又弹了一首描写山崩的曲子，琴声铿锵，就像石破天惊。忽然，琴弦崩断了。那时候的人们认为：如有懂得音乐、明白演奏者心情的人听琴，琴弦就会崩断。伯牙出舱一看，果然岸上站着一个人，头戴斗笠，身披蓑衣，手里拎着一把砍柴斧，脚下放着一捆湿漉漉的柴。伯牙请他进舱，换好了弦继续弹给他听。只见伯牙沉吟片刻，伏身就琴，演奏了一曲《高山》。乐曲刚一结束，樵夫马上说："好啊！多么巍峨的泰山！"伯牙又弹了一首《流水》，乐曲刚一结束，樵夫又马上赞道："好啊！多么浩荡的江河！"伯牙佩服不已。两人互通姓名，知道樵夫叫钟子期，于是，两人结成了生死之交。从此之后，人们每每把知心的朋友

称作"知音"，甚至把伯牙与钟子期的友谊当成莫逆之交的典型。

除了这些因周室衰微、文化下移而出现的民间音乐家外，那些历来便隶属于王室的宫廷音乐家——被称作"师"的专职乐人们，则在更高的水平上发挥着他们的音乐天赋。像公元前6世纪晋国的师旷，目盲而耳聪，晋平公铸钟，"工皆以为调矣"，都认为音准，只有师旷认为不准，建议重铸。他聪敏过人的音高感觉，后来被另一位著名的乐师涓所证实。师旷的琴艺神绝，据说他弹奏的音乐，能使玄鹤"舒翼而舞"，甚至驱动自然，使"玄云从西起"，"大风至，大雨随之"。[①]正因为他超人的艺术修养，他的地位便在其他乐工之上，能够时时在晋公面前论乐讽政，把音乐问题扯到政治问题上去。

卫国的师涓，也是杰出的琴家。濮水闻琴的著名故事，说明他有着高超的听辨记谱能力。他不但能在一夜间记下一般人听不到的微妙琴声，而且只需要一天的工夫，便能练习纯熟。[②]郑国的师文，则是"艺术痴人"的典型。正因为他入迷似的"终日鼓瑟"，甚至拜倒在瑟前，对瑟发誓说："我要做你的仆人，一直到永远……"[③]自己的琴艺才"内得于心，外应于器"，给后人留下了"得心应手"的成语。

这些动人的故事告诉我们，我们的祖先在春秋战国时期，就已在艺术上达到了出神入化的水平。但是，秦青、韩娥的同代人都曾经唱过些什么歌呢？这些歌曲有没有被记录下来呢？

① 见《韩非子·十过》。

② 参见［西汉］司马迁所著《史记·乐书》。

③ 原文为"我效于子效于不穷也"。参见［战国］吕不韦：《吕氏春秋·君守》。

二、没有乐谱的歌曲集

这一时期的歌曲被保存在我国第一本诗歌总集《诗经》里。

《诗经》在公元前6世纪之前就已经流传了。这本选集里共保存了三百零五首歌曲的唱词。在没有记谱法的当时，人们无法把音乐本身用符号固定下来，仅仅保留下音乐所负载的文字内容。所以，《诗经》应该称为我国最早的一本没有乐谱的歌曲集。

《诗经》包括了上下几百年、纵横几千里的诗歌，仅仅"风"就采集了十五国的民歌，这些歌的地域东到今天的山东省（齐风），北达今天河北省的南部（邶、鄘、卫风），西至今天的甘肃省东部（豳风），南及今天湖北省的长江沿岸（召南、周南）。把这样广阔范围的民歌收集到一起，没有政府的力量是做不到的。

据古籍记载，远在周朝的时候就有一个采集民歌的制度，叫作"采风"。周天子每五年从镐京（今属陕西西安）出巡一次，每到一地，都要收集当地的民歌，以图通过民歌来进行当时的"民意普查"。据说，各诸侯国内还为此专设了"采诗之官"，名曰"行人"，每年春秋两季出去收集民歌。他们出行的时候，手拿着木铎，沿途百姓但闻木铎之声，便出来献诗献歌。

这些诗歌由各地采集后呈献朝廷，交由乐官保存，收入乐章底本，每逢祭祀、朝会、宴飨、迎宾的场合，便拿出来演奏。周室东迁后，礼崩乐坏，周王室所保存的乐章也随之流落各地。公元前544年吴国公子季札到鲁国观乐，鲁国的乐工就把鲁国所保存的各国音乐奏给他听。这次演奏的曲目和先后次序，几乎和我们今天读到的《诗经》完全相同。因

此，有人便怀疑《诗经》这部选集很可能就是鲁国乐官所保存下来的乐章底本。

《诗经》里的歌按音乐性质分为《风》（二南）、《雅》、《颂》三大类。

朱熹集传《诗经·国风》卷端（明嘉靖吉澄刻本）

"风"，就是民歌。民歌"多出于里巷歌谣之作"，所以便因地而异，各有其风，和"方言"一样，呈现出多样的色彩。《诗经》开创了以地域为民歌分类标准的典范，列十五国风（包括二南）共一百六十首。古人所说的"郑风""秦风"，正如我们现在所说的"河南小曲""陕西民歌"一样。

特别应当提出的是"二南"——《周南》《召南》。古人对"南"字，解释各异。郭沫若在其《甲骨文字研究·释南》中考证："南"字，"本钟铸之象形，更变而为铃"。假如这种解释不错的话，那么，"二南"便是产生于汝、汉、沱、江一带，用"南"这种似铃的、带有地方色彩的乐器伴奏的民歌，也就是南国之风了。

"雅"，亦是一种乐器。郑司农《笙师》中说："雅状

如漆筩而弇口，大二围，长五尺
六寸，以羊韦鞔之，有两纽疏
画。"[1] 很可能是"相"一类的
乐器。又有人指出"雅"即"雅
言""正言"的意思，也就是
指周代京畿的"京腔""官话"。
所以，《雅》可能就是用这种乐
器伴奏的、周代的京调。从内容
上分析，《雅》也大都是贵族、
文人的创作，是"知识分子"们
宴飨、交际时的音乐。《雅》又
分《大雅》《小雅》，亦与音律

朱熹集传
《诗经·大雅》（宋刻本）

有关。郑樵《六经奥论》中说：

"盖《小雅》《大雅》者，特随其音而写之律耳。律有小吕、
大吕，则歌《小雅》《大雅》宜其有别也。"

《颂》，是较原始的歌舞曲，周王室祭祀时用以歌颂神
祇祖先。有人认为"颂"也是乐器，"颂"与"镛"通，"镛"
是大钟，是祭祀时不可少的乐器。以"颂"伴奏的《颂》，
当然是肃穆而单调的。

遗憾的是，《诗经》的曲调都没能流传下来。我们只能
从歌词的结构上揣摩它的曲式。杨荫浏先生从"风""雅"
两类歌曲的歌词结构中总结出十种不同的曲式。除了一个曲
调简单反复这样的"分节歌"或在反复时作局部变化的曲式
之外，还有在主要的曲调前边、后边加"副歌"，以及两个
曲调各自反复、交替反复或不规则地交替反复成一首歌曲的。
还有在一个曲调的几次反复前用一个总的引子，或在反复后

① 见《周礼注疏》卷二四《笙师》。

用一个总的尾声，等等，相当丰富。比如大家所熟悉的《卫风·木瓜》：

> 投我以木瓜，
>
> 报之以琼琚。
>
> 匪报也，
>
> 永以为好也！
>
> 投我以木桃，
>
> 报之以琼瑶。
>
> 匪报也，
>
> 永以为好也！
>
> 投我以木李，
>
> 报之以琼玖。
>
> 匪报也，
>
> 永以为好也！

歌词一唱三叹，很像以一个曲调反复三次的"分节歌"。而每段词的后两句"匪报也，永以为好也"又完全一样，颇似现世所谓的"副歌"。

《诗经》不但形式丰富，它所反映的内容更是广阔而深刻。就拿《风》来说，其中既有之前曾引用过的《魏风·伐檀》这样表现奴隶被剥削的，又有《豳风·七月》这样表现劳动生活、《邶风·新台》这样揭露统治阶级荒淫无耻的，更有许多诸如《周南·关雎》《郑风·风雨》这样反映劳动人民纯朴心灵的美好情歌。

过去广为流传的所谓"孔子删诗"的说法，近世学者颇多怀疑。之前曾经提到过的吴公子季札观乐的事，便是相当

有说服力的证据。季札观乐那年，孔子才七岁，而当时鲁国乐工所演奏的各国国风，已经和今传本《诗经》的曲目差不多了。再者，孔子"自卫返鲁"使"雅、颂各得其所"的那一年，已经六十九岁了，而在此之前，他就不止一次说过"诗三百"的话。可见，所谓"古者诗三千余篇，及至孔子，去其重，……三百五篇"①的话是靠不住的。但是，正如郭沫若在《奴隶制时代》中所说的那样："《风》《雅》《颂》的年代绵延了五六百年。《国风》所采的国家有十五国……在这样长的年代里面，在这样宽的区域里面，而表现在诗里面的变异性却很小……而尤其值得注意的，是音韵差不多一律……这正说明《诗经》是经过一道加工的。"那么，加工者是谁呢？鲁迅先生说："孔子究竟删过《诗》没有，我不能确说，但看它先《风》，后《雅》，而末《颂》，排得这么整齐，恐怕至少总也费过乐师的手脚。"②鲁迅先生的这个推断，正确地指出了汇集、整理、润色《诗经》的无名英雄，就是那些音乐的实践者——各朝的乐工们。

但是，说孔子从未插手过《诗经》的整理工作，也过于武断。只不过孔子的工作并非"删诗"，而是"正乐"而已。

孔子自述："吾自卫返鲁，然后乐正，《雅》《颂》各得其所。"说得清清楚楚，"正"的是音乐，而不是歌词。司马迁也说得明白："《诗》三百五篇，孔子皆弦歌之，以求合《韶》《武》《雅》《颂》之音。"③春秋之时，礼崩乐坏，孔子有感于此，身体力行，亲自整理《雅》《颂》，使其能够"明朝廷之音"，能够"侑祭"，能够使已经衰微、难免散佚的周代礼乐"发扬光大"，则是完全可能的。

① ［西汉］司马迁：《史记·孔子世家》。
② 鲁迅：《集外集·选本》。
③ ［西汉］司马迁：《史记·孔子世家》。

于是，问题变成了这样：不要说整理订正《风》《雅》《颂》这三大类歌曲的音乐了，即使把这不同风格的三百零五首歌曲"皆弦歌之"，全部唱一遍，也不是易事，甚至一般的音乐家都难做到。孔老夫子，有这样的音乐才能吗？

回答是肯定的。孔子不但可以称为音乐家，而且还是一位全能的音乐家呢。

三、孔子的音乐生活

孔子（公元前 551—公元前 479）在中国是家喻户晓的人物；即使走出中国，他的鼎鼎大名，也是每一个有文化、有修养的人所熟知的。但是，知道这位春秋时代伟大的思想家、政治家、教育家的人，可能并没有注意到，他同时还和

孔子像

音乐有着不解之缘；音乐，在孔子的生活中，是随处皆在的。孔子本人在音乐方面的实践和理论，对后世中国音乐的发展，有着重大而深远的影响。

先谈音乐实践。这位孔老先生会唱歌、弹琴、鼓瑟、击磬、作曲，可以说是音乐的通才。之前说过，他为《诗经》正乐时，能够合着伴奏，唱完三百零五首不同时代、不同地域、不同风格的歌曲。他之所以有这个超乎常人的能力，是由于他多年不倦的学习。他不耻下问，每当他同别人一起唱歌而觉得人家唱得好的时候，必定要请他重新唱，然后自己

跟着学唱。① 他一生中经常用歌声来明志言情，只有在参加丧礼的这一天，才不唱歌。② 一直到他临死前几天，他还对子贡唱了一支歌，很激动地表示自己对自然规律的感慨。③

孔子学琴也非常用心、非常专注，并且用深刻高远的艺术标准要求自己。有这样一个故事：他曾学琴于师襄子，学了十天，还在反复练习，不涉及新的内容。师襄子说："可以前进啦！"孔子说："我已经学会了它的曲调，但还没有掌握它的全部规律。"又过了一段时间，师襄子说："你已经熟悉它的规律了，可以前进啦！"孔子说："我还没有掌握音乐所负载的全部思想、感情呀。"又过了几天，师襄子说："你已理解乐曲的全部内容了，可以前进啦！"孔子说："我还没有体会到乐曲中人的形象呢。"过了些时候，孔子庄重地深思着，四体通泰，他目光凝视着寥远的空间，思想超越了时空的限制，飞到了他所向往的时代。他说："我从乐曲中看到了他，黑黝黝的，高高的个儿，眼光看得远远的，似乎有称王四国的气概，不是文王的话，谁能这样呢？"本来教他弹琴的师襄子离开先生的座席，对这位不寻常的学生拜了又拜，说："我的老师确曾说过，这曲子就叫《文王操》呀。"④

孔子还是位作曲家。孔子离开卫国之后本想渡过黄河，去投奔晋国的赵简子。在黄河之滨，他听说赵简子杀了过去帮他从政的两位贤大夫，便打消了去晋的主意，并把自己对两位被害者的同情，凝聚在一首叫作《陬操》的琴曲里。

那么，孔子对中国音乐发展的影响，都表现在哪些方面呢？

① 参见《论语·述而》："子与人歌而善，必使反之，而后和之。"
② 参见《论语·述而》："子于是日哭，则不歌。"
③ 参见［西汉］司马迁所著《史记·孔子世家》："孔子病，子贡请见……孔子因叹，歌曰：'太山坏乎！梁柱摧乎！哲人萎乎！'因以涕下。"
④ 参见［西汉］司马迁所著《史记·孔子世家》。

首先，孔子把音乐看得非常重要，认为礼乐对国家来讲，是治国平天下的要策，对个人来说，是修身立世的根本。这种思想，贯穿在孔子开创的儒家学派的正统观念中，因而，也就成为中国封建社会自始至终的统治思想。孔子说："移风易俗，莫善于乐；安上治民，莫善于礼。"[①] 充分强调了音乐陶冶性格、淳化民风的社会性功能。孔子认为，礼乐的核心，是"仁"与"和"，他认为"歌乐者，仁之和也"[②]，并曾相当雄辩地推论音乐在政治中的作用："名不正，则言不顺；言不顺，则事不成；事不成，则礼乐不兴；礼乐不兴，则刑罚不中；刑罚不中，则民无所措手足。"[③]

其次，便是把重乐的观点，体现在他的教育思想中，落实在教育实践里。孔子创办私学，打破了以往"学在官府"的教育模式，促成了春秋时百家争鸣的学术风气。孔子的教育思想是兼顾德、智、体、美的，他所教的"六艺"——礼、乐、射、御、书、数中，音乐居第二位。他的门生子路问他，怎样才能成为一个完人。他回答说："要有臧武仲的智慧，孟公绰的廉洁，卞庄子的勇敢，冉求的才艺，在这些之上，再加上礼和乐的修养，也就可以称为完人了。"[④] 他甚至认为人不学民间歌曲，就像面壁而立的痴人一样，是毫无前途可言的。他对自己的儿子伯鱼就说过："汝为《周南》《召南》矣乎？人而不为《周南》《召南》，其犹正墙面而立也与！"[⑤] 他曾经教门生们鼓瑟，从他对子路鼓瑟"升堂矣，未入于室也"的评价看，他对教学质量的

① 见《孝经·广要道》。
② 见《孔子家语·儒行》。
③ 见《论语·子路》。
④ 参见《论语·宪问》："子路问成人。子曰：若臧武仲之知，公绰之不欲，卞庄子之勇，冉求之艺，文之以礼乐，亦可以为成人矣。"
⑤ 见《论语·阳货》。

要求，是相当高的。他对音乐的推崇，还可以从他的这句名言中体现出来，他说："兴于诗，立于礼，成于乐。"认为一个人的修养，是开始于"诗"、建立于"礼"，而最终完成于"乐"的。也就是说，他认为音乐是人的最高修养。他的音乐教育可能是很成功的，他的门生子游在做武城宰时，就曾根据孔子"君子学道则爱人，小人学道则易使"的教导，使"弦歌之声"闻于武城。对子游的这种"学而致用"，孔子是肯定的。当然，还应提到孔子的"正乐"之功。司马迁在《史记·孔子世家》中曾指出："孔子之时，周室微而礼乐废，《诗》《书》缺。"他对《诗经》音乐的整理工作，是应当给以充分评价的。

作为一个音乐鉴赏家和音乐评论家，孔子也是空前伟大的。他提出的一系列美学标准和美学命题，不但在当时有着划时代的意义，而且一直到今天，还有着深远而现实的影响。孔子欣赏音乐的时候，能够准确地把握住音乐的实质，并用最精炼的话把它概括出来。他用"洋洋乎，盈耳哉"来描述太师挚演奏音乐的开始部分和《关雎》这首曲子的结束部分。[1] 他用 "翕如也"（盛大、变动的意思）、"纯如也"（和谐的意思）、"皦如、绎如也"（鲜明、有条理的意思）来解释曲式结构内部不同段落给人们的不同美感。[2] 对难得的音乐来讲，他还是一个更难得的知音。"子在齐闻《韶》，三月不知肉味"[3] 的著名传说，充分、鲜明地刻画出这位艺术痴人，如何融化在音乐之中，达到一种物我两忘、超凡脱尘，甚至因为听觉器官的高度兴奋、高度专注而使其他感官的职能相对迟钝的地步。

[1] 见《论语·泰伯》
[2] 见《论语·八佾》。
[3] 见《论语·述而》。

更重要的是，他在比较《韶》和《武》这两部前代的优秀音乐作品时，第一次提出了政治内容与艺术形式统一的文艺批评标准。他用"善"来要求音乐作品的内容，用"美"来要求音乐作品的艺术形式。从这样一个标准出发，他认为表现远古政治圣德禅授，而艺术上又能使"凤凰来仪"的《韶》，是"尽美矣，又尽善也"；而表现武王以武功征伐天下的《武》，虽然乐分"六成"，"发扬蹈厉"，但因为不够平和中正，所以只能是"尽美矣，未尽善也"。[①] 他的这种政治内容与艺术形式统一的文艺批评原则，一直被各个阶级所沿用，至今仍是。

当然，孔子音乐观中也存在一种厚古薄今，推崇雅乐、轻视"流行音乐"的倾向。当颜渊问他治国的方法时，他答道："行夏之时，乘殷之辂，服周之冕，乐则《韶》舞。放郑声，远佞人；郑声淫，佞人殆。"[②] 虽然我们充分理解孔子对先代文化遗产的尊重，也充分了解他说此话时那个礼崩乐坏、人欲横流的时代背景。但是，他对新兴的民间音乐——郑声的仇视态度，却不值得提倡。他认为"郑声淫"，把放逐取缔"郑声"当成治国的必举之策。那么，孔老夫子为什么如此仇视"郑声"呢？这被视为洪水猛兽的"郑声"，究竟又是什么音乐呢？

四、郑卫之音

三月三，春意浓得像酒。溱水洧水，碧波涣涣。

① 见《论语·八佾》。
② 见《论语·卫灵公》。

河湾里，水巷中，男女老幼划着小舟，兴高采烈地采集着被除不祥、降福禳灾的吉祥草——香蔄。

河两岸的草毯花茵上，正当妙龄的青年男女们，却早把"招魂续魄"的原旨扔到了脑后，把民族古老的春之祭，当成了一年一度的爱之节。他们唱着跳着、说着笑着，互相戏谑追逐。那些中心可意的，便互赠一束嫩绿的香兰草，嫣红的芍药，牵着手儿，跑到河对岸的桑林中去……从河对岸，传来了清新美妙的歌声：

> 溱与洧，
> 方涣涣兮。士与女，
> 方秉蕑兮……

这歌声，便是孔子所不喜欢的郑声。

白春秋始，在中国整个的封建社会中，除了极少数有胆识、懂音乐的"离经叛道"者之外，一直都把郑卫之音当成"淫声"和"亡国之音"的代名词。那么，这种误解是从何而来的呢？

所谓"郑卫之音"，也就是郑国与卫国的民间音乐。郑卫之地，原是殷商故里。周原是商的属国，周武王灭商之后，颠倒了周与商的地位，占领了商原来统治的地区。为了防止商人的反抗，周武王采用周公的策略，封纣子禄父（武庚）为商后，并派武王之弟管叔、蔡叔、霍叔加以监督，谓之"三监"。但武王死后，武庚与管叔、蔡叔串通谋反，企图复国。周公二次东征，三年方胜。此后，虽诛杀武庚、管叔，流放蔡叔，但"殷顽民"的复国意识，却依然是周统治者的心腹之患。为此，周公营建洛邑，迫殷人离故地而迁成周①，以

① 周西都镐京，东都洛邑称成周。

为这样既利于监视、镇压，又可以破坏、减弱殷人的氏族意识。故土乡音，本是熔铸民族之魂的聚合剂；"血浓于水"，音乐，就是在民族的血管中奔流的热血。试想，不惮其烦，宁可筑新城而迁殷人离故土的周人，听到具有浓郁特色，与自己的音乐文化迥异的"商之遗声"，怎么会不讨厌，怎么会不引起政治上的警惕呢？在伟大的中华民族融汇聚合的"妊娠期"中，是有着强烈阵痛、充满刀光血影的；在不同种族、不同地方的文化交融的过程中，也是既有互相学习、借鉴、渗透，又有排斥、抵触和暴力同化的。周人对郑声的态度，即是显著的一例。

第二个原因，可能是审美观的不同。之前提到"殷人尊神"。既尊神，就要娱神。人是按照自己的面貌塑造神的，因此，就会很自然地认为自己爱听、爱看、爱吃的，神也一定喜欢。同时，在娱神的名目下，人又可以最大限度地享受。于是，殷人的音乐，便是华丽流荡的。众所周知，民间音乐与方言一样，有着惊人的保守性和延续能力。可以认为周时的郑卫之音，基本上就是殷民遗声。成王封其弟康叔建卫时，曾分到殷民七族，这些人所咏唱的卫风，简直就是殷声的直接延续了。而"周人尊礼"，礼乐合一，礼为其里，乐为其表，礼庄则乐必雅。所以，周人的音乐比起殷后裔的音乐来，恐怕是单调得多了。宋代流传的所谓《唐开元风雅十二诗谱》，虽非周之真声，但那一字一音、呆重刻板的旋法，想来却是与周的雅乐相去不远的。站在自己这样一种传统审美观的立场上，因而把郑卫之音当成"淫声"，恐怕是很自然的。武王伐纣，距朝歌（殷商末四代帝都，在今河南省鹤壁市）只差 70 里了，商王还在"恒舞于宫，酣歌于室"，最后国破身亡。讲究"殷鉴"的周人，把这种音乐当成"亡国之音"，唯恐重蹈殷之覆辙，也是很自然的。那么，孔夫子呢？他不

是生于鲁宋的殷裔吗？是虽是，但他对艺术，是"政治标准"第一的，而他的政治呢？又是"吾从周"，又是"恶郑声之乱雅也"。于是，"郑声淫"的罪名，便被这位"大圣至德"的人物论定了。

其实，郑卫之音在周列国的音乐中，可能是艺术性最强、感染力最大的。魏文侯曾经对子夏谈过自己对"古乐"——周人的传统音乐与对他来说是"新乐"——郑卫之音的不同感受。他直率地承认："吾端冕而听古乐则唯恐卧；听郑卫之音则不知倦。"[①] 这位尊贵显赫的音乐爱好者，敢于公开表示爱听"郑卫之音"，亦可见郑卫之音的魅力。遗憾的是，《诗经》中未能留下乐谱，我们仅能从有关的记载中，想见春秋时商之旧地男歌女舞的景象。

《史记·货殖列传》："中山地薄人众，犹有沙丘纣淫地余民……丈夫相聚游戏，悲歌慷慨……多美物，为倡优。女子则鼓鸣瑟，跕屣，游媚贵富，入后宫，遍诸侯。"

"……今夫赵女郑姬，设形容，揳鸣琴，揄长袂，蹑利屣，目挑心招，出不远千里，不择老少者，奔富厚也。"

请看，这些以歌舞为业的殷裔子孙，从"歌舞之乡"奔涌而出，鸣琴鼓瑟，挥舞长袖，转踏舞鞋，以炫人耳目、高出众国的技艺把他们的新歌丽舞输送到千里之外去。在旁人看来，这些有着不可抵御力量的"郑卫之音"，恐怕是多少带些"诱惑"的。这，其实应当称作"魅力"。

在南方，巫文化的另一直接承继者是"楚声"。这"激宕淋漓，异于风雅"的南方音乐，像南方的山林一样，葱郁瑰丽，奇谲热烈……

① ［西汉］戴圣：《礼记·乐记·魏文侯》。

五、屈原和楚辞

……舞台正中的神案上，横陈着一具少女的尸体。身穿黑色长袍，披散着头发的屈原转过身来，面对着深受感动的观众。在他的眼睛里，似乎闪现着要把世间一切的黑暗毁灭的雷霆、闪电和风暴：

"啊，婵娟！我的女儿！婵娟，我的弟子！婵娟，我的恩人呀！你已经发了火，你把黑暗征服了。你是永远光明的使者呀！"

帛书《橘颂》抛了起来，垂落在婵娟大理石像般的玉体上。幕后，响起了《礼魂》的歌声：

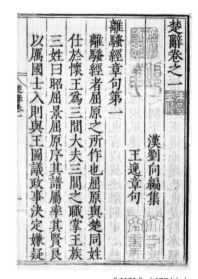

《楚辞》（明刊本）

> 唱着歌，打着鼓，
> 手拿着花枝齐跳舞。
> 我把花给你，你把花给我，
> 心爱的人儿，歌舞两婆娑。
> 春天有兰花，秋天有菊花，
> 馨香百代，敬礼无涯……

大幕徐徐落下，掌声訇然而起。重新上演的历史名剧《屈原》，勾起了人们对这位诗人的无限怀念。

屈原，这个伟大的诗人和歌手的名字，始终在中国人的

心头闪耀着光华。每年的五月端午，也就是相传他投汨罗江而死的这一天，全国的老百姓都要用赛龙舟、吃粽子的习俗来纪念他。这内涵无比深沉的风俗，已经延续了两千多年，并传到了东南亚……

据学者的推算，屈原大约生于公元前 340 年，死于公元前 278 年。在翻腾着轩然大波的战国时期，七个并立的大国（齐、楚、燕、韩、赵、魏、秦）内部，都有过不同程度的变法革新，也都有统一中国的可能。在当时，秦国最强，楚国最大。但是，正如韩非子所说"楚不用吴起而削乱，秦行商君法而富强"[①]。屈原生于吴起在楚变法后四十年左右，正处在楚国严峻的历史关头。官为"左徒"，受命制定宪令的屈原当时曾坚决要求变法图强，但是却遭到楚国奸佞的谗毁和怀王、襄王父子两代的疏远，长期被流放在汉北、沅湘一带。当秦将白起攻陷郢都时，他为国殉难，投汨罗江而死。

屈原在长期的流放生活中，向民间学习，创造了"楚辞"这一艺术形式。楚辞是诗，也是歌，是和当时南方的民间音乐紧密联系在一起的。他在《离骚》中唱道："长太息以掩涕兮，哀民生之多艰。"表达了他对人民深切的同情。

《九歌》，是屈原在南方民歌的基础上创作的一套祭神的乐歌。汉代王逸《楚辞章句》解释《九歌》时说："昔楚国南郢之邑，沅湘之间，其俗信鬼而好祠，其祠必作歌乐鼓舞以乐诸神，……因为作九歌之曲。""九"并不一定是数字，有人怀疑是"纠"（缠绵婉转）的意思。《九歌》共包括十一首歌曲，其中除《东皇太一》是祭祀开始时唱的"迎神曲"，《礼魂》是祭祀时唱的"送神曲"，《国殇》是哀悼为国阵亡的将士们的悼歌外，都是恋歌，都是借着人神的

① 见《韩非子·和氏》。

关系来描写爱情的歌。为了使我们能够想见当时表演《九歌》的盛大场面，我们把闻一多先生的《〈九歌〉古歌舞剧悬解》中关于《国殇》的描写和郭沫若所译的《国殇》接写在一起，录在下面：

> 远山衔着半边血红的落日。
>
> 平原上进行着剧烈的战争。鼓声愈来愈急，敌人终于败退了。
>
> 国人为庆祝胜利而哀悼国殇，手拿着武器和钲鼓，环绕着死者的尸体，举行萨尼人跳鼓式的舞蹈。
>
> 妇孺们坐在男人们后面，围成一个更大的圈子，唱着庄严而肃穆的悼歌：
>
> 盾牌手里拿，身披犀牛甲。
>
> 敌我车轮两交错，刀剑相砍杀。战旗一片遮了天，敌兵仿佛云连绵。
>
> ……
>
> 有出无入，有去无还，战场渺渺路遥远。
>
> 身首异地，敌忾永不变：依然拿着弯弓和宝剑。
>
> ……

歌舞的场面是盛大的，那音乐又是怎样的呢？从形式上看，已经有了"乱"（即乐曲高潮）、"少歌"（小高潮）和"倡"（不同曲调的过渡乐句）的运用。在风格上，闻一多先生认为，《九歌》的音乐即《汉书·礼乐志》中所说汉乐府中的"赵、代、秦、楚之讴"。也就是说，《九歌》不但有楚的音乐，而且还兼容了其他诸国的音乐。这样说有什么根据呢？闻一多先生考证：不但汉乐府用"赵、代、秦、楚之讴"祭的神"太一"和《九歌》中祭的神"东皇太一"是一致的，而且《九歌》中所出现的诸神的地理分布，恰恰是"赵、代、秦、楚"。所以我们可以推论，在表演《九歌》

时，很有可能是哪一位"神"出场，便演奏和哪一位"神"的"籍贯"有关的音乐。但是，不同地域的音乐由于不同的传统，在律制、调式、旋法等许多方面都存在着差异。同台演出"赵、代、秦、楚之讴"在技术上会存在许多困难。那么，屈原时代的艺人们可能做到这一点吗？回答是，不但可能，而且做得很好。论据是充分有力的，这就是近年在湖北省随县出土的曾侯乙墓古乐器。

六、曾侯乙的宝藏

公元前 433 年的一天，从楚国郢都到曾国的路上，一队楚惠王派遣的骑兵正水陆兼程，沐雨栉风地疾驰。经过一番艰苦的长途跋涉，他们终于在曾国君主曾侯乙入葬的前一天赶到了曾国，及时送上了楚惠王赠给他的最后的礼物——一件精美的镈钟。

曾侯乙在盛大的葬仪中入葬了，楚惠王赠送的这件镈钟连同曾侯乙生前亲自测音监制的六十四件编钟和一大批各种各样精制的乐器一起，根据他生前的遗愿与他一起葬入了严密封闭的大墓。

大约过了两千四百年的漫长的岁月，20 世纪 70 年代的一天，考古工作者们，在自己祖先生活过的大地下挖掘出了这座音乐的宝库。不知是由于音乐的神秘力量，还是由于曾侯乙诚挚的祈祷，在地下的黑水里浸泡了两千多年的乐器，又在晴空丽日下发出了清朗的乐音。人类的母亲——大地，不但用奶汁哺育了世代繁衍的人类，而且在自己的胸怀里，为后代的人们保存了如此珍贵的礼物——一个几乎完整的、两千多年前的乐队。

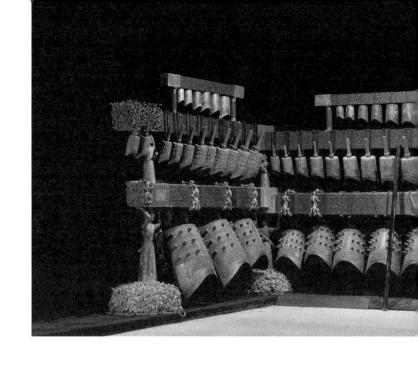

　　乐队的主要乐器是六十四件编钟。它们沿墓室的南墙和西墙分层悬挂在铜木结构的钟架上。这个由六个青铜武士托举着的彩绘铜木梁，承担了五千多斤的重量，历两千多年而依旧兀然矗立，不得不说是个奇迹！在北墙放置着一面双层磬架，东墙下放置着酒器。看来，这个可以称为音乐家的侯君，就是坐在这里享受着"诸侯轩悬"的待遇的。

　　经过科学的测音工作之后，人们不禁对我们祖先在当时即已达到的高度的音乐文化水平惊讶不已。这六十四件钟编合在一起，音域从大字一组的 A 到小字四级的 c，达到五个半八度，几乎包括了一架钢琴的整个音域。而且，它的中心音恰好是钢琴的中央 C。这个由各组编钟参差构成的音列中间，有三个半八度是按完整的半音阶排列的，竟包含着相当于现代以 C 大调音阶为基础的全部十二音音列。因此，用这套编钟不但可以"旋宫转调"，甚至可以用来演奏现代复杂

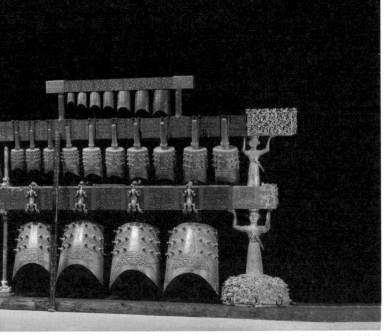

曾侯乙墓出土的编钟

的多声部作品。

在这套精美绝伦的珍贵乐器面前，一切贬低、怀疑中国文化的论调，诸如"中国音乐就是五声音阶""直到公元前4世纪受到毕达哥拉斯和巴比伦人影响之前中国人没有绝对音高和相对音高的概念"，等等，都不攻自破了。这套编钟以它精确的发音向人们宣告：在公元前5世纪，我们中国人就已经制造出令现代人感到惊讶，并且相当符合近代音乐音响学乐律理论的一整套乐器了。

作为"金石之声"重要组成部分的编磬，也是曾侯乙墓乐器中的杰出代表。整套编磬共有磬块三十二件，分上下两层悬挂。磬架为青铜铸造，由两个集龙首、鹤颈、鸟身、鳌足于一体的怪兽支撑，使我们能够从中了解当时编磬的排列及悬挂方式。

鼓是先秦乐队中地位突出的乐器，有"八音之首"的美

曾侯乙墓出土的建鼓复原图

建鼓鼓座（局部）

誉。曾侯乙墓出土的鼓包括建鼓一架，有柄的鼓、小扁鼓和悬鼓各一件，出土时这些形状不同的鼓的蒙皮均已腐朽，仅存木质鼓腔，但是鼓框边蒙皮固定的竹钉或骨钉犹存。建鼓是因有木柱贯穿鼓腔而得名，"建"指树立，其形象以前仅在青铜器的纹饰或者石刻画像中见过，因此曾侯乙墓的建鼓是目前所见最早的实物。

相对于中室庞大辉煌的钟磬乐，东室是一批轻型的以琴瑟为主的乐器。从中可以了解春秋战国时期大型的"钟鼓之乐"和小型的"琴瑟之乐"的区别，就像今天大型的交响乐队和小型的室内乐队一样。

曾侯乙墓出土的排箫

中室的乐器除了编钟、编磬和鼓之外，还有三件鼓、七件瑟、四件笙、两件排箫、两件篪。东室的乐器有五件瑟、一件琴、两件笙、一件鼓和一件均钟，共十件。这些竹类、丝类和匏类乐器基本保存完好，为我们提供了一些过去无从想象，也未曾敢想到的珍贵音乐文物。如曾侯乙墓首次出土的两支排箫，由十三根长短不同的竹管依次排列，用三道剖开的细竹管缠缚而成，表面饰有色彩绚丽的漆绘。出土时竟然有八根箫管能吹出乐音。在古代中国的文献中，它又被称为"箫""比竹""参差"等别名，大多因其形制和发声特点而得名。当年让孔子"三月不知肉味"的《箫韶》，便是由排箫作为主奏乐器。作为世界上最古老的乐器之一，排箫在世界很多地区都有，曾侯乙排

曾侯乙墓出土的编磬

箫如"凤之单翼"形状，与世界各地古老排箫并无二致。《诗经》里提到过吹管乐器篪，但不了解它的形制与演奏方法。曾侯乙墓出土的两件篪是一种竹制的横吹管乐器，两端管口封闭，管身开有一个吹孔、一个出音孔、五个指孔。吹孔和出音孔均向上开，指孔向外开，两者呈90度角。这种设计使它的吹奏方式有些特别，演奏者双手横握，向内朝向自己。曾侯乙墓篪的发现，使这件古老的吹奏乐器重新为世人所知。

曾侯乙墓出土的篪

曾侯乙墓共出土六件笙，是目前我国所见匏制笙最早的实物。因笙斗的制作材料为葫芦，所以笙归于八音中的匏类，出土时大部分笙管已散乱。但让我们感到惊讶的是，在笙管中发现了大小不同的竹制簧片，这说明当时笙的制作和调音已经达到比较精细的程度。

琴和瑟是中国古老的弹弦乐器，素有"琴瑟和鸣"之称。曾侯乙墓共出土十二件瑟，大多数为整木雕成，通体髹漆彩绘图案。瑟的首尾均有二十五个弦眼，说明它们都是张二十五弦。瑟是一弦一音的乐器，每弦一柱。从出土的数量来看，当时瑟应该是一件比较流行的乐器。曾侯乙墓还出土了一件十弦琴，黑漆，无彩绘，琴身分为音箱和尾板两部分，琴面无徽，凹凸不平，应该是尚未定型的古琴早期形制。

更为珍贵的是在编钟的钟体、钟架和挂钟构件上，刻有3755字的铭文，其中钟体的铭文2828字，铭文内容以当时

曾侯乙墓出土的十弦琴

的乐律学理论为主，记载了先秦时期曾国和周、楚、齐等诸侯国的律名、阶名、八度音相互的对应关系。这些乐律学术语，正如一部失传了的中国先秦时期乐理全书。它们的发现使人们对中国先秦乐律学的认识有了质的飞跃，比如铭文中记载了某个音在其他调式中对应的称谓是什么，反映出当时旋宫转调应用的实际情形，而这些在后世的文献中已经很难寻觅或辨析。当代学者们对编钟铭文的研究证实，现代欧洲乐理体系中的大、小、增、减、八度等音程概念，在当时曾侯乙编钟的铭文中应有尽有，它们曾经是中华民族独有的表达音乐的语言。这些铭文所揭示出的乐律体系，是在继承商、周文化的基础上，融合南方楚文化的传统而创造出的辉煌成就。

从如此丰富的音乐实践中，必然会产生精辟的理论；而没有音乐理论的指导，如此复杂和高水平的音乐实践也是不可能的。

七、百家争鸣的时代

读者可能会产生这样一个问题：当初这些编钟的音高是根据什么定的？钟与钟之间的音程关系以及它们所组成的音列，又是依据什么呢？

我们知道，唱歌、奏乐以至乐器制作都离不开一定的音律。据《国语·周语》等书的记载，我国在周朝已经出现了十二律和七声音阶。公元前6世纪周的乐官伶州鸠在回答周景王问的时候，就曾举出黄钟、大吕、太簇、夹钟、姑洗、仲吕、蕤宾、林钟、夷则、南吕、无射、应钟这十二律律名。曾侯乙钟的出土，更以无可辩驳的实例证明了在战国时期就已在音乐实践中运用十二律和七声音阶了。

为了便于理解，我们可以这样比喻一下："黄钟""大吕"之类的律名，是绝对音高，就好比我们现在所通用的"C、D、E、F、G、A、B"的音名一样。而被称作"五音"的"宫、商、角、徵、羽"则是我们简谱中"**1、2、3、5、6**"一样的音阶名。

那么，这十二律又是怎样制定和推算出来的呢？《吕氏春秋》里关于伶伦作律的故事只是一种传说。实际上，最早运用的乐律计算方法叫"三分损益法"，记载在战国时期成书的《吕氏春秋·音律篇》中。

所谓"三分损益法"，即把一条弦的全长振动发出的音高作为基础音。将这条弦截掉三分之一的长度（张力不变），这样就会得到一个比基础音高纯五度的音。比如把"**1**"作为标准音，"三分损一"之后，便会得出"**1**"上面的"**5**"来。反之，如果"三分益一"即把弦长增加三分之一，则会得出"**1**"下方纯五度的"**4**"来。这样上下互生，就构成五度相生律。

根据曾侯乙钟上的铭文来看，战国时期各诸侯国的律名、音阶名是多种多样，很不相同的，远不止《吕氏春秋》上所载的这十二律。统计一下，铭文中就有二十一个律名和二十个音阶名是从未见过的。所以，人们便猜测，记载着这些材料的典籍，很可能失于后世的秦火，留下来并流传后世的，仅仅是秦国的《吕氏春秋》这一家之言。

但是，在春秋战国时期能够出现比较详尽的乐律计算方法，出现曾侯乙墓出土乐器所显示的高度发达的音乐文化，却与其时波澜迭起的政治生活和我国历史上的第一次思想大解放有关。当时，"普天之下，莫非王土；率土之滨，莫非王臣"的周王朝解体了。诸侯纷争，战祸连绵。但是，这使生灵涂炭的血与火，也同时使统治了人民多少个世纪的种族奴隶制观念土崩瓦解了。在高举"有教无类"大纛的孔夫子的率领下，各个阶级的代言人，各个流派的思想家，都争先恐后地抛出自己的政治思想和学术观点，互相攻讦，互相辩论，形成了学术思想非常活跃的"百家争鸣"局面。"百家"的"百"，是极言其多，事实上主要有儒、墨、法、道、杂、名、农、纵横、阴阳、小说这十家。而其中提出过值得重视的音乐思想的，主要是儒、道、墨三家。

儒家的音乐观从孔子开始，到荀子（约公元前313—公元前238）的《乐论》出现而成其系统。简而言之，儒家的音乐思想有以下几点：

第一，即充分肯定了音乐在日常生活，乃至政治生活中的作用。我们前面讲过，孔子是相当重视音乐的，荀子则更进一步指出音乐是人类自然的需要。他说："夫乐者，乐（lè）也，人情之所必不免也。故人不能无乐，乐则必发于声音，形于动静。而人之道，声音动静性术之变尽是矣。"[1] 既然人们的一切思想、感情、欲望，都尽在音乐舞蹈之中。那么，音乐本身的重要性和控制音乐的必要性，便是显而易见的了。对此，孔子讲过"移风易俗，莫善于乐"，孟子讲过"仁言不如仁声之入人深也"[2]。荀子则讲得更具

[1]　[战国]荀子：《荀子·乐论》。
[2]　见《孟子·尽心章句上》。

体。他说："乐肃庄则民齐而不乱，民和齐则兵劲城固。"认为音乐"出所以征诛也，入所以揖让也"，可以"正身行，广教化，美风俗"，有教育群众、维护社会秩序、保证内部团结、巩固国防的作用。儒家提倡的"礼乐"，实质上总结了统治方法的两个侧面：礼主"异"，没有"异"，就无法区分尊卑贵贱长幼，无法建立和维护社会秩序。乐主"和"，没有"和"，就无法弥平统治阶级内部的矛盾，无法减弱阶级之间的斗争。"礼"与"乐"相辅相成，一分一合，就能"治国平天下"。用荀子在《乐论》中的话说，就是"乐合同，礼别异，礼乐之统，管乎人心矣"。

第二，从这点出发，便很自然地推出了儒家的文艺批评标准：在政治内容与艺术形式之间，前者第一，后者第二；在艺术形式中，"和"为贵，"和"为美。孔子对《韶》和《武》的评价上边曾经讲过。荀子在《乐论》中也说："故乐者，审一以定和者也。"在《劝学》中说："乐之中和也。"儒家的这种美学思想，对中国民族音乐的发展，有着极深远的影响。音乐要"中和""纯正"，就要避免"乱""杂"，就不能异音同出，两音并作。于是，我们这样一个从很早便出现了能吹奏合音的编管簧乐器（在殷墟甲骨文中，就有"𤾚"即"龢"字出现。在曾侯乙墓出土乐器中，已有笙的实物），出现了能同时奏出两个建立在大、小三度关系之上的双音编钟的国家，几千年来，却传统地以单声音乐为主，不在和声、复调上发展，不走西洋多声音乐的道路，只在无比丰富的单旋律上下功夫。这种文化形态的形成，原因固然很多，但不能说不与这种占统治地位的儒家美学思想有关。

第三，儒家在指出"耳欲綦声"是人类正常的、自然的心理、生理需要之后，又把一般的欲望与艺术的陶冶，把自然的声音与艺术的乐声区别开来，把音乐艺术看成一种认

识真理、认识人生的途径。孔子曾用诘问的口气断言音乐不仅仅是敲钟击鼓："乐云乐云，钟鼓云乎哉？"那么，钟鼓的作用究竟是什么呢？荀子答道："君子以钟鼓道志，以琴瑟乐心……君子乐得其道，小人乐得其欲，以道制欲，则乐（lè）而不乱……"也就是说，有修养的人是用音乐来"言志""明道"的。他一方面用音乐抒发自己的志向情感，一方面也从音乐中悟得真理。儒家的这种思想，到了汉儒手中得到了更加充分的发挥。大概成书于汉代的《乐记》，直接阐发了荀子的观点。《乐记》中写道："乐者，通伦理者也。是故知声而不知音者，禽兽是也；知音而不知乐者，众庶是也。唯君子为能知乐。"中国儒家学派的知识分子们，在《乐记》中用了三个不同的概念，准确地、意味深长地把自然界的声音，平庸的歌调和真正属于艺术范畴的音乐作品区分开来。"声"，指的是自然界的声音。松涛海啸、狼嚎马嘶、虫唧鸟鸣，这是连禽兽都懂的。"音"，指的是平庸的歌调。这种谈不上艺术性，谈不上高尚的情操，谈不上丰富的精神内涵的歌调，是老百姓能听懂的。而"乐"，即那些堪称艺术品的音乐，却是只有有修养的"君子"才能理解的。音乐的特殊性，也就是音乐反映客观事物的特殊方式，使它对欣赏者提出了比其他艺术更为苛刻的要求。没有"音乐的耳朵"，没有一定的文化教养和音乐知识，的确很难听懂高深的音乐。

墨家的代表墨子（约公元前468—公元前376）从狭隘的功利观点出发，提出了与儒家针锋相对的理论——"非乐"。他认为"大钟鸣鼓琴瑟竽笙之声"只能使"王公大人肃然奏而听之"，老百姓却"饥者不得食，寒者不得衣，劳者不得息"。而统治者大搞音乐，就要"厚措敛乎万民"，"亏夺民衣食之财"。让那些本来应致力于物质生产的劳动力去搞音乐，就会"废丈夫耕稼树艺之时"，"废妇人纺绩

织纴之事"。他把儒家的提倡礼乐，看成是"足以丧天下"的"四政"之一。他举出历史上"古者三代暴王桀、纣、幽、厉，蕅为声乐，不顾其民"，结果"身为刑僇，国为戾虚"的例子，说明礼乐不但不能治国，"不中万民之利"，反而会误国丧生。

他不理解上层建筑与经济基础的相互关系，机械地看待音乐文化与政治、军事的关系，因而提出了这样片面可笑的一个问题："今有大国即攻小国，有大家即伐小家，强劫弱，众暴寡，诈欺愚，贵傲贱，寇乱盗贼并兴，不可禁止也。然即当为之撞巨钟、击鸣鼓、弹琴瑟、吹竽笙，而扬干戚，天下之乱也，将安可得而治与？"[1]讽刺音乐舞蹈不能代替军队和警察。

道家也反对儒家的礼乐观，在"非乐"这点上，是墨家的同盟军。但是，道家与墨家不同的是，他们并不是根本否定音乐，也不是仅从政治上权衡音乐的利弊，而是从崇尚自然的哲学观、美学观出发，反对人为的音乐，提倡一种超越物质手段的、纯主观的艺术。老子（约公元前571—约公元前470）认为"五色令人目盲，五音令人耳聋"。人们在长期

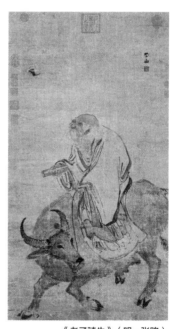

《老子骑牛》（明·张路）

① 此段和上段引文皆出自《墨子·非乐》。

的艺术实践中抽象出来的原色、音阶，都只能使人失去辨别自然美的能力。正如在政治上和处事的态度上道家提倡"无为即无不为"一样，老子认为"大方无隅，大器晚成，大音希声，大象无形"①，艺术上，最好、最高级的音乐是听不到声音的音乐；最好、最高级的绘画是没有形象的绘画。

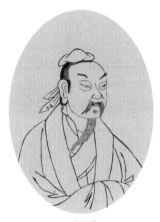

庄子像

这种完全超脱了物质羁绊的，既带有颇为费解的神秘色彩，又带有丰富的辩证法因素的美学观，被庄子（约公元前369—公元前286）发挥得更为淋漓尽致。庄子认为："擢乱六律，铄绝竽瑟，塞瞽旷之耳，而天下始人含其聪矣。"②只有完全抛弃已有的文化，才能使人摆脱艺术上的愚昧状态。他进一步把声音分为"人籁""地籁""天籁"三种。所谓"人籁"，指的是丝竹之声，这人工的声音，不是"至乐"。"地籁"指风吹众窍发出的声音，因风而发声，依然要借助外力，亦非"至乐"。只有"天籁"，才是众窍自鸣，完全自然，完全自发，完全自由的"至乐"。这种音乐的外部形态是不能用感官感触到的，是"听之不闻其声，视之不见其形，充满天地，苞裹六极"的。但这"无"，却不是什么都没有的"无"，而是无所不包的无。这音乐，你听不到，但却能靠微妙的精神共鸣与它融为一体，也就是虽"无言而心悦"③。

① ［春秋］老子：《道德经》。
② ［战国］庄子：《胠箧》。
③ ［战国］庄子：《天运》。

中国古代音乐史话 星空灿烂 / 65

儒家与墨家虽然针锋相对，但出发点却是一致的，他们从实用的、功利的目的出发，把音乐艺术看成是政治的一部分。道家则不同，他们超越了功利的观念，摆脱了物质的羁绊，强调体现人与自然融为一体的"无为"的、审美的关系。道家表面上虽"非"礼乐，而实质上是把音乐看得更高、更纯。

由这样一批伟大的哲学家、思想家们所阐发的音乐理论，在公元前 5 世纪前后以非常成熟的面貌出现在世界的东方，或上穷下极、包天蕴地，或汪洋恣肆、浩浩荡荡。如高山之嵯峨，如大川之飞泻。他们的杰出理论，一直到今天，仍然闪烁着无穷的智慧之光。

第四章
宽阔的河流

从公元前 221 年秦始皇统一中国之后，中国社会进入了一个漫长的历史阶段。一个以汉族为主体、包括各个少数民族的中央集权封建国家的建立，结束了长期战乱的局面，为封建文化的发展繁荣开凿了一条宽阔的河流。但是，秦始皇用强硬的手段实行"车同轨、书同文、行同伦"的文化统一政策，甚至"焚书坑儒"，终"百家争鸣"之局面，开"文化专制"之先河，对秦以后中国文化的影响，是极其长久和深远的。

"汉承秦制"，是指典章制度而言。在意识形态上，汉初崇尚黄老之术，汉武帝"罢黜百家，独尊儒术"，使儒家理论在中国封建社会取得空前胜利。在艺术上，却是"汉崇楚声"。无论刘邦还是项羽，都来自南楚故地。刘邦衣锦还乡，高唱"大风起兮云飞扬，威加海内兮归故乡，安得猛士兮守四方"，即楚声。而儒家所推崇的雅乐，已开始衰微僵化。

一、乐府与李延年

公元前 112 年的一天，汉武帝刘彻的大殿里鼓乐喧天，歌声飞扬。百余人的歌舞队歌罢舞毕，一位面貌丰腴、颌下

无须的青年高声唱了起来：

北方有佳人，
绝世而独立。
一顾倾人城，
再顾倾人国。
倾城与倾国，
佳人难再得……

歌声如梦。那珠玑般明净、纯银般柔美的声音，既有女声高音区的嘹亮飘逸，又有男声胸腔音的浑厚坚实。就像歌中所咏唱的李夫人姿容美色的难得一样，这歌手天生的歌喉、高超的演唱技巧和高深的音乐修养，也同样很难再得了。

这一天，是西汉乐府成立的日子；这歌手，是西汉著名的音乐家——李延年。

乐府，是秦、汉政权官方的音乐机构。临潼秦始皇陵园建筑遗址出土的一枚刻有"乐府"二字的错金银钟，证明乐府始于秦。但秦朝命短，秦乐府恐怕也没有什么影响。真正做了大量的工作，并对后世的音乐发展起了重大影响的，恐怕还是汉乐府。

汉乐府是在封建统治阶级处于上升时期、封建经济相对繁荣的时候建立的。乐府主管的工作包括收集民间音乐、撰写和改编歌词及乐谱、组织演奏演唱等等。它所采集和长于演奏的音乐范围很广，不但

乐府钮钟

郭茂倩编撰《乐府诗集》

有"赵、代、秦、楚之讴"，还包括北方及西域的少数民族音乐。在乐府中工作的艺术家很多，除司马相如等十几位著名文学家创作歌词外，其余的八百多人，大都是各地的民间艺人。

汉乐府从公元前112年成立到公元前7年汉哀帝刘欣取缔为止，共存在了一百零六年。在此期间，这个机构及其所集中的优秀艺术家们，对音乐创作、演奏演唱技术的发展及各民族音乐的互相吸收提高，作出了很大的贡献。在流传至

今的歌词集《乐府诗集》中，有大量这一时期的作品，凝聚着无数艺人们的血汗。我们在下边还要谈到的"鼓吹曲""相和歌"等音乐形式和体裁，在此时都已确立并在乐府中得到整理提高。宋人郭茂倩编撰的《乐府诗集》，不但收集了从不尽可靠的"陶唐氏"之作到五代的乐府歌词一百卷，而且对各类乐府歌曲的由来演变进行了考证，写了"题解"。《四库全书总目》中称他的题解"征引浩博，援据精审，宋以来考乐府者无能出其范围"。郭茂倩把歌词按音乐性质和应用音乐的场合分为十二类。比如大部分的"相和歌"辞，是以汉代流行的三种调式——"相和三调"（即平调、清调、瑟调）来分类的。这种以音乐为本的分类法，继承了《诗经》以音乐分类的传统，但又有很多发展。

汉乐府的首任领导人，就是音乐家李延年。李延年官称"协律都尉"，也就是"统协音乐的长官"。据说，他不但"善歌"，是著名的歌手，而且"为变新声"，还是个作曲家。他曾根据西域少数民族音乐的素材创作了二十八首新曲作为当时的军乐。[1] 他还阐述了音乐理论，组织了音响统一的乐队。[2] 他的乐思如泉，在很短的时间里，一口气谱写出多首由不同诗人写词的歌曲。[3]

这样一位大音乐家的生平，我们却知之甚少。在《汉书》里，只有很短的一段记载，而且还被列在《佞幸传》中。但是，请你仔细读一读这段短短的，但却埋藏着这位天才艺术家悲苦一生的记载吧：

[1]　参见［唐］房玄龄所著《晋书·乐志》："李延年因胡曲，更造新声二十八解，乘舆以为武乐。"

[2]　参见［东汉］班固所著《汉书·礼乐志》："以李延年为协律都尉……略论律吕，以合八音之调。"

[3]　参见［东汉］班固所著《汉书·佞幸传》。

李延年，中山人，身及父母兄弟皆故倡也。延年坐法腐刑，给事狗监中。女弟得幸于上，号李夫人，列《外戚传》。延年善歌，为变新声。是时，上方兴天地祠，欲造乐，令司马相如等作诗颂。延年辄承意弦歌所造诗，为之新声曲。而李夫人产昌邑王，延年由是贵为协律都尉，佩二千石印绶，而与上卧起，其爱幸埒韩嫣。久之，延年弟季与中人乱，出入骄恣。及李夫人卒后，其爱弛，上遂诛延年兄弟宗族。

这 100 多个冷冰冰的文字，勾勒了这位大音乐家一生的轮廓。这位杰出的音乐家出生在一个世代乐奴的家庭中，父母兄弟都是统治者为了纵情声色而役使的奴隶。早年，他被迫为皇帝养狗，并受过灭绝人性的腐刑。他的卑贱但却富有音乐传统的家庭，从小就给了他音乐的修养与锻炼。奴隶的命运和终生失去家庭幸福的苦痛，促使他发愤努力，促使他把自己的整个身心浸入到唯一能给他安慰的音乐中去。

本来，他可能同千百个和他一样有才能，但却默默地度过了苦难一生的奴隶们一样，在皇帝的"狗监"中老死。但他因为善舞的妹妹被皇帝看中这样一个偶然的机会，才得以舒展他杰出的音乐才能。可是，没有多久，他的妹妹死了，他也因之失宠，并被皇帝不明不白、像捻死一只蚂蚁似的杀害了。

从奴隶到奴隶，他至死也是个奴隶。他的无限才华和宝贵生命，在皇帝眼里不过是聊娱耳目的一茎小草，一声鹦啼罢了。但是，这位奴隶出身的音乐家留在中国音乐史上的光辉，却永不磨灭。

二、"鼓吹"——汉时的军乐队

请看下面这幅东汉画像砖的拓本照片：威武的马队整齐地行进着，马上的骑士同样威风凛凛，各具情态。但是，你如细看，便会发现骑士们手持的并不是刀矛剑戟，而是笳角箫鼓。这是汉时的军乐队——"骑吹"的队伍。队伍右上方第一人手持随风飘舞的旄旗。那醒目的旄头，恐怕就是后世的"指挥棒"吧？此列居中的一人击提鼓，鼓竖在马的项背上。下面的一个双手捧排箫吹奏。后排的第一人持锤击铙。左下方的一个也在吹排箫，只有后排中间的一人看不清楚，似乎在吹笳。

"鼓吹"的兴起在汉初，也叫"短箫铙歌"。其中在马上演奏的，称为"横吹"或"骑吹"；天子宴乐群臣的乐队，叫作"黄门鼓吹"。"鼓吹"所用的乐器，顾名思义，主要是打击乐器和吹奏乐器，其中有鼓、铙、笳、角、排箫

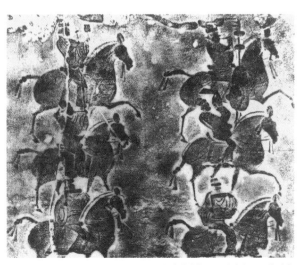

汉代"骑吹"军乐队（东汉画像砖）

等。筛和角最早都是游牧的少数民族乐器。筛在最初可能是用芦叶卷起来吹的，后来把芦苇制成哨子装在没有孔的管子上吹也叫筛。最初的角可能用的是天然的兽角，后来改为竹、木、革、铜等材料，已经能做得很大了。

"鼓吹"传入内地，据说跟一位叫班壹的人有关。班壹，是秦末一个以牧起家的富豪，他因避战乱而到北方边境地区，后发财致富，"出入游猎，旌旗鼓吹，以财雄边"。汉宫廷和军队把"鼓吹"用作军乐，可能始于汉武帝时。当时，汉代伟大的探险家、外交家张骞，以超人的大智大勇克服了千难万险，战胜了千里黄沙，凿通了东西交通之路。从此，中国的伟大文明开始传入西方，西方的物品也同时传入中国。汉代文明在当时给世人所留下的深刻印象，可以从我们的民族至今被称为"汉族"，我们的文字至今被称为"汉字"这两点上稍见一斑。同时，张骞也带回了兄弟民族、兄弟国家的文化礼品。西汉宫廷所用的"鼓吹"曲调，就是李延年根据张骞从西域带回的"胡曲"改写的。《古今乐录》云："横吹，胡乐也。张骞入西域，传其法于长安，唯得《摩诃兜勒》一曲。李延年因之更造新声二十八解，乘舆以为武乐。后汉给以边将，和帝时万人将军得用之。"《晋书·乐志》中，亦有相同记载。

作为军歌的"鼓吹"，奏于行伍之中，伴以箫鼓筛角，风格理应是威武雄壮的。但从现存的"鼓吹曲辞"看来，又似乎达不到"建威扬德，风敌劝士"的目的。在全部"鼓吹曲辞"中，像《上之回》那样高唱"月支臣，匈奴服。令从百官疾驱驰，千秋万岁乐无极"的实在是太少了。一些具有鲜明的反战思想，揭露战争罪恶的歌曲居然成了"军歌"。比如鼓吹曲《战城南》：

战城南，死郭北，

野死不葬乌可食。

为我谓乌：

且为客豪！

野死谅不葬，

腐肉安能去子逃？

水深激激，

蒲苇冥冥；

枭骑战斗死，

驽马徘徊鸣。

梁筑室，

何以南？何以北？

禾黍不获君何食？

……

朝行出攻，

暮不夜归！

 在这首歌中，歌者站在尸横遍野的战场上，对着绕尸翻飞的乌鸦唱道：激战在城南，战死在城北……反正暴尸于野无人葬，腐肉怎能逃过你的嘴？歌者对长期的战争状态非常不满，在歌中引用了楚庄王伐宋时筑室于宋，"示无去志"[①]的典故，指出了战争对农业生产的破坏和士兵们早上出去打仗，晚上却再也不能回来的悲惨结局。这首歌所用的衬字，不是"兮""也"，而是一个较为少见的"梁"字，用法也很独特，用在一句之前。可视为一首独具色彩的民歌。

 另一个引人注目的现象是"鼓吹曲辞"中有着许多优秀的爱情民歌。例如著名的《上邪》。"上邪"的意思，就是"天呵"。这首歌，实际上是一位痴情少女的誓言。她列举了"山

① ［春秋］左丘明《左传·宣公十五年》，杜预注。

无陵，江水为竭，冬雷震震，夏雨雪"，甚至"天地合"这些大自然中绝不可能发生的事物来反衬自己爱情的坚贞。《有所思》，则写一个钟情的女性忽然听到远方的爱人变心的消息后，悲愤地毁掉了原打算送他的礼物，她要一刀斩断以往的爱情，但那乱麻一样难言的心情却只能唱给即将升起的太阳："……妃呼豨！秋风肃肃晨风飔，东方须臾高知之。"这些深沉、强烈、感人的歌声，唱出了封建制度下妇女们的精神生活，也表达了劳动妇女纯真、专一的爱情观。在横吹曲中，还有一些长篇叙事歌曲，如歌颂鲜卑族女英雄木兰的《木兰辞》，多少年来始终流传民间，脍炙人口。一直到近现代，这首产生于北魏的"横吹曲"，还被重新谱曲，在新的历史时期中起过爱国主义的作用。下面这几节谱例，是辛亥革命后在我国流传的《木兰辞》曲谱：

这些爱情歌曲、反战歌曲在"鼓吹"曲中的大量存在，充分说明"鼓吹"与民间音乐、民歌的密切联系。在汉王朝的军队中，"胡笳"所伴的歌声，恐怕有大部分已经融合在中原旧曲之中了吧？流传至今的古琴音乐《胡笳十八拍》，也是一个生动的例子。

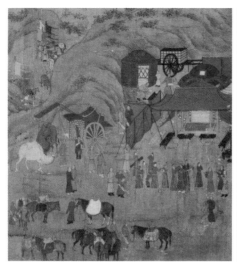

《文姬归汉图》（宋·李唐）

三、《胡笳十八拍》

黄沙漠漠，朔风阵阵，驼车马队，逶迤而来。马前马后，胡笳哀哀。

日落了，风停了。大漠中，孤烟轻上。

毡帐里，一位汉装的中年妇女，在低首弄琴。泠泠七弦琴，滴滴洒泪声。呜咽了一路的胡笳的悲叹，变成了凄清的七弦琴声，像泪珠一样洒在毡帐里，飘散在空寂的沙漠中。

轻轻的琴声里，还夹着那位妇女的低唱。一股绞肠滴血般的痛苦，一股不可遏抑的悲愁，像滚沸的熔岩一样倾泻着：

> ……没想到今生啊，还能还乡，
>
> 抚抱着亲儿啊，泪湿衣裳。
>
> 汉使接我归啊，马儿不停蹄，
>
> 亲儿唤母声啊，谁闻不断肠？
>
> 生离死别啊，就在今天，
>
> 为此忧愁啊，日月无光！

怎能生双翅啊，把儿带回乡，

双脚重千斤啊，一步一回乡……①

　　这是公元 208 年，多才而又多难的蔡文姬在归汉的路途上用琴声和歌唱来抒写衷曲的情景。

　　蔡文姬，是著名的文学家、史学家蔡邕的女儿。蔡邕（132—192），字伯喈，陈留圉（今属河南杞县）人。他年轻时就以博学多才而闻名。灵帝时官为议郎，因上书弹劾宦官权贵获罪，被流放朔方。遇赦后，又为避宦官迫害，"亡命江海，远迹吴会"十余年之久。董卓时，官左中郎将，后人因此称之为"蔡中郎"。所谓"斜阳古柳赵家庄，负鼓盲翁正作场。死后是非谁管得，满村听说蔡中郎"，正是蔡邕的故事在民间广泛流传的生动描述。

　　蔡邕还是一个杰出的音乐家。他在流亡期间曾创作了五首琴曲，即被称为"蔡氏五弄"的《游春》《渌水》《幽居》《坐愁》《秋思》。在他的《琴赋》及据说是他所著的《琴操》中，他还充分显示了一位音乐理论家的才华。由于他的聪耳慧眼而免成灰烬的"焦尾琴"的故事，更能说明蔡邕音乐才能的广博。据说，蔡邕听到吴人烧饭时木材爆裂的声音不同寻常，立即把它抢救出来制琴，琴制成之后，果

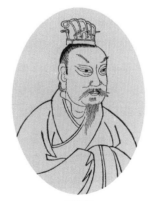

蔡邕像

① 参见［宋］郭茂倩所编撰《乐府诗集·胡笳十八拍》："……不谓残生兮却得旋归，抚抱胡儿兮泪落沾衣。汉使迎我兮四牡騑騑，胡儿号兮谁得知？与我生死兮逢此时，愁为子兮日无光辉。焉得羽翼兮将汝归。一步一远兮足难移……"

然音响卓群，不同凡声。因为琴的尾部已被炊火烧焦，所以被称为"焦尾琴"。至今，七弦琴的尾部仍被称作"焦尾"，典即出于此。①

蔡文姬生长在这样一个家庭里，从小便显露出惊人的音乐素质与出众的才华。据说，有一次蔡邕在独自弹琴，忽然琴弦断了一根，在旁边静静听琴的小文姬，立刻辨明断的是第一根弦。蔡邕对她敏锐的听觉感到吃惊，以为她是偶然说对了，故意在继续弹琴时又弄断了一根弦，没想到小文姬脱口便答"第四弦"，使蔡邕大为惊叹。②

文姬初嫁河东卫仲道，但不久丈夫便死去了。在汉末的大动乱中，文姬被胡人掳走，成了匈奴左贤王的王妃，她在异族的十三年间，生了两个孩子，但她时时惦念着家乡。公元 208 年，她父亲蔡邕的老朋友曹操派人出使匈奴，赎回了文姬。但是，她的两个儿子却不得同归。对家乡的思念和与儿子生离死别的悲痛，像千万把刀子在剜她那矛盾至极的心！

回到了生养自己的家乡，却失去了自己生养的亲儿。"南看汉月双眼明，却顾胡儿寸心死"，惨痛的经历和哀怨的胡笳声，像鬼影一样缠绕着她的梦境；而对她这位做过十二年"胡妻"的不幸妇女有所非议的封建礼教，也必定像磨盘一样压在她胸膛；对亲生孩子的牵肠揄心般的思念，更无时无刻不在她心中翻卷。这一切，都在催促着她，催促着这位有着特殊的经历，有着高度的文学修养、杰出的音乐才能并熟悉两个民族音乐的妇女，把自己的生活和感情用音乐表达出来！把熟听了十二年的，她的儿子还要听一生的胡笳声用

① 参见［唐］虞世南所著《北堂书钞》卷九十八。
② 参见［唐］欧阳询等所辑《艺文类聚》卷四十四。

中国传统的古琴声表达出来！

于是，《胡笳十八拍》，这首著名的琴曲便带着它无比强烈的感染力出现了。这首琴曲的音乐，至今仍在。分为十八段的歌曲，也曾广为传唱。歌词中叙述了她流落匈奴的经过，叙述了她对家乡的思念，描写了她对孩子的疼爱和母子分别的情景。用郭沫若的话说："那像滚滚不尽的海涛，那像喷发着熔岩的活火山，那是用整个的灵魂吐诉出来的绝叫。"虽然关于词作者的问题目前尚有争论，但这首歌有着千古绝唱的艺术价值，却是大家所公认的。

《胡笳十八拍》的歌词，初见于南宋朱熹（1130—1200）所编《楚辞后语》，在郭茂倩《乐府诗集》中，被编入"琴曲歌辞"。下面的这段谱例，是根据1611年孙丕显《琴适》的配词谱整理的：

非我宜，遭忍辱兮当告谁？笳一会兮琴一拍，心愤怨兮无人知。

整个《胡笳十八拍》的音乐，即由这一个主题段落发展而成。随着歌词中情节的发展，音乐起伏跌宕，一气呵成。低回处，如胡笳哀哀，血泪溅地；高昂处，如琴声激越，悲愤欲绝。十八段音乐的结构，在统一中求变化，非大手笔而不能为；曲调中汉、蒙音乐素材的神汇韵合，无雕凿斧削之痕，非贯通两族音乐者，亦难成之。此曲音乐与歌词天衣无缝的契合，节奏、节拍自然而丰富的变化，曲调中变化音运用所带来的离调色彩，旋律进行中那种或拔地而起，或高崖跌落式的跳进，都使这首琴歌中深沉如渊、奔泻如流的感情得到充分的发挥。《胡笳十八拍》的文学价值姑且不谈，仅就此曲的音乐而言，也不愧是我国艺术宝库中罕见的瑰宝，它雄浑奇谲、真挚自然的高超艺术手段，至今令人惊叹。

历史上有关"文姬归汉"内容的琴曲不只此一首，在现存的三十至四十种传谱中，只有方才我们引到的《琴适》谱是有词的，其余都是无词的纯器乐作品。其中最著名的，是唐代盛行的《大胡笳》和《小胡笳》。这两种谱，均见于明代朱权《神奇秘谱》。此类琴曲的流行，不仅表现在传谱的众多上，还表现为出现了一批以弹《胡笳》闻名于世的琴家。

初唐琴界盛行的"沈家声""祝家声"，即以大、小《胡笳》为其代表曲目。开元、天宝年间的董庭兰，是名噪一时的著名琴师。诗人高适曾送过他这样的诗句："千里黄云白日曛，北风吹雁雪纷纷。莫愁前路无知己，天下谁人不识君？"可见他当时的盛名。董庭兰除一度做过宰相房琯的门客之外，一生不仕，安于清贫。有人说他"庭兰不事王侯，散发林壑者六十载"。他的琴艺，堪称出神入化，他最擅长演奏《胡笳十八拍》，唐诗人李颀曾写过一首《听董大弹胡笳声兼语弄寄房给事》的诗，详尽生动地描绘了董庭兰演奏此曲时给诗人带来的审美想象："先拂商弦后角羽，四郊秋叶惊摵摵。董夫子，通神明，深松窃听来妖精。言迟更速皆应手，将往复旋如有情……幽音变调忽飘洒，长风吹林雨堕瓦。迸泉飒飒飞木末，野鹿呦呦走堂下。"说他的琴艺"通神明""来妖精"，有着非常丰富的表现力；当曲中变调时，音乐像长风摇撼着林木，像豪雨敲打着屋瓦。诗人最后满怀感情地说："高才脱略名与利，日夕望君抱琴至。"日夜盼望着他的来临。

汉代的琴曲有两个特点：一是内容大都有故事性；二是常常弹唱结合。《胡笳十八拍》就是一个突出的例子。这种弹唱结合的演奏方式一直流传了下来。到了唐朝董庭兰弹《胡笳》时，仍然是"弹胡笳声兼语弄"。"语弄"，无疑是唱词，"声兼语弄"，就是连弹带唱了。这种演奏方式，和汉时的"相和歌"有着密切联系。

四、"相和歌"与"清商乐"

建安十五年（210年），一座宏大奇伟的楼台在邺城（今属河北省邯郸市临漳县）郊外落成了。高台上，一百二十间

广厦"连接榱栋，侵彻云汉"；一只"舒翼奋尾，势若飞动"的大铜雀矗立在楼宇之巅，俯瞰着西陵的萋萋芳草、历历黄花。文臣武将们，宾客幕僚们，众星捧月般地簇拥着精神矍铄的曹操。为庆祝"铜雀台"的竣工，亮竹清丝伴着歌妓们的歌声，回荡在漳河之滨：

> 东临碣石，
> 以观沧海。
> 水何澹澹，
> 山岛竦峙。
> 树木丛生，
> 百草丰茂。
> 秋风萧瑟，
> 洪波涌起。
> 日月之行，
> 若出其中；
> 星汉灿烂，
> 若出其里。
> ……

曹操，是我国妇孺皆知的古代政治家。其实他不但有政治、军事上的雄才大略，而且能诗善乐。据《魏书》载，他每逢出游，"登高必赋。及造新诗，被之管弦，皆成乐章"。他不但高筑铜雀台，组织了一个庞大的乐舞班子，而且常常自己"对酒当歌"。曹操现存的二十多首诗歌，全都按乐

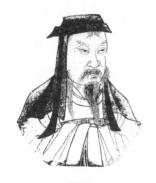

曹操像

府歌曲的规格写成，例如上边所引的《步出夏门行》，便是"相和歌"中的"瑟调曲"。

那么，什么叫"相和歌"呢？用《晋书·乐志》的话说，就是"丝竹更相和，执节者歌"。即歌唱者自己击"节"（一种节奏乐器），其他伴奏乐器相应和的歌唱形式。

相和歌兴起于汉初，早先大部分是民间的流行歌曲。它最初并没有伴奏，所以叫作"徒歌"（清唱）。以后，加上伴奏，成了名副其实的相和歌。[①]再发展，加上舞蹈，扩大曲式，便成了所谓的"相和大曲"。"大曲"中没有舞蹈与唱词的纯器乐部分，则称为"但曲"。

相和歌曲大概有五种调式，即所谓的"相和五调"。这五种常用的调式中，平调、清调、瑟调又被称为"相和三调"。《旧唐书·音乐志》中说："平调、清调、瑟调，皆周房中曲之遗声，汉世谓之三调。又有楚调、侧调。楚调者，汉房中乐也。高帝乐楚声，故房中乐皆楚声也。侧调者，生于楚调，与前三调总谓之相和调。"三调中的平调以宫为主，清调以商为主，瑟调以角为主。

"相和大曲"的曲式结构，已相当丰富完整。郭茂倩在《乐府诗集》卷二十六"相和歌辞"的"解题"中说："又诸调曲皆有辞、有声，而大曲又有艳、有趋、有乱……艳在曲之前，趋与乱在曲之后。"所谓曲之前的"艳"顾名思义，可能是华丽的抒情段落。而"乱"，则是自春秋战国以后既有的、传统的结尾方法。孔子曾赞美"师挚之始，《关雎》之乱，洋洋乎盈耳哉"。《楚辞》中也有"乱"。这种繁音促节，交错纷乱的结尾，恐怕是很辉煌的。现代日本的东方音乐史学者田边尚雄在日本《雅乐大系唱片解说》中解释"古

[①] 参见［唐］吴兢所著《乐府古题要解》："乐府相和歌，并汉世街陌讴谣之词。"

乐乱声"时说："乱声是在笛曲之中，先由主奏者将旋律吹出，稍后，其他助奏者才将同样的旋律跟着吹奏，于是因先后之差遂致听起来觉得有杂乱的和声，所以叫作乱声。"据此，一些海外的学人认为"一种在西方音乐里称为'卡农'的音乐方法，在上古时已被中国人发明而用在歌曲结尾一段，特别叫作'乱'"①。

在东汉末年和三国时期，相和歌中出现了许多优秀作品。比如相和歌"瑟调曲"中的《东门行》，用夫妻对话的方式，生动地刻画了一个"盎中无斗米储，还视架上无悬衣"的穷苦人，不愿忍受"白发时下"的痛苦生活，拔剑而起，铤而走险的场面。

西晋的时候，政府曾设立音乐机构"清商署"，由著名的律学家荀勖领导，对旧有的相和歌进行改编。西晋灭亡，皇族司马睿南逃建东晋。此后，中国北部各民族连年混战，北方人民大量南迁，南方的音乐文化逐渐发达起来。在南方民歌"吴声"与"西曲"的基础上，继承北方相和歌的传统，出现了"清商乐"。清商乐在艺术上有了新的提高，形成了一种较复杂的曲式——"清乐大曲"。这种清乐大曲在主要的歌唱部分之前，有一个纯器乐演奏的序曲部分，有四段至八段。中间的部分，是由多段声乐曲联成的一个声乐组曲，每一段声乐曲的最后，都有个尾声，称作"送歌弦"。在全曲的结束部，又是一个纯器乐部分，称作"契"或"契注声"。从此之后，清商乐就成了南北方汉族音乐的总名了，而清乐大曲，则孕育了隋唐的燕乐大曲。

古籍中一些关于清乐"十数年间，亡者将半"或"郎子亡去，清乐之歌遂阙"的说法，实在是一种讹传妄断。在

① 张世彬：《中国音乐史论述稿》。

广大的中国土地上，在广泛的民间音乐的基础上发生起来的音乐文化，绝不可能在一次政治动乱中便消亡过半，更不可能因一位艺术家的失去而散佚殆尽、中断延续。真正优秀的文化、真正有着群众基础，受到民众欢迎的文化，在某种程度上讲，是永远不会消亡的。它会以另一个形式并在更高一层的基础上出现、重生。

从"相和歌"到"清商乐"，其间经历了一个在汉民族内部南、北两种不同传统、不同风格音乐融合的过程。这种融合过程，实际上同时也是一种提高过程。清乐系统的完成，标志着一种包括黄河流域和长江流域在内的汉族"主体"音乐的成熟。正是在这种成熟的文化背景下，汉文化才有可能大胆地、毫无顾忌地吸收兄弟民族、兄弟国家的文化而不断发展壮大。

第五章

百川入海

从三国、两晋到南北朝，在中国历史上，是春秋战国之后第二个波澜迭起的重大变化时期。战乱不已，朝代频更，"三国"二字，在后世几乎成了战争与外交斗争的代名词。在意识形态方面，汉世所推崇的经学和谶纬神学，遭到了根本的怀疑与挑战。玄学的勃兴和一大批被称为"名士"的知识分子们的文化活动，反映了一种充分内省的思辨哲学和一种非功利性的、"为艺术而艺术"的纯文艺的产生。对礼教的人为毁坏，似乎是"人的觉醒"的必然结果。在这种情况下，乘虚而入的佛教在中国的土地上得到了空前的传播和发

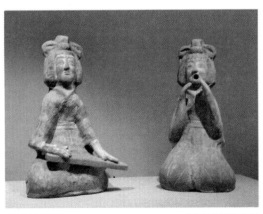

北朝草场坡墓乐俑

展。如果说魏晋玄学是彻底"入世"的儒学与彻底"出世"的佛学（主要指中国禅宗）之间的一串过渡和弦的话，那么，这一时期的音乐文化，则可以看成是一座从"清乐"系统通向"燕乐"系统的桥梁了。

一、"竹林七贤"与音乐

正是魏末乱世的时候，政事多变，兵荒马乱。可是，在一片葱郁的竹林之中，却有七位名士在狂饮高歌。他们周围，杯盘狼藉，空瓶磊落；他们身上，宽袍博带，酒墨淋漓。这几个人，便是当时大名鼎鼎的"竹林七贤"：阮籍、嵇康、山涛、向秀、王戎、刘伶以及阮籍之侄阮咸。

这七个朋友，虽然性格不同，后来又命运各异，有的封爵，有的遭戮，但在竹林聚会的时期，却有着共同的志趣和哲学

《竹林七贤图》（南朝画像砖）

《竹林七贤图》（局部）阮籍（唐·孙位）

观点。他们好诗，好酒，好老庄，好音乐。表面上看，他们思想奇特，行为古怪，时出惊人之语，常做拗情之事，甚至藐视礼教习俗，菲薄汤武周孔。但是，掀开他们佯狂诈醉的面纱，便会看到几个头脑清醒、才思敏捷，但又愤世嫉俗的"贤人"形象。他们的放浪形骸，只不过是宣泄愤懑的途径、避祸乱世的烟幕和怀才不遇的牢骚而已。

他们之中名气最大的要数阮籍和嵇康了。一般人都知道他们是著名的文学家，实际上，他们还都是颇有教养的音乐家呢。

阮籍（210—263），字嗣宗，陈留郡尉氏（今属河南省开封市）人。因曾为"步兵校尉"，遂被后人称为"阮步兵"。阮籍之时，司马氏专权，残酷无情的政治倾轧和随之而来的身家毁灭，像一把高悬于头上的利剑，时时威胁着不甘随波逐流、不愿为虎作伥的人们。而掌权者的奢谈"礼教"，却使真正有理想、有教养的知识分子不得不过着一种表面玩世不恭，而实质痛苦万分的双重生活。一方面，阮籍公开蔑视

礼教，有著名的"青白眼"之说：以"青眼"待友，而以"白眼"视"礼俗之士"。另一方面，他却"口不臧否人物"，谨言之极，甚至只能以大醉六十天不醒的荒诞办法拒绝司马氏的联姻要求。在音乐方面，也表现出一种极端矛盾的现象。

阮籍在音乐理论方面有专著《乐论》传世，载《阮步兵集》。同时，他又是一位作曲家和古琴演奏家，作有风格独特的著名琴曲《酒狂》🎧。

在《乐论》中，他主要继承发挥了儒家（特别是荀子）的观点，认为"律吕协则阴阳和，音声适而万物类"，把音乐当成教民平和、移风易俗的工具，强调圣人作乐"制便事之节，定顺从之容"的必要。但同时，他又杂有道家的观点，大谈"自然之道"："道德平淡，故无声无味。不烦则阴阳自通，无味则百物自乐。"在攻击"各歌其所好，各咏其所为"的"楚越之风""郑卫之风"时，竟也借用了墨子非乐时"废耕农之业"的语言。

在文章的最后，他广征博引，充分发挥了"乐者，乐（lè）也"的观点。他问道："诚以悲为乐，则天下何乐（lè）之有？"音乐，正因为能"使人无欲，心平气定"，所以才称为"乐（lè）"；而"流涕感动，嘘唏伤气，寒暑不适，庶物不遂"的感情事物，虽由乐器奏出，也不是乐，只能称之为"哀"。概而括之，阮籍认为平和的感情叫作"乐（lè）"，音乐只能，也只应该表现这种"乐（lè）"。一切冲动的、令"歌之者流涕，闻之者叹息"，甚至"气发于中，声入于耳，手足飞扬，不觉其骇"的声音，只能称作"哀"，"非为善乐也"。

理论是如此，实践又怎样呢？一个由于"天下多故，名士少有全者"，才"不与世事"，整天"酣饮为常"的"济

世"之才，^① 能够在自己的音乐创作中保持"精神平和，衰气不入，天地交泰"的精神状态吗？

在《酒狂》这首凝练生动、结构严谨的琴曲里，作者用跳荡蹒跚的节奏和先抑后扬，扬而又抑的旋律，不但生动地刻画出作者和他的朋友们狂放不羁、步履维艰的醉态，还更为深刻地从侧面反映了司马氏专权的黑暗给作曲者心理上带来的痛苦、压抑、摧残。乐曲是一个形象生动的主题部分在不同高度上的重复。主要曲调是这样的：

这个三拍子曲调的强拍，总是一个固定的低音，它与随即冲上去又落下来的大跳构成一个基本音型，就像醉酒者忽高忽低的脚步：一只脚抬不动，另一只脚毫无把握地甩了出去，落地；再甩出去，再落地。人，没有前进，只是围着

① 参见 [唐] 房玄龄：《晋书·阮籍传》。

身子转……为什么他不能迈开大步前进？是酒的麻醉，还是社会的压抑？！为什么那动荡的音符敢于大胆地做九度、十度，乃至两个八度的大跳？是酒的激励，还是人格力量的宣泄？！为什么那低沉的重音像命运一样顽固地在每一小节出现？是不变的"天道"，还是执着的追求？！

阮籍没有回答。但他的这首琴曲，却一直流传到了今天。

嵇康（224—263），字叔夜，在音乐史上的地位更加重要。他是一个集作曲家、音乐理论家、古琴演奏家于一身的音乐全才。作为作曲家，他创作的古琴曲"嵇氏四弄"：《长清》《短清》《长侧》《短侧》和一首《风入松歌》，一直得到琴家的喜爱。作为音乐理论家，他写过著名的《琴赋》和更为著名的《声无哀乐论》。在《声无哀乐论》中，嵇康用论辩的形式，系统地表达了他的音乐美学观点。他认为："心之与声，明为二物。"音乐是客观存在，人的感情是主观存在，两者之间并没有必然的因果关系。而音乐本身，只是"声音和比"，只能从形式上区别"善"与"不善"，并没有一定的内容。作为演奏家，他"博综伎艺，于丝竹特妙"[1]，尤长于古琴。他所演奏的《广陵散》，"声调绝伦"，甚至因此而产生了他学琴于鬼神的传说。[2] 我们在下一节中，还要专门谈到他。

"竹林七贤"中的阮籍之侄阮咸，也是一个杰出的音乐家。《晋书》中说："咸妙解音律，善弹琵琶……惟共亲知弦歌酣宴而已。"阮咸所善弹的"琵琶"，并不是现在的琵琶，而是一种圆形共鸣箱、直杆、四弦有柱的乐器。据《旧唐书·音乐志》载，武太后时，蜀人蒯朗从古墓中发现这种

①　参见［唐］房玄龄：《晋书·向秀传》。
②　参见［唐］房玄龄：《晋书·嵇康传》。

乐器，因观其形制与晋画《竹林七贤图》中阮咸所弹乐器相同，便名之为"阮咸"。目前在民族乐队中大小不同的"阮"属乐器，都以此命名。他不但长于演奏，同时也工于作曲。据《乐府诗集》引《琴集》说，唐代流行的琴曲《三峡流泉》，即"阮咸所作"。他对音乐理论的研究也相当透彻。晋代著名律学家，首先运用"管口校正法"的光禄大夫荀勖，"每与咸论音律，自以为远不及也"。专家对专家的评价，应该是公允的；而对一位专家水平的最佳赞誉，也莫过于另一位专家的自愧弗如了。

二、《广陵散》的故事

太阳已经很高了。再过约莫一个时辰，当日过中天的时候，"为人也，岩岩若孤松之独立；其醉也，傀俄若玉山之将崩"的嵇叔夜，就要问斩东市了！三千太学生蜂拥在司马昭府外的广场上，焦急地等待着这位昨天的魏大将军、今天的晋公、明天的晋侯答复他们请求赦免嵇康，并许为师的表陈。

红漆大门终于打开了。太学生们不祥的预感成了现实："弗许"两个字，像闷头一棒，把太学生们最后的一线希望打得粉碎。无情的现实使人们暂时失去了思考和行动的能力。忽然，不知是哪一位首先清醒了过来，大喊了一声："快去东市……"话音未落，三千青衿汇成的浪潮便向行刑的东市滚去了。

他们赶到刑场，用失声痛哭和绝望的呐喊把消息带给了嵇康。泪眼中，他们看到这位即将与生命告别的一代名士默默地环视着周围，仿佛在感谢人们为他所做的努力。随后，

他低头看了一下日影，以出人意料的冷静口吻问道："可有哪一位带着琴来？"

三千太学生，竟有人把心爱的七弦琴携到了刑场。于是，嵇康饮刀前最后的愿望居然得到了满足。激昂慷慨的琴声响了起来，那戈矛杀伐的气势，那愤懑不平的怨情，那终能如狂潮般涌溢的郁郁之气，

《神奇秘谱》中的《广陵散》谱

化成七弦琴声，化成雷霆风雨，化成冲冠之怒，化成投韩之剑，化成贯虹之志，在刀斧丛中激荡奔突。

一曲未毕，午时三刻到了。无情的屠刀落了下来。这位潇洒不群、"恬静寡欲"，"多异志、有奇才"的贤者被"礼教"二字夺去了生命。而这首寄托了嵇康最后的感情、伴他走完生命最后途程的琴曲《广陵散》，却因此更加遐迩闻名，被罩上了一层悲剧性的浪漫色彩。

《广陵散》并非嵇康所作，但嵇康在此曲的丰富、成熟、演奏、流传的过程中，的确起了相当大的作用。实际上，早在东汉末年，既已有了关于《广陵散》的记载。魏、晋以后，它还作为笙①、筝②等乐器的独奏曲及多种乐器的合奏曲出现过。在《乐府诗集》中，它被列为相和歌"楚调曲"中的"但

① 参见［晋］潘岳《笙赋》："辍张女之哀弹，流广陵之名散。"
② 参见［唐］朱庆余：《冥音录》。

曲"。其前"解题"引张永《元嘉正声伎录》云："又有但曲七曲：《广陵散》《黄老弹》《飞（龙）引》《大胡笳鸣》《小胡笳鸣》《鹍鸡游弦》《流楚窈窕》，并琴、筝、笙、筑之曲。"但目前，只有古琴演奏的《广陵散》曲谱留存，见于明代朱权的《神奇秘谱》和明代汪芝的《西麓堂琴统》等谱集。此曲流传至唐时，曾有较大的发展，李良辅、吕渭等琴人的加工锤炼，使之愈发成熟，从三十三拍、三十六拍，逐步发展为目前存见的四十五拍，构成一首曲体宏伟、内容深刻、风格独特的杰出作品。历代琴家，尤其是那些与封建统治集团尖锐对立的知识分子，无不推崇此曲。而那些封建礼教的卫道士们，亦无不攻击此曲。宋儒朱熹就说："琴家最取《广陵散》操，以某观之，其声最不和平，有臣凌君之意。"[1] 两种截然相反、鲜明对立的观点，不但正好说明此曲不同凡响的价值，也使此曲更加名声大振。

关于《广陵散》的内容及此曲与《聂政刺韩王曲》的关系问题，目前尚无完全统一的意见。但有一点可以肯定，那就是历代琴人在演奏此曲时，都在主观想象中有一个聂政刺韩王的故事存在。也就是说，当此曲作为一种音乐思维时，它始终是和聂政刺韩王的故事分不开的。

聂政，战国时著名的义士。《战国策》与《史记·刺客列传》均有记载。他本是"轵深井里人，避仇隐于屠者之间"，后为报严仲子知遇之恩，乃舍命刺死韩相侠累（一说兼中韩哀侯）。在民间传说中，聂政的事迹愈发增添了丰富的内容和深刻的含意。蔡邕的《琴操》中，把聂政说成是造剑工匠的儿子，其父造剑误期，被韩王杀害，聂政决心为父报仇，在第一次谋刺失败后，遂入深山苦学琴艺先后十年，然后身

① 参见［明］蒋克谦：《琴书大全》引朱熹所著《紫阳琴书》。

怀绝技回到韩国，在为韩王弹琴时，终于相机刺死了韩王，自己也"自犁剥面皮，断其形体"，壮烈牺牲。这个在黑暗的封建社会里，以一个弱者的地位，为实现自己的誓愿，经十年漫长、艰苦的准备，终于用生命为代价惩罚了一国之君的壮士，千百年来，一直作为正义的化身、勇敢的表率、反抗压迫专制的不屈的典型，鼓舞着成千上万的志士仁人为正义而战斗、为理想而献身。

《广陵散》🎧的四十五段音乐，分为"开指""小序""大序""正声""乱声""后序"六部分。全曲以"正声"为主体，详尽细腻地刻画了聂政从怨恨到怒发冲冠的感情发展过程，时而"怨恨凄感""怫郁慷慨"，时而"纷披灿烂""戈矛纵横"，既有深沉哀痛的哭诉衷肠，又有气壮山河的凌云之气。对比强烈，层次鲜明，气势磅礴，雄浑壮烈。如果说这首琴曲在其内容的深刻上，形象的鲜明上，气势的豪壮上，是我国古琴音乐中最杰出的一部作品，恐怕不是过誉之词。

嵇康临刑前曾说过这样一句话："昔袁孝尼尝从吾学《广陵散》，吾每靳固之，《广陵散》于今绝矣！"[1] 于是，"广陵散"三字，便成了某种失传文化的代名词。但实际上，《广陵散》并没有绝响，一切真正优秀的文化也不会绝响，一代代文化的传承者会千方百计地保护它，并不断给它注入新的生命。

三、从曹妙达封王说起

金碧辉煌的皇宫里，一位胡服的艺人正在为皇帝演奏琵

[1] 参见［唐］房玄龄：《晋书·嵇康传》。

琶。只见皇帝斜倚在龙榻之上，时而微合双目，轻轻击拍；时而摇头晃脑、啧啧称赞。殿上的宫女黄门、文臣武将，也都屏声静气，伫立恭听。只有从殿前金兽中腾起的一缕香烟，和那绮丽的琵琶声交织在一起，萦回舒卷、缭绕盘旋。乐声停时，虽在帝王之侧，仍然爆发出一阵喝彩之声。皇帝猛地直起身来，大声叫道："弹得好！弹得好！孤要重重地赏你，封你为……为……为王！"弹琴者伏地谢恩，群臣惊愕！这耽于胡乐的皇帝，是南北朝时北齐后主高纬，这被封为王的弹琴者，是西域乐人曹妙达。

自汉魏时起，中原与西域的文化交流便日渐繁密。丝绸之路上，乐声盈耳。被中原文化所吸引的西域乐人，从龟兹、于阗、疏勒等地奔集中原献艺定居，他们带来的西域音乐，得到广大汉族人民的喜爱，像一股股清泉，注入大海，与中原音乐交融汇集，蔚成大波。刚才提到的曹妙达，便出自西域"昭武九姓国"中曹国的一个琵琶世家。西晋灭亡之后，中国境内的各民族之间连年混战，相继建起许多政权。北方各族人民在混战与杂居的年代里，进一步交流了音乐文化。而此时北方人的大量南迁，又把这种各族文化的大融合带到南方，形成魏、晋、南北朝时百川入海的文化局面。

当时传入中原的有天竺乐、西凉乐，以及长期受外国影响的龟兹乐、高昌乐、康国乐，还有北魏的鲜卑乐，从东方传入的高丽乐，等等。

乐曲的传入，自张骞带回《摩诃兜勒》始，至此时已相当丰富。构成其后隋七部乐的大部分乐曲，恐怕均已在此时出现在中原了；当时内附中原的西域乐人，以"昭武九姓国"的康国、曹国、安国、米国等国的乐人为多。其中著名者，除封王开府的曹妙达而外，尚有安马驹等人。周武帝时，龟兹乐人苏祇婆随突厥皇后阿史那氏入朝，他不但以善弹琵琶

闻名朝野，而且精于音律，他在琵琶上构成的所谓"琵琶七调"，源于伊朗、印度音乐系统。他在琵琶这一件乐器上进行的转调表演，使当时的汉族音乐家深受启发，对中国传统乐律多方面的实际应用，起到了促进作用。

乐器的输入，最有代表性的是"胡琵琶"——曲项琵琶和竖箜篌，此外，还有五弦琵琶、筚篥、羯鼓等。这些乐器与苏祇婆的"琵琶七调"一样，大都是由伊朗、印度传入西域，再由西域龟兹等国辗转传入中原的。

琵琶的传入及其后在中国的充分发展，应该看成是中国音乐史上的一件大事。这种目前在我国民族乐器中最富表现力的乐器，大约是在公元 350 年前后传入中原的。[①] 我们在前边有关"竹林七贤"的文字中，曾谈到阮咸所弹的乐器（即现在的"阮"）也叫"琵琶"。因为在历史上，"琵琶"（也写作"批把"）曾是多种弹弦乐器的泛称。所谓"推手前曰批，引手却曰把"[②]，这类以手前推后引拨弦发声的乐器，都可以叫"批把"。早在我国秦时，北方修筑长城的劳动人民便曾创造了一种在鼗鼓（两面蒙皮的圆形小鼓，其下有柄，旁有两耳，耳上有棰，执柄摇动发声）之上张弦而成的"弦鼗"[③]，即被称为"秦琵琶"。现代的三弦，很可能是它的后裔。而阮咸所弹的"琵琶"，据说是汉代乌孙公主时中国工人发明的。傅玄《琵琶赋·序》云："汉遣乌孙公主嫁昆弥，念其行道思慕，使工人知音者，裁琴、筝、筑、箜篌之属，作马上乐。观其中：中虚外实，天地象也；盘圆柄直，阴阳之序也；柱十有二，配律吕也；四弦，法四时也。以方

① 杨荫浏先生据［唐］魏徵所著《隋书·音乐志》中张重华据凉州之时推论。

② ［东汉］刘熙：《释名》卷七。

③ 参见［西晋］傅玄所著《琵琶赋·序》："杜挚以为嬴秦之末，盖苦长城之役，百姓弦鼗而鼓之。"

语目之，故云琵琶，取其易传于外国也。"这种乐器，亦被称为"汉琵琶"。一直到了宋代，"琵琶"这一名词才由广义而狭义，专指目前这种梨形共鸣箱、曲项、四弦的乐器。琵琶刚传入时，只有四相（即柱），无品，用拨子弹奏。在中国音乐家不断的实践中，经过多少代艺人的琢磨、改造，它吸收了"汉琵琶"多柱的特点，发展为十四柱；又改横弹为竖弹，废拨弹用手弹；还从古琴的演奏方法中获得了启发，丰富了演奏方式，终于使这一外来乐器在中国的土地上生了根、开了花，并结出了无数丰硕的果实。

箜篌，也是一种弹弦乐器。中国古代，本有一种卧箜篌，样子像筝，据说是汉武帝时乐人侯调所造，[①] 因而此器又被称为"空侯""坎侯"。另一种竖箜篌，亦称"胡箜篌"，即现代竖琴的前身，大约是后汉时由西域、越南、朝鲜等地陆续传入的。这种外来乐器和琵琶一样，在中国音乐家的手中，充分发挥了自己的性能，创造出无数美好的音乐，并深深地打动过千万人的心。那"千重钩锁撼金铃，万颗真珠泻玉瓶"[②] 的声音，那"大弦似秋雁，联联度陇关；小弦似春燕，喃喃向人语……声清泠泠鸣索索，垂珠碎玉空中落"[③] 的声音，本身就是中华民族与世界各兄弟民族友谊的颂歌。伟大的中国古代文化，曾深深地影响过东方许多国家；同时，许多兄弟国家、兄弟民族的文化成果，也承载着世界人民的友谊，注入到黄河的金涛之中。对待已往的文化史，不论是民族虚无主义还是民族沙文主义，都是不正确的。交流交流，有交才有流，任何一种民族文化，都不可能没有受过其他民族文化的影响。"百川东入海，何时复西归？"那太平洋一

① 参见［东汉］应劭：《风俗通》。
② ［唐］张祜：《楚州韦中丞箜篌》（诗）。
③ ［唐］顾况：《李供奉弹箜篌》（诗）。

四、寺院歌声

> 千里莺啼绿映红，
> 水村山郭酒旗风。
> 南朝四百八十寺，
> 多少楼台烟雨中。

　　杜牧这首著名的七言绝句，形象地描绘了南朝寺院林立，佛教盛行的景象。

　　公元1世纪的东汉初年，即有佛经传入中国，但尚无大的影响。东汉祚衰，黄巾奋起；起义失败后，连年的兵祸给人民带来了极大的痛苦。无力改变悲惨命运的人们，不得不把希望寄托于来世。因此，佛教得到了广泛传播的机会，至南朝梁武帝将佛教定为国教后，一时间，"都下佛寺五百余所，穷极宏丽。僧尼十余万，资产丰沃。所在郡县，不可胜言"[1]，佛教在中国的传播，达到了顶峰。

　　梁武帝萧衍（464—549），是南朝梁的建立者。他曾于即位后的第三年（504年）亲自制文发愿，宣布舍道归佛。他不但重视译经工作，还曾亲著诸经的《疏记》《问答》数百卷，而且曾四次舍身同泰寺为寺奴，由群臣以一亿万钱才赎回宫中。

梁武帝（故宫南薰殿历代帝后图像）

① 　[唐]李延寿《南史·郭祖深传》。

这位笃信佛教的皇帝，同时又深研音律，对音乐兴趣极浓。他曾创制准音器四具，名曰"通"，又试制十二律管，进行了一系列律学的实验。这样一位既精佛理，又通乐理的皇帝，对佛教音乐的发展，自然会有很大影响。

竹制十二律管（清）

在他之前的萧齐帝室亦崇佛教，齐武帝萧赜之子竟陵文宣王萧子良（460—494），不但著有佛学文字十六帙，一百一十六卷，并曾撰制经呗新声，是一位佛教作曲家。

为了宣传教义，不论中外，音乐都是最有力的工具。佛教自从天竺传入中国后，原来负载着经文的天竺佛曲，并未能全部同时流传。原因是"梵音重复，汉语单奇。若用梵音以咏汉语，则声繁而偈促；若用汉曲以咏梵文，则韵短而辞长"[1]。解决这个矛盾的方法，便是在中国民间音乐的基础上创作新的佛曲。三国时曹操的儿子曹植，被佛教徒奉为首创中国佛曲的大师。据说，曹植创的佛曲"传声则三千有余，在契则四十有二"。仅从数量上看，他也可称为佛教音乐的大作曲家了。当然，对佛教音乐出力最多的还是僧人本身。他们为传播教义，在佛教音乐中采取了一切群众所喜闻乐见的形式，以至民歌、小曲、杂技、戏剧，无所不用。每逢宗教节日，寺院内外，鼓乐声声，实际上形成了规模宏大的文艺会演。佛教在宣传教义的同时，客观上也给了人民以进行艺术活动的机会。所以，佛教音乐不但对我国的民间音乐起

① ［南朝梁］慧皎：《高僧传》。

过一定程度的保护、集中作用，也对活跃民众的文化生活，起过丰富和鼓舞的作用。

虽然中国佛曲从开始便植根于中国民间音乐的土壤之中，但是，也不能完全否认西域，乃至天竺音乐对它的影响。所谓"译文者众，而传声盖寡"可能是对的，但"金言有译，梵响无授"的结论却似乎未必尽然。因为在佛教音乐的各种体裁中，一直到今天也还留存着大批根本无须翻译、直接咏唱的梵语字音，因而也就不存在译词配曲问题的"真言""咒"等。既然中国佛曲的民间音乐化主要是由译词配曲的困难造成的，既然佛教徒在弘扬佛法的过程中不但要注意通俗性、群众性，更要时时在宗派之争中强调自己的"正宗"地位，甚至把天竺传来的一切视为神圣，那么就有可能在这些无须翻译的赞呗之中，顽固地保留着原始的外来痕迹。

另外，在中国佛曲草创阶段的三国时代，一些祖籍西域的僧人，在创作佛教音乐的过程中，也有可能把天竺音乐、西域佛曲的韵味乃至曲调融汇其中。如三国时的译经大师支谦，其先世本月氏人，他曾依《无量寿经》和《中本起经》制作连句梵呗三契。另一位译经大师康僧会，祖先是康居（今新疆北部及中亚部分地区，西域古国）人，且世居天竺（今印度），其父曾因经商而到过交趾（今五岭以南地区），有这样一位文化背景的高僧，很难想象他在创作《泥洹梵呗》一契以赞颂佛经故事时，能够不表现出原有的音乐教养来。

在翻译佛经的过程中，中国知识分子还曾参照梵文的拼音，发明了我国最早的拼音方法——反切，并建立了平、上、去、入四声体系。从公元 5 世纪沈约著《四声谱》开始，音韵学便成了一门独立的、对此后中国歌唱技术和作曲方法有着辅助作用的科学。这，也算是佛教对中国音乐的一点贡献吧。

第六章

大浪滔滔

短命的隋朝，像一个只有几小节的引子。但紧接其后的，便是整个中国封建社会中最辉煌宏伟的乐章——唐朝。盛唐，是我国封建文化发展的巅峰时期。百花盛开的唐文苑，集英荟萃，华光璀璨，涌现出一大批杰出的艺术家和一大批至今仍难以匹及的代表作品。李白、杜甫的诗歌，颜真卿、张旭的书法，吴道子的绘画，公孙大娘的舞蹈，给后人留下了不可胜数的典范和神奇的传说。音乐艺术也像其他文化领域一样，在唐开元、天宝年间达到了一个空前的高度。以燕乐为代表的唐乐之花，承袭先朝，融汇各族，博大精深，远播域外。无数来自各个民族的音乐家们，用自己全部的生命和才华浇灌了这朵奇葩。像歌唱家许永新、李龟年，琵琶演奏家贺怀智、段善本，笛子演奏家李謩等人，都是乐坛上的一代天骄。只是由于音乐作为时间艺术的特殊性，他们的艺术大半湮没于时间的流逝，才使我们不能像欣赏、研究李、杜的诗歌那样瞻仰他们的艺术了。但他们的名字和他们所作的贡献，却已熔铸在历史之中，与历史共存，永不磨灭。

一、丝路歌海

被称为"沙漠之舟"的骆驼，拖着巨大的身影，慢慢地充塞了整个屏幕。

特写：一个晃动着的驼铃。

音乐：浓郁的中亚细亚风格。

歌声渐响，镜头拉开；地平线上，首尾相接的驼队迈着沉着的步伐向瀚海深处行进，渐渐消融在瑰丽的晚霞中……

这是中日合拍的电视纪录片《丝绸之路》的片头，它把观众带到了古丝绸之路，带到了文化繁荣的唐代。

自汉代张骞出使西域，开辟了这条重要通道之后，中国内地的丝绸、铸铁技术等，便经由我国的甘肃、新疆地区，跨越葱岭，陆续传到中亚各国及欧洲。而西域的葡萄、香料等物产，以及西域的音乐、舞蹈，也沿着这条路传入内地。唐时，丝绸之路上人潮歌海，盛况空前，尤其是中西交通的咽喉要地、当时的国际都市敦煌，更是乐工咸集、歌舞升平。在这里，你可以看到西域各国的新奇舞蹈，可以听到多种语言的优美歌声。但是，沧海桑田，神州迭变，大漠吞食着绿洲，战争割断了交通，曾经盛极一时的"丝绸之路"已沉寂了千年，现在，又到哪里去寻觅当年响遏行云的歌声呢？

敦煌曲子辞的发现，为我们研究当时的音乐生活和民间音乐，提供了珍贵的资料；开始于20世纪早期，并在近年来成绩颇著的古谱解读工作，更为我们提供了一些不可多得的音响片段。

"曲子"，是唐时流行的一种民间音乐形式，它是在民歌的基础上加工而成的，但它已不同于原始的民歌，而是一种经过提炼和规范化的艺术歌曲了。"曲子"的创作一般是先曲后词，即按照不同的曲调来填词。所以，曲子歌词的

结构多样，有五言、七言的，也有长短句的。长短句的曲子辞，无疑是唐、宋"词"的先河。"曲子"除单独清唱外，还被广泛应用到说唱、歌舞等形式中，逐渐形成后世所谓的"曲牌"。

"曲子"在隋唐时期的兴起与发展，是和当时经济的繁荣、都市的兴盛、市民阶层的形成以及中外大量的文化交流紧密相连的。从现存的敦煌曲子辞的内容来分析，"曲子"的作者是士农工商、乐人歌伎，各行各业，无不包容。其中"有边客游子之呻吟，忠臣义士之壮语，隐君子之怡情悦志，少年学子之热望与失望，以及佛子之赞颂，医生之歌诀，莫不入调"[1]。其反映社会生活之广阔，是令人赞叹的。

在敦煌发现的曲子中，有一些深刻地反映了在不平等的社会中劳动人民的悲惨生活。比如有一首《十二时》（敦煌歌辞），是按传统民歌的常用手法，把一天十二个时辰里发生的事情写成十二段词反复咏唱。其中唱道：

> 鸡鸣丑。鸡鸣丑。曙色才能分户牖。富者高眠醉梦中，贫人已向尘埃走。

> 使府君，食香糇，须念樵农住山薮。旱涝忍苦自耕耘，美饭不曾沾一口。

这首歌真实地揭露了"大唐盛世"中严酷的阶级现实，反映了劳动人民阶级意识的觉醒。

当时，还有一些歌曲，以真挚的情感和新奇的构思，表达了劳动人民的爱情生活。比如《菩萨蛮》：

[1] 王重民：《敦煌曲子词集·叙录》。

枕前发尽千般愿，

要休且待青山烂。

水面上秤锤浮，

直待黄河彻底枯。

白日参辰现，

北斗回南面。

休即未能休，

且待三更见日头。

在这首歌里，一对忠诚的恋人说了一连串可以休弃的话，但所比拟的事物却都是永远无法实现的。这种奇巧新颖的手法，与文人墨客的笔调迥然不同。

在丝绸之路上，除去曲子的歌声外，还有丰富的说唱音乐在流传。我国的说唱音乐，有着悠久的传统。早在春秋战国时期，荀子就曾用这种体裁创作过《成相篇》[①]。其后，两汉、南北朝时出现的长篇叙事歌曲以及汉代说唱俑的出土，都说明它广泛的群众基础和久远的历史。隋唐时，说唱音乐得到了一个大的发展，这是因为随着佛教在中国的传播和日益"中国化"，老百姓所喜闻乐见的说唱音乐便很自然地被宗教宣传所利用。敦煌保存的唐代"变文"，是现在所仅见的当时说唱的底本。

"变"的意思，是变原样。把佛经的内容绘成图画，叫"变相"；把佛经内容变成俗讲说唱，则叫"变文"。但是，目前所能见到的变文，并不都是佛教内容，其中还有很多世俗的故事。这大概是因为说唱变文的俗讲僧要利用民间故事的魅力来吸引听众吧。当然，也可能有一些"变文"本身就不是僧人所作，而是人们利用这种形式来说唱自己感兴趣的

① "相"是一种伴奏乐器，大概是从舂米的杵演变而来的。唱时以其击地为节。

故事。而以"变"为名的音乐作品，就更不一定都与佛教内容有关了。比如在清商旧乐中，就早有《欢闻变》《子夜变》等曲目。

敦煌变文中最有意义的作品，是非宗教的、以历史故事、民间传说，以及现实生活为内容的作品，如《张议潮变文》《伍子胥变文》《王昭君变文》《孟姜女变文》等。这些作品的共同特点是语言生动、纯朴、接近口语，而且有说有唱、有韵有白，熔民间音乐与民间文学于一炉。丝绸之路上的说唱音乐，逐渐流传全国，盛极一时。韩愈曾形容当时长安城内，是"街东街西讲佛经，撞钟吹螺闹宫廷"。在这种情况下，出现像文淑和尚这样的说唱音乐大师也就不是偶然的了。文淑是兴福寺著名的俗讲僧，他的艺术活动大概在唐长庆、宝历、大和年间。他"善吟经，其声宛扬，感动里人"[1]，不但老百姓"乐闻其说，听者填咽寺舍，瞻礼崇拜，呼为'和尚教坊'，效其音调，以为歌曲"[2]，而且连唐敬宗也下驾寺舍，听他的演唱。可见他说唱的高妙。但是，保守的释徒却认为他把佛经的原样"变"得太厉害而"亦甚嗤鄙之"。文淑从事说唱活动二十多年，几次被流放，又几次被召回，可见对他憎恶者不寡，而欢迎者亦众。

说到丝路上的"歌"，必须同时提到"舞"。歌舞，似乎是一对永不分离的恩爱夫妻。盛唐时风靡宫廷的外族舞蹈，大半是通过丝绸之路而东渐的。比如白居易描写为"弦歌一声双袖举，回雪飘飘转蓬舞。左旋右转不知疲，千匝万周无已时"的康国（即康居国）胡旋舞，以踢踏为主的石国胡腾舞，以舞姿矫健、节奏多变为特色的柘枝舞，等等，大都是

① ［唐］段安节：《乐府杂录》。
② ［唐］赵璘：《因话录》。

在唐时被称为"昭武九姓国"的我国西北少数民族的著名歌舞。这些歌舞分健舞与软舞两类：或节奏繁急，动人心魄；或轻盈柔婉，沁人心脾。这些少数民族歌舞在内地的广泛流传，为燕乐歌舞的繁盛提供了许多借鉴、吸收的可能。汉族传统的民间歌舞"踏歌"，在唐代亦很流行。"踏歌"似乎是一种集体歌舞，汉代即有，多人联臂而歌，踏地为节，但也有一人"踏歌"的。李白曾有著名的绝句《赠汪伦》："李白乘舟将欲行，忽闻岸上踏歌声，桃花潭水深千尺，不及汪伦送我情。"用"踏歌"为友送行，不仅显示出作者和汪伦深如潭水的友谊和两人共有的超脱性格，也说明民间歌舞在唐代广泛流行的程度。

近年来，对敦煌卷子中所存唐人乐谱的解读工作取得了很大进展。敦煌发现的这套乐谱，是后唐明宗长兴四年

琵琶谱（敦煌）

（933 年）的抄写本，共有二十五首分曲。乐谱系古工尺体系的"燕乐半字谱"，原藏敦煌千佛洞莫高窟藏经洞，1907 年被法人伯希和掠至法国，现存巴黎国立图书馆。从 20 世纪 30 年代开始，中日两国学者便致力于乐谱的解读工作，日本已故的林谦三为这项研究工作奠定了基础，我国的杨荫浏、任二北先生等前辈学者，也都为古谱的最终解读做了大量的工作。目前，我国年轻一代的学者们，正在各抒己见，大显身手，为真实地再现盛唐的音乐而努力求索。

二、唐诗与音乐

有人做过这样一个比喻：诗是一只鸟，而音乐则是鸟的翅膀。诗有了音乐的翅膀，才会振翼凌空，遨游四海。且不管这个比喻是否恰当，它至少说明了诗与音乐天然的、密不可分的、骨肉相连的关系。

在盛唐时期，由于政治生活与经济的相对稳定和发展，促成了我国封建文化高度繁荣期的到来。提到这一时代，人们便会立刻联想到其时文学艺术的顶峰和代表——唐诗。的确，当时国家以文取士，文人以诗扬名，诗的创作无论在数量上和质量上都达到了空前的程度。经过时间的严格淘汰，我们现在仍能读到约五万首当时的诗作，真可谓之"诗海"。

但是，在吟咏这些美丽的诗章时，人们却常常忽略这样的一个事实，即当时这些诗的流传在很大程度上是借助了音乐的翅膀。那时的诗有很多是能歌唱的，是诗，也是歌。

唐时被宫廷乐工所演唱的乐府新词，大都是五言、七言

绝句。李白、王维、王昌龄等人的绝句，深受乐工的欢迎和喜爱，并通过乐工的演唱而迅速流传开去。当时，由于乐工人数的众多和音乐生活的丰富、繁荣，到处都需要好的歌词，正如白居易在他的一首诗中所写的那样："文场供秀句，乐府待新词。天意君须会，人间要好诗。"

唐朝伟大的诗人李白，不但自己很会弹琴，而且曾专为歌唱而供奉诗章。他"宿醒未解"立进赞美杨贵妃姿容的"清平调"三首，就是奉旨写作的歌词。"梨园弟子"当即"约略词调、抚丝竹"，并由著名歌手李龟年演唱。[①]那"云想衣裳花想容，春风拂槛露华浓"的美妙词句，由李龟年同样美妙的歌喉唱出来，曾使深通音乐的唐玄宗和杨贵妃非常满意。所谓"清平调"，可能就是我们前边讲过的"平调""清调""瑟调"的周代房中乐遗声，是汉族传统的音乐。

在李白的一些歌词中，还以出色的写意笔法，写出了普通人的喜怒哀乐。比如他写的《子夜吴歌》四首，明咏四时之风物，实抒百姓之衷肠，令人读之心热，闻之断肠。看《秋歌》：

> 长安一片月，
> 万户捣衣声。
> 秋风吹不尽，
> 总是玉关情。
> 何日平胡虏，
> 良人罢远征。

歌词的风格是清绮的，像江南淡淡的月色；音乐的风格似乎也是清绮的，是属于清乐系统的"吴声歌曲"。《古

① 参见［宋］计有功：《唐诗纪事》；［宋］乐史：《杨太真外传》。

今乐录》中记载"吴声歌"的伴奏乐器似以弹拨乐器为主，吹乐器为辅，有篪、箜篌、琵琶、笙、筝等。可以想见演唱时吴音软软、琵琶款款的秀丽风味。

著名的诗人兼画家王维，同时也是一位优秀的音乐家，他曾经担任过主管音乐的"太乐丞"的职务。据说，他很小的时候便能弹一手好琵琶。有一年的春天，岐王曾带他到宫中去，他扮成一个弹琵琶的伶人，当众演奏，他弹的一首叫作《郁轮袍》的琵琶曲，曾大蒙赞赏。[①] 他的五言绝句"红豆生南国，春来发几枝。愿君多采撷，此物最相思"和他的七言绝句"清风明月苦相思，荡子从戎十载余，征人去日殷勤嘱，归雁来时数附书"，以及著名的《阳关三叠》，都得到梨园乐工的演唱和普遍的流传。[②] 他的诗，不但在开元、天宝年间被广为传唱，就是在他死后，人们还在留恋着他所写的诗章歌曲。唐代宗就曾和王维的弟弟王缙说："你的哥哥在天宝年间诗名盖世，我常常在诸王府中听到他的乐章。"并向王缙索要他的作品。[③] 过去，人们在称赞王维的诗画时说他"诗中有画，画中有诗"，现在虽不能再听到王维本人的演奏和他所写歌曲的演唱，但我们猜想，在他的乐声中，也会有"画"和"诗"的。

更为可贵的是，一些有进步思想的诗人，还能够继承屈原的优秀传统，向民间音乐学习，并能用民间音乐的形式，创作大量的音乐文学。讲过"请君莫奏前朝曲，听唱新翻杨柳枝"的刘禹锡，就是这样一个重视民间音乐，注意向民间学习的诗人。他在参加"永贞革新"失败后，被贬朗州（今湖南省常德市）。当地劳动人民清新活泼的民间音乐，

① 参见［唐］薛用弱：《集异记》。
② 参见［唐］范摅：《云溪友议》；［宋］计有功：《唐诗纪事》。
③ 参见［五代·晋］刘昫等：《旧唐书·王维传》。

给了他很深的影响，他曾经模仿当地民歌的形式，写了十几首"竹枝词"，让老百姓演唱。他写的歌词《浪淘沙》，以新鲜生动的语言，描绘了一幅妇女劳动的场面，揭露了封建社会中人剥削人的丑恶现象。

> 日照澄洲江雾开，
> 淘金女伴满江隈。
> 美人首饰侯王印，
> 尽是沙中浪底来。

唐朝，是诗的海洋，也是音乐的海洋。诗与歌相映成辉，构成了中国封建文化的顶峰。而在这顶峰之上的一颗明珠，则是盛唐时绚烂夺目、远播域外的燕乐大曲。

三、《秦王破阵乐》与《霓裳羽衣曲》

大鼓，像雷霆一样敲着；琵琶，像暴雨一样扫着。新鲜而又激烈的旋律，夹着剑戈相击的声音，像挟裹着冰雹的旋风一样，在烛光如昼的大殿里回荡。

这是公元 627 年（贞观元年）的一天。刚刚登上帝位的唐太宗李世民，正在大宴群臣。

堂上，觥筹交错。微醉的文官武将们，向大醉的李世民高呼万岁。

堂下，一百二十个披甲戴盔、手持宝剑的武士排列着屈伸变化的队形，装扮成车骑与步兵的样子，随着音乐的节奏纵横劈刺，进退冲杀。乐队那边，徒手的歌者们亮开嗓子，情绪激昂地唱着一首雄壮的歌：

受律辞元首，
相将讨叛臣。
咸歌破阵乐，
共赏太平人。[1]

堂上的笑声、歌声、高呼万岁声，堂下的鼓声、乐声、剑戈相击声，使龙椅上的李世民兴奋异常。堂下耀眼的刀光剑影，堂上摇曳的烛光灯影，更使李世民回忆起那马背上的生活。他一手持着漾漾欲洒的酒杯，一手捻着颔下的胡须，高声对侍宴的群臣说："我当初做秦王时，曾领兵讨伐过叛乱的刘武周，战争过后，民间就有了这首曲子，可没想到今天它能在这宫廷里演奏！这个表现战争的歌舞，虽然和敦厚文雅的乐舞不一样，可是老子建功立业平天下，却全靠这武力。今天把它加上歌舞来演奏，就是要永远记住这个根本的道理！"[2]

金鼓铿锵，舞乐激昂。歌者们的声音，也洪大而嘹亮："……咸歌破阵乐，共赏太平人……"

这歌中提到的"破阵乐"，就是这一百二十名武士所表演的唐代著名歌舞大曲《秦王破阵乐》。

提到唐代的歌舞大曲，必须先解释一下什么叫"燕乐"。

"燕乐"也称"宴乐"，一般说来，泛指当时在天子群臣的宴会上所演唱、演奏的音乐，其中包括独唱、独奏、合奏，大型歌舞曲及歌舞戏、杂技，等等。而最有影响和艺术价值的，则是被称为"大曲"的含有多种艺术形式的大型歌舞曲。大曲一般有三大段，即散板、慢板、由中板而进入急板。

燕乐所用的音调，以汉民族传统的"清商乐"为主，

① ［宋］郭茂倩：《乐府诗集》。
② 参见［五代·晋］刘昫等：《旧唐书·音乐志》。

并大量吸收了少数民族和外民族的音调。隋初燕乐，曾设七部乐，即"清商伎"、"国伎"（西凉伎，西凉即今甘肃武威）、"龟兹伎"（龟兹为西域古国，在今新疆库车）、"安国伎"（安国为西域古国，在今乌兹别克斯坦共和国的布哈拉）、"天竺伎"（天竺即今之印度）、"高丽伎"（高丽在今朝鲜）、"文康伎"（又名"礼毕"，是结束时的终曲）。大业年间（605—616），又增设"疏勒"（今新疆疏勒）和康国（即西域古国康居国）两部伎。至唐高宗时，亦设九部乐，但去掉了隋时所用的"天竺"和"礼毕"两部，增设"宴乐"和"扶南"（今柬埔寨）两部。唐太宗贞观十六年（642年），又增加一部"高昌乐"（高昌今属新疆吐鲁番），成为十部乐。唐玄宗时，燕乐改为以演出形式分类，即所谓"立部伎"和"坐部伎"。《新唐书·礼乐志》说："堂下立奏，谓之立部伎；堂上坐奏，谓之坐部伎。""坐部伎"演出人员少，但艺术水平要求高，很有"室内乐"的意思。"立部伎"演出规模较大，以气势取胜。唐代诗人白居易曾在他的一首《立部伎》诗中写过这样的诗句：

> ……立部贱，坐部贵，
> 坐部退为立部伎，击鼓吹笙和杂戏。
> 立部又退何所任，始就乐悬操雅音。

从诗中所述来看，当时艺术上的淘汰是很严格的，"坐部伎"中技艺稍劣的，就要退到"立部伎"，而在"立部伎"中还不能胜任工作的，就要去搞那谁也不愿意搞，而且技艺要求也不严格的"雅乐"去了。从中也可窥见，当时"雅乐"的地位，是何等衰落了！

大曲《秦王破阵乐》，原是军队中一些不知名的士兵们

创作的，内容是歌颂当时被封为秦王的李世民讨伐叛将刘武周的事迹。①李世民即位后，把这首大曲作为维护国家统一的舆论工具，命作曲家吕才重新编配曲调，魏徵、虞世南、褚亮、李百药改写歌辞，把舞者人数增加到一百二十人，并更名为《七德舞》，使其发展成为一部有三变（大段）、十二阵、五十二遍（曲）的大型歌舞曲。

《秦王破阵乐》🎧的音乐，曾吸收了一部分龟兹音乐的成分。当时少数民族音乐和外来音乐的流行，是一个事实。但正如范文澜所说，唐代"处在强国稳定时期，在政治上有自信心奉行'中国既安，四夷自服'的方针。在文化上也有自信心，并蓄兼收，群花同放。因为唐代的中国文化已经发展到昌盛成熟的阶段，任何外域文化传入中国，都没有可能消溶唐文化，而只能作为一种养料注入唐文化的整体内。唐代外域文化在中国流行，并不是因为中国封建文化已经衰老没落，相反，是因为它正在高度繁荣，具有充分的吸收力和消化力"。②

当时，还有一些音乐家把外来音乐当成素材，用以创作中国的歌舞大曲。盛唐时使无数诗人为之倾倒并因此留下许多诗颂的著名歌舞大曲《霓裳羽衣曲》🎧，就是一个突出的例子。

《霓裳羽衣曲》是唐玄宗李隆基在开元年间（713—741）编创的作品。关于此曲的创作过程，有几种不同的说法。有人说一位叫罗公远的道士曾引玄宗游月宫，在月中看到几百个"素练霓裳"的仙女舞蹈。熟悉音乐的玄宗"默记其音调"，后来靠记忆写了一半曲调。当时，正赶上西凉

① 参见［宋］宋祁等：《新唐书·礼乐志》。
② 范文澜：《中国通史简编》。

节度使杨敬述进献了一首《婆罗门》曲，曲调和玄宗在月中听到的相符，便以那月中听到的曲调为散序，以杨敬述献的《婆罗门》为散序之后的乐章，定名为《霓裳羽衣曲》[①]。这个传说中有荒诞离奇的成分，不足凭信（如与道士游月宫），但也有值得注意的"合理内核"：一是点明此曲的主题或内容是游仙，二是把此曲与杨敬述所献的《婆罗门》曲联系了起来。

《杨太真外传》中说："《霓裳羽衣曲》者，是元宗登三乡驿，望女几山所作也。"刘禹锡也有诗云："三乡驿上望仙山，归作霓裳羽衣曲。"这个说法比较切实，它略去了玄宗与道士游月宫的妄说，把此曲的创作者玄宗拉回地上，说成是信奉道教的玄宗站在三乡驿的高处，幻想仙境的产物。

《霓裳羽衣曲》是燕乐大曲发展到顶峰的产物，它在艺术上集中了前辈艺人的丰富经验，继承并发展了燕乐大曲的成熟的表现方法，同时也凝聚了许许多多无名艺人创造性的劳动。因此，这样一首在思想上道佛并存，在艺术上登峰造极的法曲，得到当时许多在思想上也同样受到三教影响，并有较高的文化修养和音乐欣赏力的知识分子的赞赏，也就毫不足怪了。

《霓裳羽衣曲》共三十六段。开始是"散序"六段，是器乐的独奏和轮奏，没有舞与歌。中间部分是"中序"十八段，开始有节奏，是抒情的慢板，舞姿轻盈，优雅如仙。最后是"破"十二段，节奏急促，终止时引一长声，袅袅而息。舞者上身饰有多彩的羽毛，下身拖着有闪光花纹的白裙，完全是"仙女"的打扮。

① 参见［清］曹寅等：《全唐诗·霓裳辞十首注》。

白居易的诗《霓裳羽衣舞歌》，为我们了解此曲演出时的场景提供了丰富的想象。我把这首诗的前一半译在下面，作为供读者"形象思维"的一个依据：

　　元和年间，我曾陪宪宗饮宴，
　　宫廷御宴，摆在那昭阳殿前。
　　千歌万舞，就像数不清的繁花，
　　《霓裳羽衣》呀，最令人神往流连。

　　寒食节气，春风送暖，
　　玉钩栏下，香烟弥漫。
　　案前的舞女，如花似玉，
　　缀羽的纱裙，色彩斑斓。

　　你看啊！彩虹绕周身，赤霞披发间；
　　你听啊！金钿微微响，玉佩鸣珊珊。
　　苗条的身子，似乎经不住轻罗的遮掩，
　　出场的舞队，在乐声中停在案前。

　　且听它——
　　磬叮叮，箫呜呜，筝朗朗，笛喧喧，
　　先是次第发声，而后水乳相揽。
　　且看它——
　　又是敲，又是按，又是吹，又是弹，
　　声音曲折不断，像是溪水潺潺。
　　六段"散序"，只奏不舞，
　　慵懒的舞女，像云朵在仙山上安眠。

　　"中序"入拍时像刀劈一样果断，
　　又似秋竹开裂，春冰崩陷！

　　舞女们起舞了——
　　就像漫天的飞雪，轻盈飘转；

就像行空的游龙，来往翩跹。
有时候，弯腰垂手，如绿柳拂岸；
有时候，纱裙翻卷，似白云团团。
不要说舞女们如仙的舞姿了，
就连那飞舞的长袖，也如此多情善感。
"许飞琼""萼绿华"，
"王母娘娘"和"上元"，
——传说中的仙女，
一齐出现在眼前。
突然，音乐转入急板，
十二段乐曲，如飞瀑急湍。
声音轻脆而又响亮，
就像万千珍珠，击碎了玉盘。

曲终了，
舞女们像远归的幼凤，把翅儿轻敛。
一丝悠长的余音，
像孤鹤的咳鸣，久久回荡山间……

那么，这位风流天子唐玄宗，又是怎样一个皇帝呢？

四、皇帝音乐家——李隆基

三呼万岁之后，众卿平身，廷议开始了。年高德劭的大臣们按班出列、躬身执笏、依次奏事。他们字斟句酌地念着举足轻重的奏折，十万火急的牒报，期待着御旨定夺。大殿上庄严、肃穆，笼罩着一种神圣的气氛。这里说出的每一句话，做出的每一个决定，都将影响当时东方最强大的国家——大唐帝国的命运，甚至改变未来的中国历史、亚洲历史的面貌。

大臣们紧张、激动的声音终止了，大殿上一片寂静。谁也不敢偷眼望一下宝座上的大唐天子。他为什么不开金口？是在权衡利弊？是在酝酿决策？只有高力士看得清楚：这位皇帝今晨始终神情恍惚，并不停地用手在自己的肚子上摸来摸去，似乎是龙体欠安。忽然，皇帝一怔，仿佛从梦中醒来似的望了一会儿群臣，什么也没说，只摆了摆手便起身离去了。

"……退朝，高力士进曰：'陛下向来数以手指按其腹，岂非圣体小不安耶？'上曰：'非也。吾昨夜梦游月宫，诸仙娱余以上清之乐，寥亮清越，殆非人间所闻也……其曲凄楚动人，杳杳在耳。吾回，以玉笛寻之，尽得之矣，坐朝之际，虑忽遗忘，故怀玉笛，时以手指上下寻之，非不安也。'"①

这位在朝臣奏议军国大事的时候，身居殿堂而魂飞天外，一心用手指摸着藏在龙袍内的笛孔寻求乐思的皇帝，便是著名的风流天子——唐玄宗李隆基。

李隆基早年曾"拯社稷之危，赴君父之急"②，扫平内乱。即帝位后，也曾虚心纳谏，励精求治，遂有开元盛世。但从任用李林甫、杨国忠等权臣为相之后，便"倦于万机"，不理朝政，"恣行燕乐，衽席无别"，使兴盛到极点的唐帝国遭安史之乱，走下坡之路了。

但是，作为一个音乐家，李隆基却是非常出色的。

首先，他是一位多产的作曲家。唐代的南卓所著《羯鼓录》云："上洞晓音律，由之天纵，凡是丝管，必造其妙。若制作诸曲，随音即成，不立章度，取适短长，应指散声，皆中点拍。至于清浊变转，律吕呼召，君臣事物，迭相制使，

① ［唐］杨巨源：《吹笛记》。
② ［五代·晋］刘昫等：《旧唐书·本纪·卷八》。

虽古之夔、旷，不能过也。"请看这位皇帝：他精通音乐理论，有超人的音乐天赋，只要是乐器，他都精通。他善于即兴作曲，无拘无束，用各种手法演奏的音乐，都符合节奏。至于音乐中高低音、调性、调式的丰富变化，就连传说中的音乐大师夔和旷，也不能超过他。

当然，他的音乐创作没有能够流传下来。但有记载的曲目，却至少还可以查出十几首。像《霓裳羽衣曲》《紫云回》《龙池乐》《光圣乐》《得宝子》《凌波仙》《春光好》《秋风高》等曲，就极有可能属于玄宗的佳构。这些乐曲的创作，有的是以旧曲为素材改编，有的是根据某一音乐素材创作或利用其一部分，自己创作一部分，有的则是即兴创作。在创作过程中，他总要借助于定音的管乐器或有品位的乐器琵琶来"寻""翻"乐思，似乎是固调作曲，而且基本都是器乐曲。在这些乐曲中，他很注意发挥独奏乐器或主奏乐器的作用，像《紫云回》中的笛子、《龙池乐》中的琵琶等，使音乐各具特色。而且，这些曲子全部经过实践演出的考验，效果大概是好的。

李隆基还是一位杰出的器乐演奏家。他除古琴之外，"凡是丝管，必造其妙"。而他最喜爱的，似乎还是玉笛和羯鼓。他认为打击乐器在乐队中非常重要，称羯鼓为"八音之领袖"。他演奏羯鼓的技艺高超，被人赞为"头如青山峰，手如白雨点"。

他还是一位音乐教育家和乐队指挥。《新唐书·礼乐志》载："玄宗既知音律，又酷爱法曲，选坐部伎子弟三百教于梨园。声有误者，帝必觉而正之，号'皇帝梨园弟子'。宫女数百，亦为梨园弟子……"这入选的三百人，应该说是全国音乐界的精华。梨园，仿佛是"皇家音乐学院"兼"皇家乐团"；而李隆基，则既是院长、团长，又亲任教师、指挥，

是一个很内行、很得力的音乐教育家。梨园的设立，给这些经过挑选的、第一流的音乐人才营造了一种既可以专心钻研技能，又便于互相切磋观摩的好条件。另外，梨园的专习法曲、专搞器乐，与教坊的专习歌舞百戏等的分工，也促使了音乐艺术专门化的发展。

此外，李隆基还把过去按传来地域分类的燕乐"九部乐""十部乐"，改成"坐部伎"与"立部伎"，并在天宝末年立石刊于太常寺，公布了二百一十五首乐曲的曲名，其中五十八个曲名是重新改定的。如将《龟兹佛曲》改名为《金华洞真》，《捺利梵》改为《布阳春》等。他所采取的这一系列措施，有利于汉民族的传统音乐与少数民族及外域音乐的进一步融合，反映了成熟了的新唐乐的诞生。

李隆基对当时音乐发展的影响，首先在于创造了一个适合音乐艺术发展的社会环境和社会风气。由于"帝又好羯鼓，而宁王善吹横笛，达官大臣慕之，皆喜言音律"①，一时间，仿佛谈几句音乐，便成了上流社会中最时髦的事情。古人《城中谣》唱得好："城中好高髻，四方高一尺。城中好广眉，四方且半额。城中好大袖，四方全匹帛。"上行而下效，唐玄宗的酷爱音乐，加上当时经济上的殷富和开元年间政治的相对稳定，终于造成了"《六幺》《水调》家家唱，《白雪》《梅花》处处吹"的前所未有的音乐繁荣局面，在大唐盛世的乐坛上，出现了一大批杰出的音乐家，他们的高超艺术水平，在后人的心目中，也被罩上了一层神秘的光彩。

① ［宋］宋祁等：《新唐书·礼乐志》。

五、许和子的故事

开元年间的一天，唐玄宗李隆基赐酺勤政楼，大宴群臣。龙案上，摆满了珍馐美味，但酷爱音乐的唐玄宗和杨贵妃却不屑一顾，只是催着主管教坊的左骁卫将军范安及，速将今日欲演的曲目呈上"进点"①。玄宗稍加思索，点定了曲目。除了歌颂"圣德皇威"的《夜半乐》和贵妃亲自排练的《霓裳羽衣曲》等大曲外，他还有意在宜春院的一位名叫永新的歌者名下重重地点了一点。"永新"原来叫许和子，是三天前吉州知府奉献的一位歌女。那天她初进宫时，玄宗已听了她的歌唱，不但亲自为她改名"永新"，还称赞她"自韩娥、延年殁后，旷无其人，唯此女始继其能"。今天，他要让她好好唱上几曲。

《夜半乐》上演了。这是歌颂玄宗年轻时自潞州夜半还京，讨平内乱的歌舞。威严的大鼓，急促的羯鼓，喧天的笛笙和觱篥，伴着上百位武士装束的舞者出场了。玄宗侧着耳朵，竭力想听到歌者和乐队的声音。但是，成千上万的观众人头攒动、众声喧哗、一片嘈杂。他虽然能清楚地看到歌者拼命张合的嘴和乐工吹得涨红的脸，却听不清一句词和一段曲调。广场上，就像钱塘江的大潮，翻滚着淹没一切噪音的声浪。

皇帝动怒了。他使劲把手中的玉杯摔在地上，大叫着："快！快把这些人轰走！"

金吾们刚要动作，在一旁侍宴的高力士俯身奏道："万岁请暂息雷霆之怒，小人倒有一策，必可止喧。"他抬眼见玄宗没有什么表示，便接着奏道："新入宜春院的那个永新，

① "进点"，依［唐］崔令钦的《教坊记》云："凡欲出戏，所司先进曲名，上以墨点者即舞，不点者即否，谓之进点。"

声传九陌，能变新声，陛下若召她登楼献艺，嘈杂可止。"玄宗似信非信地点了点头。杨贵妃却不以为然地笑了笑。她不相信，在这喧如鼎沸的广场上，一个人的声音竟能压得住场。

许和子来了。她缓步走到楼前，用充满自信的眼光俯视着开了锅似的广场。她先用左手理了理鬓发，便高扬起右臂的长袖，唱了起来。

风停了，潮退了，像海涛一样喧闹的人声平息了。精疲力竭的乐工们也停止了吹奏，惊异地听着那楼上飘下的神奇的歌声。一时间，"广场寂寂，若无一人。喜者闻之气勇，愁者闻之肠绝"[1]。当许和子的歌声消失之后好半天，人们才齐声喝彩。欢呼的声浪似乎要掀掉勤政楼辉煌的金顶，连唐玄宗与杨贵妃，也忘掉了"帝王之尊"，大声地叫起好来……

从这段记载来看，许和子的声音有着极强的穿透力、极好的共鸣，而且有着极特殊的音色和巨大的感染力，甚至使听过一次她歌唱的人终生不忘。据说安史之乱后，她逃出宫廷嫁了人。一次，她在广陵地方的一条船中唱歌，有位过去听过她歌唱的人一听到这独特的声音，立刻肯定地说："此永新歌也。"[2]

当然，记载中是否有夸张的成分不好说，但有一点是可以肯定的，即唐时的歌唱艺术确已发展到很高的水平。除许和子之外，还有一个颇为强大的歌唱家队伍，而且关于声乐的理论，也有了强调气息、共鸣的科学论述。

史料中提到的歌唱家的名字，还有李龟年、李鹤年、裴大娘、谢大、御史娘、柳青娘、耍娘、李郎子、莫才人、念

① ［唐］段安节：《乐府杂录》。
② ［唐］段安节：《乐府杂录》。

奴、何满子、米嘉荣、何戡等。

这些优秀歌唱家的成就，是和科学的训练方法分不开的。唐《乐府杂录》的作者段安节在他的书中说："善歌者必先调其气，氤氲自脐间出，至喉乃噫其词，即分抗坠之音。既得其术，即可致遏云响谷之妙也。"强调了只有很好地控制和运用呼吸，才能使声音响亮，传得远的道理。

可以认为，这是作者在我国古代歌唱家们卓越的艺术实践中总结出的规律，即高度重视"气"在歌唱中的作用。要发出好的声音，首先要调整呼吸，而所谓的"调"，也就是要做到放松，不紧张，用呼吸支持发声。在这里，作者借用我国古代哲学名词而提出了一个声乐理论概念——"氤氲"。《易经》中说："天地氤氲，万物化醇。"指的是万物由于相互作用而变化生长。有些诗人还常用"氤氲"这个词来形容云气鼓荡的自然现象。而段安节所讲的"氤氲"，却指的是歌者"自然"的、"通畅"的气息。过去，不是常常有些人讥讽中国的传统唱法"没有理论"，甚至诬为"大本嗓"吗？岂不知早在一千多年前，我们的祖先已经开始总结科学的发声方法了。

此外，《乐府杂录》中还记载了唐代一些杰出歌唱家的事迹。例如称许和子"既善且慧"，不但"善歌"，而且"能变新声"，长于作曲。她的声音能"声传九陌"，而且能唱得很高、很久，甚至当时最优秀的笛子演奏家李謩在为她伴奏"曲逐其歌"时，竟"曲终管裂"！

作者对声乐的评价是很高的，他认为"丝不如竹，竹不如肉"，声乐"迥居诸乐之上"，是最自然、最合适的音乐手段。

书中还记载了一位"颖悟绝伦"的歌女张红红的事迹。张红红本来随父卖唱乞食，因为唱得好，被一位有歌唱家水

准的将军韦青闻声发现。有一次，某乐工根据一首古曲"加减其节奏"，改编成一支新曲。初演时，韦青令红红"于屏风后听之，红红乃以小豆数合其拍"，乐工歌罢，红红"隔屏风歌之，一声不失。乐工大惊异，遂请相见，钦伏不已"。这位发明了"小豆记谱法"的女歌手，后来也被召入宫，并被称为"记曲娘子"。

《乐府杂录》约成书于公元 9 世纪末、10 世纪初，是后世学者研究唐代乐制、乐器、乐曲、乐律、乐人、舞蹈的珍贵历史资料。应当感谢段安节，他的记述不但给我们留下了我国古代的音乐理论，还使我们能够为我国古代杰出的音乐家们自豪，并从中受到激励和鞭策。

六、扮成女伎的和尚

贞元年间（785—805）的京城长安。

天门街上，搭起了两座高高的彩楼。楼上，旗幡飘舞，楼下，鼓乐喧天。

大道上，尘土飞扬。祈雨的队伍过来了。这是一支奇特的队伍，身披袈裟的和尚与身穿道袍的道士并行在队前。在他们的后边，便是身穿青衣、高举青幡的仪仗队。

队伍来到彩楼下边时，祈雨的活动到达了高潮。整个长安城里的人全聚集在这里，兴高采烈地欣赏彩楼上的演出。这时候，人们似乎已经忘掉了大旱带来的恐惧和苦恼，也忘掉了这祈雨仪式的目的和期望，全都沉浸在难得的狂欢之中。

东市彩楼上的节目刚刚下场，西市彩楼上的节目便开始了。东市和西市的艺术家们，在这倾城而出的盛大演出中比试着自己的技艺。热情的观众也自然地分成两派，西城居民

为西市的节目叫好，东城居民为东市的节目喝彩，谁不愿意自己的艺术家们能压倒对方呢？

这时候，东市彩楼的舞台上出现了一位挟着琵琶的艺人，只听彩楼下的人群齐声叫道："康昆仑！康昆仑！"然后便静下来，等待着这位号称长安"宫中第一手"的著名琵琶演奏家的精彩表演。

康昆仑没有辜负东城观众的厚望，他弹了一首新创作的《羽调绿腰》，曲调幽雅，技艺高超。奏毕，东城的观众狂热地鼓掌，欢呼东市彩楼的胜利，并且不约而同地回过头来，向西市的彩楼高叫着："西市来一个！西市来一个！"他们知道，在康昆仑演奏之后，全长安不会有人再敢献艺了。

西城的观众骚动了，城东邻居的狂欢和嘲弄，使他们从艺术享受的陶醉中惊醒，他们清楚地知道，康昆仑是全长安琵琶演奏家中最杰出的了，不能指望西市彩楼上会出现一位可以和康昆仑抗衡的对手。于是，他们有的气馁地溃散了，有的则怀着一种近乎绝望的期待，注视着自己的彩楼，把最后一线希望寄托在奇迹的显现上。

正在这时候，西市彩楼上出现了一位盛装的女郎。她乌黑的发髻上缀满了珠翠，光艳的衣裙上绣满了瑰丽的花朵。最令人注目的，还是她怀中那镶嵌着螺钿的紫檀琵琶。只见她转轴拨弦，先试弹了几下清澈的散音，然后，便收颔俯首，精神饱满地弹奏起来。她右手极有力度的拨奏，左手灵巧的指法，使人眼花缭乱；那音乐的辉煌和激昂，更令人惊叹不已。内行人更懂得，这正是刚才康昆仑演奏的那曲"绿腰"，只不过从羽调移到了更难奏的"枫香调"上。

女郎奏毕，不管西城还是东城的观众，一起欢呼起来。如此高超的演技，不但使他们忘记了比赛中的对立，就连那大旱不雨的可恶的龙王爷，也被他们忘到脖子后边去了。

曾被誉为"第一手"的康昆仑，更是惊佩不已，他立刻跑到西市的彩楼上，要拜女郎为师。谁知那女郎换了衣饰出来，却是一个鬓发全无的和尚！①

这个和尚，便是长安庄严寺的艺僧段善本。

琵琶演奏技术在唐代得到了长足的发展。当时著名的琵琶演奏家除了段善本、康昆仑之外，还有曹妙达、雷海青以及曹保、曹善才、曹刚祖孙三人和裴兴奴、裴神符（即裴洛儿）等。其中曹刚善用拨，下拨有力，如风如雨；裴兴奴长于"拢撚"等手法，当时人称之为"曹刚有右手，兴奴有左手"。贞观年间的裴神符第一个废拨为弹，用五个手指的指甲代替一个拨子，极大地丰富了琵琶的技巧，并逐步形成了我国弹拨乐器独特的演奏方法，这无疑是一个重大的贡献。

唐时的琵琶演奏艺术，已经达到了出神入化的水平，诗人白居易在他著名的长诗《琵琶行》中所做的"大弦嘈嘈如急雨，小弦切切如私语。嘈嘈切切错杂弹，大珠小珠落玉盘"的生动比喻，成为脍炙人口的佳句，代代流传。

提到段善本，便使人想到唐代佛教音乐的发展和其他一些僧人们的音乐活动。我们知道，唐代的寺院是群众经常聚会的场所。僧人们不但在岁时节日举行俗讲活动，演唱变文，而且由寺院发起组织社邑，定期斋会诵经；约集庙会，广邀群众，还有化俗法师游行村落，登门讲唱佛经故事，化度信徒。唐净土宗名僧少康，就是一个佛教宣传家、佛教音乐家的突出典型。

少康（？—805），俗姓周，浙江省缙云县人，七岁出家灵山寺。唐德宗贞元元年（785年）初，至洛阳白马寺读净土宗善导大师《西方导化文》，始信净土教义。后到长安

① 参见［唐］段安节：《乐府杂录》。

西方净土变（敦煌榆林窟第 25 窟）

礼拜善导遗像，发愿念佛。他回到浙江后，不遗余力地宣传净土教义，倡导念佛。他曾用钱引诱儿童念佛，每念一声"阿弥陀佛"便付一钱，后念者日众，便念十声付一钱。"如是一年，无少长贵贱，见师者皆称'阿弥陀佛'，念佛之声，盈满道路。"①这样一位狂热的宗教宣传家，偏偏又颇通律吕，深知民间音乐的妙用。《宋高僧传·少康传》中，说"康所述偈赞，皆附会郑卫之声，变体而作。非哀非乐，不怨不怒，得处中曲韵。譬犹善医，以饧蜜涂逆口之药，诱婴儿入口耳"。

① ［宋］赞宁等：《宋高僧传》；［宋］释志磐：《佛祖统记》。

从这段记载可以看出，少康也是一位佛曲作曲家。他善于用民间曲调为素材发展变化，而且能使音乐符合宗教的美学观。

还有一些高僧大德，在深研佛理之余，亦颇留意乐事，在某种程度上似可称为佛教音乐理论家。比如唐律宗三派之一南山宗初祖、佛教史学家道宣（596—667），曾在其所著《续高僧传·杂科声德篇》中讲过有关音乐的一些问题。他认为，经师的宗旨，是"以声糅文"，用音乐配合经文，"使听者神开"，但现在却是"郑卫珍流"，把音乐本身的缠绵、激越当成了目的，因此"淫音婉娈，娇弄颇繁"，这种"未晓闻者悟迷，且贵一时倾耳"的现象是不正确的。虽然他这段话的中心意思是主张宣道的要旨是使听众解迷归悟，要为宗教而音乐，不能为音乐而音乐，但也同时说明唐代时的许多艺僧们是反其道而行，在音乐实践中是重音乐而轻教理的。据《宋高僧传》载，道宣一生著述颇丰，计二百二十余卷，并有弟子千余。这样一些佛教上层人物对佛教音乐的关心，尤其是他们对佛教音乐美学的权威性论述，对中国佛教音乐文化形态的形成，有着重大的影响。

七、杯、盏、盅、匙与"旋相为宫"

隋代有一个大音乐家叫万宝常，他有着敏锐准确的绝对辨音力和很深的音乐理论造诣。一次，万宝常在吃饭时同别人谈起音乐，但手头上没有一件乐器可供示范。于是，他拿起手中的筷子，把桌上摆着的杯、盏、盅、匙逐个试敲了一下。这些食器发出的声音，在同桌人的耳中，只是一些既没有准确音高，也没有相互联系的噪音。但是，当万宝常敲试一遍之后，把这些食器重新排列再依次敲击时，人们惊呆了。

因为这些平常谁也不注意，也不指望它们能发出声音来的器皿，在万宝常的手下，居然发出一系列有音程关系的音，构成了一个只有乐器才能奏出的完整的音列！就在大家惊叹不已的时候，万宝常已经开始演奏他独创的"乐器"了。只见他双臂挥动，拿着筷子的手像雨点一样在桌上飞舞着。随着他的敲击，一首悦耳的乐曲从那些食碟酒杯中流出来，像山泉滴涧，似秋雨淋铃，令人心旷神怡，又使人目瞪口呆！①

然而，这样一位杰出的音乐家，却自幼便堕入苦难的生活。四五岁，万宝常随父从江南流落到北方。十岁左右，父亲由于政治上的原因被杀，"由是宝常被配为乐户"，从此便沦为音乐奴隶。但他的音乐天才，却没有因此而窒息。凭借音乐的支持，他不但在沙漠般严酷的生活中挣扎着活了下来，而且在音乐理论的研究中作出了出色的成绩。

隋开皇二年（582年），朝廷责成郑译、牛弘、辛彦之、何妥、苏夔等大臣定律作乐。这些根本没有过音乐实践的权贵们，各立朋党，争论不休，闹了七八年，才勉强拿出一个结果来。但是，这个结果是否合适，从朝臣到天子，无人敢下结论，只得把身为奴隶的万宝常召来，请教他的意见。于是，万宝常根据多年的研究心得，创"水尺"以定律，并撰《乐谱》六十四卷，详细阐述他综合中国传统的和当时盛行的外来音乐的律制、调式融会贯通的新音乐理论，还根据这个理论制造了一大批乐器。可是，天才的创造，不仅没有改变他的命运，得以施展他的才能，反而遭到同行的嫉妒和权贵们的陷害打击。他所创的在十二律上各立七声音阶以成"八十四调"的理论和方法，也被权贵们剽窃，记在了郑译的账上。他所创的乐器，也未被采用而遭寝置。

① 参见［唐］魏徵：《隋书·万宝常传》。

万宝常的死，尤其令人悲愤。《隋书·万宝常传》这样记载：

> 宝常贫无子，其妻因其卧疾，遂窃其资物而逃。宝常饥馁，无人赡遗，竟饿而死。将死也，取其所著书而焚之，曰：'何用此为？'见者于火中探得数卷，见行于世，时论哀之。

就这样，这位被称为"一时之妙也"的天才音乐家，怀着对黑暗社会无穷的愤恨郁郁而死了！

黑暗的社会扼杀了他的生命，却无法使他的名字和创造湮灭。在隋、唐两代丰富的音乐生活中，万宝常"具论八音旋相为宫之法，改弦移柱之变"，在旋宫转调，扩大和丰富音乐表现方面，起了不可磨灭的作用。

所谓"旋相为宫"，指在不同的调性中建立某一音阶体系。"旋宫"的意思，现代音乐术语中指转调。转调是扩大音乐表现力的重要手段，也是音乐发展到一定高度时必然产生的需要。中国古代称宫、商、角、变徵、徵、羽、变宫为七声，这样的音阶称旧音阶或称雅乐音阶，它中间的半音位置，在四度与五度之间（即 **1**、**2**、**3**、**#4**、**5**、**6**、**7**）。而唐代时流行的七声（宫、商、角、清角、徵、羽、变宫）音阶，称新音阶或燕乐音阶，它中间的半音位置，在三度与四度之间，与现代流行的大调音阶相同。以七声中的任何一声为主，都可以构成一种调式。凡以宫声为主的调式称"宫"（即宫调式），其他以各声为主的调式称"调"（如商调、角调等），两者统称"宫调"。以七声配十二律，理论上可得到十二宫，七十二调，合为"八十四调"。因为十二律中的每一律均可以作为宫音，所以称"旋相为宫"。在音乐实践中，当然没有必要用全，也不可能用全这八十四调（宫廷雅乐出

于迷信而要求每月换一宫者除外）。隋唐燕乐以主奏乐器琵琶的四弦定调，在宫、商、角、羽四弦上每弦构成七调，共得二十八调，俗称"燕乐二十八调"。在中国，宫调理论的研究成了一种专门的学问。

古琴减字谱与古工尺谱的出现，也是此时音乐理论方面的重大成就。唐以前的琴谱，用文句详述两手的位置指法，非常不便。唐代曹柔首创用简化了的汉字笔画组成符号的"减字谱"，使琴谱的记录与视奏都简便了许多。这种体系被后来各代的琴人所沿用并不断有所发展。这种乐谱能详尽地指示演奏方法，表示出确切的音高，但遗憾的是不能清楚地表明节奏。因此，视奏此种乐谱被称为"打谱"，含有"再创作"的意思在内。

八、从《天平之甍》谈起

看过日本影片《天平之甍》的人恐怕还记得这样一个场面：一艘日本的遣唐船经过狂风恶浪的考验后，终于望到了那海天交接处一脉起伏的山峦，那笼罩在晨雾中的淡蓝色的海岸线。船上人争先恐后地爬到甲板上，站着、跪着、卧着，含泪痴望着久已仰慕的土地，嘴里喃喃地咀嚼着这个在那个时代分外辉煌的名词——大唐……

唐代，中华民族的文化不但发展到中国封建社会的顶峰，而且还走在了当时世界的前列。唐代文化对亚洲各国的影响尤其显著，其中唐代音乐对亚洲各国有极强的吸引力，大曲《秦王破阵乐》东传日本，西闻天竺，日本奈良朝时传写的《破阵乐》琵琶曲谱以及日本天平十九年（747年）的琵琶谱《番假崇》至今仍在。弥足珍贵的是，在日本保存的有关

螺钿紫檀五弦直项琵琶（局部）
（日本奈良正仓院馆藏）

唐朝乐舞、散乐，百戏的画卷《信西古乐图》中，还绘下了《秦王破阵乐》的舞容。

当时的长安，各国留学生很多，其中以日本、新罗（在今韩国）为最。从隋文帝开皇二十年（600年）至唐昭宗乾宁元年（894年），日本派"遣隋使"三次，"遣唐使"十九次，每次都有多人进入长安。唐中宗至唐玄宗时代，日本的四次"遣唐使"规模最大，仅公元732年的一次，就有五百九十四人之多。在这些人中，很多人是特意来学习、考察中国文化的，例如著名的留学生吉备真备曾携回

螺钿紫檀五弦直项琵琶
（日本奈良正仓院馆藏）

《乐书要录》十卷以及律管、方响等乐器。来中国学习的日本学问僧最澄、义空等人，也曾携回唐乐器多种，其中有些在日本保留至今，成为中日文化交流和中日人民传统友谊的见证。另外，很多日本音乐家在中国受过音乐教育，如琵琶名手藤原贞敏，来长安后曾跟中国音乐家刘二郎学习琵琶。

日本留学生归国后，很多人位列公卿，参与国政，对日本中世纪的政治和文化发展起了很大作用。也有一些中国人，以鉴真大师为榜样，东渡后，长期留在日本，为中日文化交流作出了杰出的贡献。例如善于演奏唐乐的皇甫东朝，就曾在日本做了乐官。日本人民对唐时传入的乐书、乐器、乐曲十分重视，世代相传，充分表现了日本人民对中国古代文化的尊敬与对中国人民的友谊。

除日本留学生外，新罗的留学生也不少。据《旧唐书》记载，开成五年（840年）从中国回国的新罗留学生，一次就有一百零五人之多。12世纪初，朝鲜的音乐分为"唐乐"和"乡乐"两类，其"唐乐"的乐器，都与中国一样。而朝鲜的民族乐器，有些也受唐乐器的影响而逐渐成型。据说朝鲜的伽倻琴，就是根据中国古筝改制的。

为当时的中外文化交流作出贡献的，除了留学生之外，还有外国派遣的文化使团。贞元十七年（801年），骠国（今缅甸）国王雍羌曾派其弟悉利移和城主舒难陀率乐工三十五人，带十二种乐曲来长安演奏，所用的二十二种乐器，都与中国的不同。他们充满民族特色的演出，吸引了很多观众。白居易曾有《骠国乐》诗记之曰："德宗立仗御紫庭，黈纩不塞为尔听。玉螺一吹椎髻耸，铜鼓一击文身踊。"生动地刻画了梳着尖尖的发髻，身上刺满花纹的缅甸艺术家，随着玉螺、铜鼓的伴奏，在中国皇帝的宫廷中演出的情景。

当然，谈到唐代时中外文化交流，还要提到我国各民

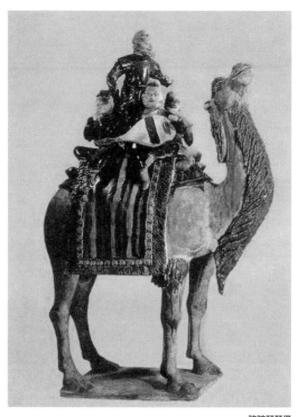

骆驼琵琶俑

族间的文化交流，因为唐代灿烂的音乐文化，是我国各族人民共同创造的，其中在当时被统称为"西域"的我国新疆、甘肃的少数民族，贡献尤大。西域音乐传入中原的时间是很早的。西汉时张骞出使西域，就曾带回西域的乐曲。公元493年，北魏孝文帝迁都洛阳，从西域旅居中原，最后落户洛阳的，竟有一万多家。公元568年，北周武帝娶突厥阿史那氏为后，当时的龟兹、疏勒、康国都派乐工随入中原。龟兹乐人苏祇婆借助琵琶向中原地区介绍了西域通行的乐律。唐代时，长安成为世界上屈指可数的大城和亚洲文化的中心，

所谓"昭武九姓国"来到长安的音乐家更多。例如上节提到的琵琶演奏家曹保、曹善才、曹刚祖孙三人，便是昭武九姓国"曹国"的少数民族。当时的诗人李绅曾有悼曹善才的诗说："紫髯供奉前屈膝，尽弹妙曲当春日。"白居易在听曹刚演奏之后，也曾有诗赞道："拨拨弦弦意不同，胡啼番语两玲珑。谁能截得曹刚手，插向重莲衣袖中。"当时以善唱知名的米嘉荣，也是西域古国的"米国"人。此外，之前提及的琵琶名手康昆仑，是西域少数民族的康国人，而裴神符，则是新疆疏勒人。

少数民族音乐传入中原后，逐渐和中原文化结合，形成一种新的、更高级的中华民族的统一文化。这更高形式的文化，又传入一些少数民族地区，给其以极大的影响。例如唐朝派往吐蕃（西藏）的使者，就曾在藏听到《秦王破阵乐》《凉州》《胡渭》《绿腰》等燕乐大曲的演奏。①

中国各民族之间和中国与外国的文化交流，增进了中国各民族的团结和中国与世界各国人民间的友谊。大浪滔滔的黄河，从昆仑山上流下来，经过各民族人民生活与劳动的广大土地，最后，东流入海，把中国大地上的土壤、流水、养料，注入到属于全人类的大洋中去。在太平洋连天的碧波中，震响着中华民族的母亲——黄河的滚滚涛声。

① 参见［宋］宋祁等所著：《新唐书·吐蕃传》："乐奏《秦王破阵乐》，又奏《凉州》《胡渭》《绿腰》杂曲，百伎皆中国人。"

第 七 章
彩色的浪花

宋代重新统一了中国之后，农业和手工业都有了相当大的发展。中华民族贡献给世界文化的三大发明——火药、罗盘、印刷术，即产生于此时。城市的繁荣与市民阶层的兴起，给宋代的一切文化都打上了深深的烙印。一种非宫廷化、非贵族化的市民音乐的勃兴，表示中国音乐的主流日益走向民间。而正是在市民大众的审美要求下，才出现了从此时开始的戏曲音乐的繁荣。

金、元统治者与南宋政权的长期战争，也给这一时期的文化染上了强烈的民族主义与爱国主义的色彩，产生了以岳飞、陆游、辛弃疾为代表的豪放派艺术。他们在创作中所表现的磊磊红心、铮铮铁骨、历历肝胆、晶晶肺腑，始终是炎黄子孙民族之魂中的重要内容。

一、"瓦子"里的音乐

宋时，由于工商业的蓬勃发展，许多繁盛的大城市出现了。在这些商品经济颇为发达、人口高度集中的大城市里，有许多被称为"瓦子"（或"瓦舍""瓦市"）的商品交易集中点。这些瓦子，同时也是群众性的游艺场所，民间艺人

在瓦子里开辟一个用栏杆围起来的场地，进行商业性质的演出。这场地，叫作"勾栏"或"游栏"。当时，仅在北宋首都汴梁（今河南省开封市）的几个瓦子中，就有勾栏五十余座，其中最大的，甚至可容纳数千人。[1] 在这些勾栏里，不管刮风下雨，酷暑严寒，天天举行文艺演出，吸引着大批观众。[2] 这种民间的、商业性的演出，一方面使过去被上层社会垄断的艺术获得了更广泛的观众，一方面使音乐艺术向着更群众性、更多样化的方向发展。

还是让我们一起到南宋临安（今杭州）的瓦子里来欣赏一番当时多姿多彩的民间艺术吧。

正是阳春三月。葱翠的柳枝，不但染绿了郊外广大的原野，就连城中栉比鳞次的屋宇，也在绿柳的遮掩中显得生机勃勃了。

大街上，车水马龙，熙熙攘攘。在一座当街矗立的牌坊后面，无数面大大小小的幌子，像花蝴蝶一样在店铺的门口翻飞，吸引着来往的行人。乐声和春风拉着手，在这喧闹的"瓦舍"上空飘荡。

在一座酒楼前，几个受酒楼主人雇用的艺人正在吹打着一首《梅花引》，为酒楼门前垂挂着的三个大字"梅花酒"做宣传。一小群人围着他们，兴致勃勃地欣赏这笛、鼓、拍板的合奏。

街对面的茶楼也飞出阵阵乐声，一个茶房模样的人，一面敲着"响盏"，一面用歌声夸耀着自己的茶香。

"卖糖咧，卖糖咧，糖儿甜，果儿香……"一个小贩悠

[1] 参见［宋］孟元老所著《东京梦华录》："街南桑家瓦子，近北则中瓦，次里瓦，其中大小勾栏五十余座。内中瓦子、莲花棚、牡丹棚、里瓦子、夜叉棚，象棚最大，可容数千人。"
[2] 参见［宋］孟元老所著《东京梦华录》："不以风雨寒暑，诸棚看人，日日如是。"

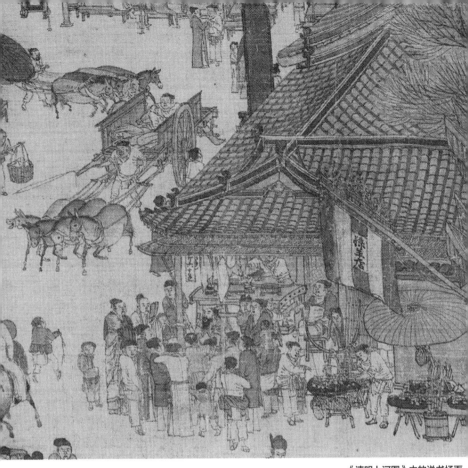

《清明上河图》中的说书场面

扬的歌声，从街心传来。儿童们听着他甜美的歌声，望着他
手中盛满糖果的托盘，便去拼命地拉扯妈妈的衣襟。小贩的
歌声令人感到，他的糖果也一定像他的歌声一样甜蜜。①

这卖糖果、茶水的歌唱，叫作"叫声"，宋时的人们就
曾根据商贩们各不相同的叫声来配合词章，"叫声"是歌曲
创作的音乐素材。②

① 参见［宋］吴自牧所著《梦粱录》："向绍兴年间，卖梅花酒之肆，
以鼓乐吹《梅花引》曲破卖之……今之茶肆……敲打响盏歌卖。""洪
进唱曲儿卖糖。"

② 参见［宋］耐得翁所著《都城纪胜》："京师凡卖一物，必有声韵，
其吟哦俱不同。故市人采其声调，间于词章，以为戏乐也。"

我们顺街前行，丝竹之声更响了。寻声而去，便会发现一座又一座宽阔的大棚，周围用木栏围绕着，这就是"勾栏"了。我们且走马观花地逛一逛，看看这些观众拥挤的勾栏里，都演出些什么节目。

第一座勾栏的门前，也像商号一样高挂着一面旗幌，上面写着三个大字：遏云社。当时的艺人们，已有自己专业性的组织，叫作"社会"。艺人们在"社会"里切磋技艺，也利用"社会"和同行们竞争。这"遏云社"，就是当时一个以唱"赚"著名的组织。

勾栏里面，挤满了人，观众中有附近作坊里的手工业工人，有进城的农民，有放假的军士，有歇肩的小商贩，也有穿罗着缎的商人和提笼架鸟的纨绔子弟。

在观众们视线集中的地方，一个唱"赚"的艺人手持拍板击节歌唱着。在他旁边另有两个艺人用笛子和鼓为他伴奏。今天唱的赚词叫作"圆社市语"。演唱者绘声绘色地歌唱着当时民间盛行的体育活动——蹴鞠（踢球）的热闹场面。

"赚"，是宋时流行的一种歌曲形式。唱"赚"，即把若干曲调联成一个套曲。"圆社市语"由九个曲子组成，计有"紫苏儿""缕缕金""好女儿""大夫娘""好孩儿""赚""越恁好""鹘打兔"和"尾声"，这九首曲子用一个调（中吕宫）演唱。

在另一座勾栏里，一位说唱艺人正在说唱《西厢记诸宫调》。观众们聚精会神地听着，一方面为唱本中莺莺与张生的恋爱而揪心，一方面为这个从金人统治的北方跑到临安的艺人的高超技艺而倾倒。

"诸宫调"要比唱"赚"复杂得多，唱"赚"的一套曲子，都是在一个宫调（相同的调式、调性）上演唱。"诸宫调"则扩大为由不同宫调的若干套曲子组成。这部由董解元

创作的《西厢记诸宫调》，就用了十四个宫调的一百五十一个基本曲调。

《西厢记诸宫调》是根据唐朝诗人元稹《会真记》的故事创造性地发展而成的。它以莺莺与张生追求恋爱自由的意志与封建势力的斗争为主题，突出地宣传了反对封建礼教的思想。

但是，这部内容深刻、音乐丰富的诸宫调，从头至尾要说唱好几天。我们还是到其他的勾栏里再看看吧。

在另一座勾栏的门前，贴着一张红红绿绿的"花招儿"，就是后世所谓"海报"之类的东西。上面用朱笔写着今天上演的剧目——《风流王焕贺怜怜》。剧目上面，还写着主演的名字呢。一个小厮立在门前，高声招揽着观众："请啊，里请！迟来的满了无处坐……"

我们每人交上二百文钱，便可以进去观剧了。这座勾栏，比前两座要大，进门去便见层层叠叠的观众围坐在比勾栏外平地略高的"客座"上，观众前面，是一个突出的舞台，台上挂满了旗牌、帐额。[①]

舞台上演唱的，是南戏《风流王焕贺怜怜》。这出戏，据说是太学黄可道所作。内容是叙述王焕与妓女贺怜怜相爱，约为夫妻。但贺怜怜的鸨母把王焕的钱榨光之后，便将王焕赶出门去，并把贺怜怜嫁给了一个有财有势的武官高邈。贺怜怜托一个卖查梨条的王小二送信给王焕，邀他相见。王焕便装扮成乞丐与怜怜见了面。贺怜怜赠给王焕路费，劝他去边区立功。后来王焕因军功得了官职，高邈则因擅用公款而被问罪。在审讯高邈的时候，贺怜怜理直气壮地声言："我是王焕的妻子，不愿意跟从高邈。"于是王焕与贺怜怜终于

① 参见［元］杨朝英所著《太平乐府》所录《庄家不识勾栏》的唱词。

团圆。

　　我们进场的时候，正演到王焕扮成乞丐去见怜怜的场面，只听王焕唱着一曲民歌味道的《倒拖船》曲：

> 一街两巷谁怜念？谁怜念？
> 官人、娘子可怜见，可怜见！
> 舍贫布施行方便。
> 新裙袄，几曾穿？告英贤，结良缘，
> 小乞儿叫化几文钱……

　　乞丐王焕悲惨的歌唱，使观众潸然泪下。贺怜怜敢于反抗社会的压迫，忠于爱情，并最终得到胜利的故事，更深深地触动了许多与贺怜怜一样被黑暗的社会夺去了幸福的妇女的心。观众中，几个年轻的少女把全部身心都投入到曲折的剧情之中去了。在她们的眼睛里，一种坚毅的神情，一种对黑暗社会反抗的斗志，一种对幸福生活的憧憬，透过闪亮的泪花，顽强地显现了出来。①

　　这富于斗争传统，深得当时人民喜爱的南戏，亦称"温州杂剧"或"永嘉杂剧"。南戏始于宋光宗年间（1189—1194），是从浙东温州一带的农村中产生的。南戏的音乐，大都来自民间，带有浓郁的乡土气息。无论是当时南方流行的歌谣、小曲，还是在全国流行的唱"赚"，以及前代歌舞大曲中的音乐，都被采用。而且，在歌唱的时候，南戏还不受宫调理论的限制，在音乐的调性、调式上随意选择运用，表现出相对的自由。② 这一切，都大大提高了南戏的群众性，

① 参见［元］刘一清所著《钱塘遗事》："至戊辰、己巳间，《王焕》戏文盛行都下，始自太学黄可道者为之。一仓官诸妾见之，至于群奔，遂以言去。"

② 参见［明］徐渭所著《南词叙录》："其曲，则宋人词而益以里巷歌谣，不协宫调，故士大夫罕有留意者。"

并为老百姓所喜闻乐见。

走出这座勾栏，前面还有十几座勾栏。座座勾栏，观众如云。耍傀儡的，演影戏的，唱鼓子词的，说"银字儿"（说书）的，以及各种乐队编制不同的合奏，还有各种乐器的独奏，琳琅满目，盈盈于耳。

宋时蓬勃发展的民间音乐，像彩色的浪花反映着太阳的光辉一样，反映着我们祖先的智慧和才华。

二、白石道人和词曲

公元1176年冬至的那天，夜雪初晴。在金人统治的北方，正是万里冰封、严寒彻骨的时候，但扬州城外的原野上，却是另一番景象：冬小麦与荠菜的嫩芽把葱翠的绿意糅进了被残雪染得斑斑驳驳的大地，使郊外的一切都充满了生机。可惜的是，这动人的景色只在原野上存在，十六年前被金兵洗劫一空的扬州城里，依旧是遍地瓦砾、满目疮痍。一位年轻人路过这里，他徘徊在荒废的池塘边，肃立在高大的古树下，追思扬州过去的繁华，哀怜遍体鳞伤的故国，感慨今昔，用心血凝聚着悲怆的诗句和旋律："淮左名都，竹西佳处，解鞍少驻初程……"这位时年二十一岁的青年，就是南宋著名的诗人兼音乐家姜白石。他所运用的这种文学与音乐紧密结合的形式，就是大家熟悉的"词"。

我们在介绍唐代音乐的时候，曾提到著名的敦煌曲子辞。这类内容丰富、变化多端，有着极大表现力的曲子，愈来愈得到社会的注意，许多文人开始依乐填词，逐渐推动词曲音乐的蓬勃发展。到了宋代，词曲音乐与词的创作发展到了高峰，不但出现了许多优秀的词人，而且出现了八九百个词牌。

后世所传的词作，有一部分是专为歌唱而写的，有一部分是单纯文人的案头之作。但是，正如《乐府余论》中说："宋元之间，词曲一也。以文写之则为词，以声度之则为曲。"当时词的创作，即分为两种方式，一种是按原有的词牌（曲调）填词，一种是先写词，再因词谱曲。后者，被称为"自度曲"，姜白石的大部分词作，就是自度曲。

姜白石约生于 1155 年，死于 1221 年，是饶州鄱阳（今属江西）人。他姓姜名夔，字尧章，号白石道人，后世多呼之为姜白石。白石幼年丧父，从小寄寓在汉阳的姐姐家，少年时即以诗词扬名于文坛。他从未做过官，以"布衣"终其一生。虽然曾有人愿意为他买个官职，他又与当时地位显赫的范成大、杨万里等人交谊甚笃，并不是没有仕途攀援的机会，但他却宁愿羁旅他乡，远游千里，流连于山水之间，寄情于笔墨之中。一生用诗词、音乐来抒发自己对祖国大好河

李慈铭跋《姜白石诗词合集》序（清乾隆水云渔屋刻本）

山的挚爱，表达他对人生、对家国、对爱情、对大自然的丰富感受。他有着杰出的音乐才能，不但善作曲，还能吹箫弹琴，并有很深的理论造诣。他看到当时乐器定调不统一，乐工缺乏合奏训练（"乐工同奏则动手不均，迭奏则发声不属"）的现象，于宋宁宗庆元三年（1197 年）进《大乐议》一卷，《琵琶考古图》一卷，阐述他的音乐理论。但因"时嫉其能，是以不获尽其所议"[①]，始终未得以实行。

姜白石的时代，金人统治北方，南宋小朝廷偏安一隅，民众饱经战乱之苦。虽然他由于寄人篱下的生活和清客身份所造成的局限，不能像豪放派词人那样壮歌慷慨，但他的心，却始终和人民的苦难、祖国的命运连在一起。

姜词格调高雅，有人称他的词作"清气盘空，如野云孤飞，去留无迹，其高远峭拔之致，前无古人，后无来者"[②]。其词作的音乐部分，也同样高远清秀、别具一格。他的《白石道人歌曲》中十七首注有俗字谱的歌曲，是保存至今的唯一宋代乐谱，对研究宋词音乐有极宝贵的价值。这十七首歌，除两首系根据唐曲填词，一首系根据范成大作曲填词外，其余都是姜白石心血的佳构。自清乾隆年间此谱被发现后，我国许多学者曾致力于曲谱的整理、考订、研究的工作，近百年来，成果颇著，尤其是音乐学家杨荫浏先生参考西安鼓乐社乐谱，在前人和自己多年研究的基础上，于 1949 年后将这些神秘的古谱译成了现代乐谱，终使得这些湮没了七八百年的歌声得以重现。

下面这首《扬州慢》🎧，系姜夔路过扬州时创作的。为了使大家容易理解歌词的意义，我试着把它译成了现代诗，

① ［明］徐献忠：《吴兴掌故》。
② ［清］戈载：《宋七家词选》。

先录在下边：

这淮河东畔的名城，
这令人神往的"竹西亭"，
都诱我停下刚刚开始的旅行。
那春风吹拂的原野，
到处是荠菜葱葱、麦苗青青。
自从金兵骚扰之后，
那荒废的池塘和高大的树木，
至今还不愿提到战争。
凄清的号角悲鸣着，
响彻夜幕将临的空城……

杜牧虽曾留恋过扬州，
倘若再来，却一定会吃惊。
即使"豆蔻"词再工巧，
"青楼"诗再美好，
也难述我深深的衷情。
"二十四桥"依然如故，
但波心荡漾的月影，
却失去了生命，显得格外寒冷。
哦，桥边的红芍药啊，
你虽然年年盛开，
却可知为谁而生？

姜夔撰《白石道人歌曲》
自度曲《扬州慢》（明抄本）

词的曲谱，是杨荫浏先生译配的：

扬 州 慢

［宋］姜　夔词曲
树荫浏译谱

1=C 4/4

淮 左 名 都，竹 西 佳 处，解

鞍 少 驻 初 程。 过 春 风 十

里， 尽 荞 麦 青 青。 自 胡

马 窥 江 去 后， 废 池 乔 木，犹 厌 言

兵。 渐 黄 昏， 清 角 吹 寒，都

在 空 城。 杜 郎 俊

赏， 算 而 今、 重 到 须 惊。 纵 豆

蔻 词 工，青 楼 梦 好， 难 赋 深

情。 二 十 四 桥 仍

在， 波 心 荡、 冷 月 无

声。 念 桥 边 红

药，年 年 知 为 谁 生？

除了姜白石的十七首词曲外，现存的大部分宋词只留下了文学部分，其音乐部分，有的已融在戏曲当中，有的还保存在民间。从现存词牌名称本身分析，宋词音乐除自度曲外，大约有这样几个来源：一部分直接来自当时的民歌，如"渔歌子""竹枝词""酒泉子"；一部分来自民间说唱，如"蝶恋花"；还有一些标有"引""序""慢""令""歌头"等字样的，则来自唐代歌舞大曲中的某一部分。所谓"引"，如"阳关引"等，是指大曲开始歌唱的部分。所谓"序"，如"莺啼序"等，可能是大曲中"引"后面紧接着的一段慢板部分。所谓"慢"，如"木兰花慢"，很明显是指大曲中的慢板抒情段落。所谓"令"，如"十六字令"，可能是指大曲"曲破"部分所用的节奏较快的曲调。所谓"歌头"，如"水调歌头"，则指大曲中从散板进入慢板后的第一段歌唱。

这类词的写作，被称为"填词"。后人把当时的词人，分为"豪放派"与"婉约派"。豪放派词人如苏东坡、辛弃疾、陈亮、陆游等人，其词风雄健，常常抚时感事，以词言志，激昂慷慨地在词中抒发着他们肝胆照人的爱国热情和对卖国主义者的愤懑，为我们留下了许多深沉激越的佳作。如岳飞的《满江红》、辛弃疾的《破阵子》《水龙吟》等等，至今脍炙人口。尤其是那"怒发冲冠、凭栏处，潇潇雨歇……"的句子，读之令人神思飞越，热血冲腾。

宋时，还有一些被称为"婉约派"或"格律派"的词人，在丰富词曲的表现形式，提高词的文学性与音乐性方面，作出了许多贡献。如柳永、周邦彦等人。这些人大都与姜白石一样，对音乐有着深刻的理解。如柳永，不但精通音乐，而且善于向民间音乐学习，他的词作深受乐工们的欢迎，在民间广为传唱，大有"流行歌曲"作家的势头。宋代叶梦得《避暑录话》云："教坊乐工，每得新腔，必求永为辞，始行于世。"

又说:"尝见一西夏归朝官云:凡有井水饮处,即能歌柳词。"言其传之广也。

周邦彦精通乐律,曾任主管音乐的大晟府的"提举"(主管官员)。他非常注意词的格律,能自度曲,讲究词与曲的配合,开创了以音乐为主的一派词风。南宋人称他"二百年来,以乐府独步。贵人、学士、市侩、妓女,皆知美成(邦彦字美成)词为可爱"[1],是一位创作态度严肃,在艺术上刻意求精的词人。虽然在文学史上他常常被称为"形式主义",但是在音乐史上,他的价值要高得多了。

三、《窦娥冤》与元杂剧

一座神庙似的戏台矗立在广场上,擂鼓筛锣的声音,震撼着戏台的飞檐,也震撼着观众的心。

戏台正中,一个戏装的女角两臂倒缚跪在那里。插在她背后的木牌上,写着一个怵目的"斩"字。两个面目画得狰狞至极的"刽子手"手提鬼头刀,站在台脚。一个头戴乌纱帽,鼻子上涂了一个醒目的白方块的"官儿"坐在桌前,摇晃着他帽子两侧上下颤动的帽翅。

观众们眼里噙着热泪,凝神注视着台上。只见那女角昂起头来,大声道白:

"大人,我窦娥死得委实冤枉,从今以后,着这楚州亢旱三年!"

那个"官儿"尖着嗓子,装腔作势地骂道:"打嘴!哪有这等说话!"

[1]　[宋]陈郁:《藏一话腴》。

只听闷锣一击，女角开唱了：

"你道是天公不可期，人心不可怜，不知皇天也肯从人愿。做甚么三年不见甘霖降？也只为东海曾经孝妇冤。如今轮到你山阴县，这都是官吏每无心正法，使百姓有口难言！"

戏台内，有人模拟着风的声音。霎时间，冷风飒飒，令人毛骨悚然。这时候，锣鼓点更紧密了，乐队也奏出了最强音。台上的窦娥直起身，用满腔的气力把这一折戏中最后的一段歌唱喷吐出来：

"浮云为我阴，悲风为我旋，三桩儿誓愿明提遍。"

乐队奏起一个激昂而又凄怆的过门。窦娥用全力哭叫了一声："婆婆呀，直等待雪飞六月，亢旱三年呵。"便立刻接唱：

"那其间，才把你个屈死的冤魂这窦娥显！"

大锣沉闷地低吼着。观众们仿佛看到了六月飞雪的奇观，感到那冰冷的雪花，在歌声的余响中飞舞，降落在观众肝肠欲裂的心上。

这戏台上演的戏，是元代著名的杂剧《感天动地窦娥冤》。

元杂剧，是我国历史悠久的戏剧艺术的一个高峰。它集中了元以前几代人的智慧，综合了我国丰富的民歌、民间说唱，歌舞音乐、词曲音乐，熔文学、音乐、舞蹈、舞台美术于一炉，是我国具有高度艺术价值、独特民族风格和广泛影响的戏剧艺术的一朵奇葩。

我国的戏剧艺术，渊源甚早。秦汉的"角抵戏"，唐代的"参军戏"及"代面舞""钵头舞""苏中郎""踏摇娘"等，已孕有后世戏剧的萌芽。宋时盛行的"傀儡""影戏"，以物仿人，表演带有情节的故事，更为杂剧的形成奠定了基础。宋、金之时，与南戏并行出现在我国北方的杂剧（在金时称"院本"），在元代得到充分发展，不但出现了五百余

部剧本和数十名知名的作家，而且流传全国，成为当时最主要的艺术形式。

　　一本杂剧平常分为四折（即四场），另外加一个"楔子"（楔子本为木匠塞紧制作物缝隙的木楔，后来戏剧、小说借用此名称，把在正文之外的一小段介绍人物、情节，加强剧情联系的部分称为楔子）。但也有五折以上或加两个楔子的剧目。在一折之中，由一个主要角色歌唱，其他配角只念道白，

元代演戏图（山西广胜寺水神祀殿）

做动作，即所谓"宾白""科泛"。在音乐上，每折的歌唱只用一个宫调，一韵到底。比如我们刚才提到的窦娥的那一折唱，就是在"正宫"调中，由"端正好""滚绣球""倘秀才""叨叨令""快活三""鲍老儿""耍孩儿""二煞""一煞""煞尾"组成的。这种由若干曲牌在一个宫调中联缀而成的组曲，称为"套数"。

杂剧的音乐，直接继承了宋代唱"赚"和"诸宫调"的艺术成果和用一整套曲牌刻画人物形象的手法，也吸收了一些民间歌曲和少数民族的音乐。唐代歌舞大曲中的一些音乐，亦被杂剧吸收了不少，尤其是宋时刚刚形成的杂剧，更受到很深的唐代歌舞大曲的影响。比如唐代有《六幺》《梁州》《薄媚》等大曲，宋代则有《莺莺六幺》《四僧梁州》《错娶薄媚》等杂剧。其中如《莺莺六幺》就是借鉴唐代歌舞《六幺》的音乐，来表演张生与莺莺恋爱的戏剧。为杂剧伴奏的乐器，有三弦、琵琶、笙、笛、锣、鼓、板等。

宋元时期的杂剧，已经具备我国戏剧的特点，即把社会上典型人物的特征概括成戏剧中的"行当"。剧本大多由专业艺人和与杂剧演员有着密切联系的文人所创作。在杂剧作家中，没有一个像散曲作家那样爬上统治阶层的人，他们大都生活在社会的下层，与最广大的人民群众息息相通。所以，很多杂剧作品深刻揭示了当时的社会面貌和人民生活，表达了广大人民群众共同的愿望和苦难，带有强烈的人民性。元杂剧在创作手法上发扬了我国传统文艺的现实主义创作原则，成功地塑造了一系列感人的艺术形象。

在现存的一百多部杂剧中，主要有以下几大类：

（1）表现了社会生活的广阔图景，从各个侧面展现了民众的苦难、痛苦、反抗，表达了他们的期望与理想的，如《窦娥冤》《救风尘》等。

（2）以公案剧的形式，描写黑暗统治下的人民苦难，揭露统治阶级残暴、无耻，并把希望寄托在"清官"身上的，如《陈州粜米》《魔合罗》等。

（3）以民间传说和神话为题材，用浪漫主义的手法曲折地表达百姓对幸福的向往和对真、善、美的赞扬，对伪、恶、丑的抨击的，如《张羽煮海》等。

（4）以历史故事为题材，并且有一定历史意义的，如《秋胡戏妻》《李逵负荆》等。

在如此广阔的题材中，最具有进步意义的，便是那些揭露了社会的黑暗、讥讽了当时腐朽的政治、能唤起民众觉悟和反抗的作品。所以，不同社会阶层对这些优秀的杂剧，表现出截然相反的两种态度。

统治者竭力要扼杀这些动摇其统治的杂剧，甚至采用了残酷镇压、迫害杂剧艺人的手段。《元史·刑法志》明文规定："诸民间子弟，不务生业，辄于城市坊镇演唱词话、教习杂戏、聚众淫谑，并禁治之。""诸乱制词曲为讥议者，流。"但是，广大民众却非常爱护这些为民伸张正义的艺人们。就连那些被生活所迫、铤而走险的"绿林好汉"，也对这些艺人们另眼相看。《水浒传》第二十八回"母夜叉孟州道卖药酒，武都头十字坡遇张青"中，菜园子张青和武松说过这样一段话，"小人多曾分付浑家道：'三等人不可坏他……第二等是江湖上行院妓女之人，他们是冲州撞府，逢场作戏，陪了多少小心，得来的钱物；若还结果了他，那厮们你我相传，去戏台上说得我等江湖上好汉不英雄'"，这也从一个侧面反映了生活在社会底层的民众对戏剧艺人的看法。不但有着深刻意义的元杂剧得到时人和后人们的喜爱，一些杰出的杂剧作者，同样受到人们的爱戴。曾被列为"世界文化名人"被纪念的关汉卿，即是杂剧作家的优秀代表。

关汉卿，号已斋叟，大都（今北京）人。他出身为"太医院户"。但他的成就，却不在医学上。他一生写了六十多部杂剧，现在能见到的，有《窦娥冤》《蝴蝶梦》《救风尘》《望江亭》《单刀会》《鲁斋郎》等十八部。

关汉卿的生卒年月已不可考，仅知他大约生于元太宗时代（1229—1241），到大德年间（1297—1307）还活着，是一位享高龄、负盛名的剧作家。关汉卿擅歌舞、精音乐，多才多艺，有杰出的创作才能，被人称为"生而倜傥，博学能文，滑稽多智，蕴藉风流，为一时之冠"[①]。他不但创作了大量杂剧剧本，而且还经常登台参加演出，终生和杂剧艺人保持着亲密的友谊。

由于关汉卿始终生活在广大百姓中间，所以，他的作品不但刻画出元代政治腐败、官吏昏庸、流氓横行、百姓生活在水深火热之中的社会图景，而且寄托了他对被压迫人民的深厚同情。在他的笔下，劳动人民，尤其是劳动妇女，被赋予了正义、机智、勇敢，富于反抗精神的光辉品质和性格。他所塑造的窦娥形象，更是几百年来百姓心中闪光的存在。窦娥怀着对整个封建社会的切齿痛恨而怒骂"地也，你不分好歹何为地？！天也，你错勘贤愚枉做天"的唱段，一直得到被昏天黑地压迫欲死的穷苦人民的共鸣。

《窦娥冤》不但被中国人民所喜爱，这个揭露了中国封建社会的黑暗，描绘了中国妇女所遭受的痛苦生活的剧本，还得到世界人民的喜爱和重视。巴靳译《窦娥冤》法译本于1838年在法国出版，宫原平民译《窦娥冤》日译本于大正年间（1912—1926）在日本出版，都是生动的例证。

与关汉卿同时代的王实甫，是另一位重要的杂剧作家。

① ［元］熊梦祥：《析津志》。

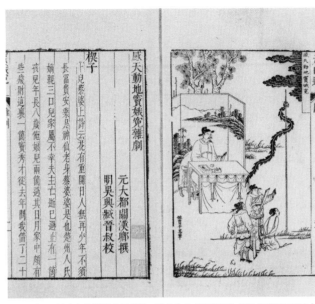

臧懋循编陶宗仪等撰《元曲选·论曲》之《窦娥冤》书影（明万历刻本）

王实甫著有杂剧十余部，其中最著名的是《崔莺莺待月西厢记》。

《西厢记》描写穷书生张生和相国小姐崔莺莺挣脱封建礼教的束缚与压迫，追求恋爱自由与幸福生活的故事，表现了在封建门阀制度和封建礼教观念压迫下的青年男女可贵的反抗意识，是一部具有强烈反封建思想的杂剧。

尤其值得重视的是王实甫在剧中全力塑造了普通妇女红娘的形象，使这个正直机智、泼辣爽快、见义勇为、智勇双全的丫环，在舞台上栩栩如生，光彩照人。她不但成全了张生与崔莺莺的婚姻，而且还敢于当面斥责那个不守信用、代表封建礼教忠实卫护者的老夫人。《西厢记》中的"拷红"一场之所以特别得到百姓的喜爱，绝不是偶然的。

《西厢记》在艺术上突破了元杂剧一本四折的框框，为

《古本董解元西厢记》书影（明刻本）

了情节的需要，扩大为五本二十一折，形成一部庞大的多本杂剧。在音乐上，《西厢记》也打破了元杂剧一折中只有一人主唱的传统，在一折中出现生、旦接唱和齐唱、对唱的方式，为丰富杂剧艺术作出了新的探索和贡献。

四、《海青拿天鹅》和《潇湘水云》

祖国东北部的天空，格外深邃高远。一小群矫勇的蒙古族猎手站在马镫上，巡视着天空中往来的飞鸟。

一只猎手们驯养的勇猛的"海东青"，在高空盘旋。它时而倾斜身体，把展开的双翼平铺在碧空中，靠着上升的气流潇洒地兜一个圈子；时而奋翅击空，像箭一样地直射云端。

但是，不要以为它在悠闲地嬉戏，它那双锐利的眼睛和地上猎人们的眼睛一样，一刻也没有疏忽搜索目标的职责。

忽然，海东青猛地鼓了一下张开的翅膀，以携雷挟电般的气势向天边扑去。啊！一个被霞光染得通红的白点在高空浮动，那就是猎手们搜寻已久的珍禽天鹅了。

猎手们高叫着，既为天上的"海东青"助威，又为即将到手的猎物兴奋，策马向海东青飞去的方向疾驰。

方才还无比平静的天空中，展开了一场激烈的空战。勇猛的海东青用它的翅、喙和爪向天鹅扑击。天鹅反抗着、躲闪着、逃避着，雪白的羽毛从天空中像花瓣一样落下来，洒在翠绿的草地上。

战斗越来越激烈，满天空都充满了天鹅的叫声。渐渐地，天鹅那双方才还被直射的阳光照得透明的翅膀疲软了，胜利了的海东青双爪擒着猎品降落在猎手们的马前。但是，天鹅宏大的叫声，似乎还在空中久久回荡……

这一切，不是素描，不是小说，更不是电影，而是元代出现在北方的一首琵琶独奏曲《海青拿天鹅》用音乐描述的场面。

天鹅，也叫黄鹄，是一种珍贵的禽鸟。据说，它的肉是一种上好的佳肴，在它的体内，还能找到一种珍奇的珠子。元朝的统治者每年都要派很多人为他们捕猎这种贡品。"海东青"就是蒙古族猎手们为捕猎天鹅而驯育的一种猛禽。

琵琶曲《海青拿天鹅》🎧，是现在能找到的我国最早的一首琵琶曲。这首琵琶曲以明确的主题、完整的结构、丰富的演奏技巧，生动地刻画了"海东青"与天鹅搏战的情景，充分体现了我国元代器乐创作和演奏的水平。这首乐曲由于其内容的鲜明生动和艺术上的独到，一直得到人们的喜爱。元、明、清三代，此曲流传甚广，并被移植成管乐合奏曲和

《弦索十三套琵琶谱》（清道光五年 秀亭抄本）

民间鼓吹乐曲，被简称为《海青》《鹅儿》等。清初出版的
弦乐合奏总谱《弦索十三套》中，载有此曲的全套合奏谱，
名为《海青》。 1819年出版的华秋萍《琵琶谱》和1895年
出版的李芳园《南北派十三套大曲琵琶新谱》都收录了这首
乐曲，改名为《海青拿鹤》，并标上了十八段标题，试图从
文学的角度为乐曲的音乐形象加以说明。但是，文人们站在
自己的立场上按自己的好恶对民间乐曲所作的"润饰"，常
常使乐曲失去了原有的朴质，而被注进了文人士大夫的东西。
五个字的标题《海青拿天鹅》被改成《海青拿鹤》，"雅"
则"雅"矣，但一字之增减，一字之妄改，却把原来的生活
与民间气息全然抛弃而另代以文人士大夫所欣赏的趣味了。

更有甚者，"清代的统治者"把这首民间乐曲掠夺过来，
在每年的"元旦大会"上演奏，并将标题改为《海清》，解
释成 "海宴河清"之意，利用这首内容与其索求风马牛不
相及的乐曲为所谓的"太平盛世"歌功颂德。这种完全不顾
乐曲本身的内容，而为了政治需要强加标题的做法，改变了

原曲所表现的生活实际，以这样一首激烈的乐曲表达"海晏河清"，实在是文不对题。

《海青拿天鹅》属于琵琶曲中的"武曲"。它生动地模拟了猎手们纵马前进，"海东青"翱翔天宇，猎手们吹打着鼓乐得胜而归的形象。其中最为激动人心的是描写"空战"的部分。乐曲用右手的轮指和左手的颤指相结合，奏出这样一个主题：

4　⁵4̲　1　|　4　　　1̲·　1　|　4　⁵4̲　1　|　4　　　1̲·　1　|

然后，利用模进的手法逐层铺垫，把情绪推向高潮；至此，充分利用并弦（左手把二根至四根弦并在一起，右手弹弦，发出一种无固定音高的噪音）的技巧，造成一种激烈浑沦、山呼海啸的效果。这种琵琶所特有的"艺术化"的噪音演奏，给人印象极深。明代善弹此曲的琵琶演奏家张雄在弹奏此曲时，曾获得"虽五楹大厅，满座皆鹅声"的赞誉。

《海青拿天鹅》，是元代北方民族音乐文化的财富，是丰富多彩的中华民族艺苑中一朵朴质的花。乐曲中所描写的中国少数民族兄弟的狩猎生活，已成为一幅用音乐绘成的社会生活画卷，珍藏在中华民族共同的艺术宝库中。

在祖国的南方，也出现了一些杰出的器乐作品，南宋琴人郭楚望创作的琴曲《潇湘水云》🎧，就是突出的例子。

郭楚望（约1190—1260），名沔，浙江永嘉（今温州）人，是浙派古琴的创始人。理宗时，曾被毛逊（敏仲）、杨缵（嗣翁）、徐宇（天民）等人奉为宗师。他作为光禄大夫张岩的门客，帮助张岩把韩侂胄家传古谱及多方购集的古谱辑为十五卷，对整理传统琴曲和古琴的演奏、教学等工作，作出了杰出的贡献。

《潇湘水云》是郭楚望的代表作。当时正值南宋末年。南宋统治者不但偏安一隅，不思收复故土，反而歌舞西湖，无尽无休，致使金兵长驱直入。为了议和投降，南宋统治阶级中的投降派杀害了坚持北征的韩侂胄，向金军摇尾乞怜。当时，郭楚望所依附的张岩因是韩党，亦被罢官。国事飘零，身无所依，郭楚望终日郁郁。后来，元军入浙，郭楚望迁居湖南潇湘二水合流处的衡山脚下，经常冒"满头风雨"而"一蓑江表"，驾扁舟一叶，泛流水上。面对国破家亡、乡土沦丧的现实，他"每欲望九嶷，为潇湘之云所蔽，以寓倦倦之意也"①，遂作此曲，借咏水光云影，以抒忧国之情。

《潇湘水云》分为十段，明代的琴谱中列有十个小标题：（1）洞庭烟雨（2）江汉舒晴（3）天光云影（4）水接天隅（5）浪卷云飞（6）风起水涌（7）水天一碧（8）寒江月冷（9）万里澄波（10）影涵万象

乐曲充分运用了古琴泛音滚拂、按指荡吟等手法，生动地描绘了祖国河山的壮丽。乐曲的开始，便运用清越的泛音，奏出了洞庭的凄凄烟雨，森森洪波：

乐曲的结尾，表现大自然动中之静，无中之有，具有寥远幽

① ［明］朱权：《神奇秘谱》中《潇湘水云》解题。

邈的意境：

全曲建立在商调式上，乐曲寓情于景，借景抒情，在苍茫瑰丽的潇湘水云之中，寄托了作者对祖国大好河山无比眷恋的炽热衷肠。

第八章

巨流婉转

明与清，在整个中国封建社会的长河中，已是末路了。但这一段历史途程的本身，却依然有它自己的"青春期"，有它自己勃兴与衰老的过程。明初的朱元璋、清初的康熙，都曾施展宏图大略，实行鼓励民生、发展经济的政策，农业、手工业得到相当大的发展，使我国成为当时世界上居于先进行列的强国。明中叶之后，农业自然经济开始解体，商品经济进一步发展，资本主义生产关系的因素在沿海一带首先萌芽滋生。几千年来一脉相承的中国正统封建文化，面临着来自下面与外面的挑战。

从整个中国音乐的发展历史来看，假如我们把秦以前的时代称为"雅乐时代"，把秦汉三国两晋看成"清乐时代"，南北朝至唐宋算是"燕乐时代"的话，那么，明清之时则可以称之为"俗乐时代"了。至此，中国现代民族民间音乐的五大门类——民歌、民族器乐、说唱音乐、歌舞音乐、戏曲音乐，便都已详具规模了。

一、真诗只在民间

破败凋敝的江南小镇。

蒙蒙冷雨中，传来了竹杖敲打石板路的声音："笃、笃、笃笃……"声音单调、凄凉，像是蕴含着巨大的、说不出来的悲痛。随着这由远而近的节奏，二胡暗哑的过门流了过去，一丝微微颤抖的女童声飘来了：

1=C $\frac{4}{4}$

1 1 2 3. 2 3	5. 6 5. 3 2 —
正月 里 来 是 新	春，

2 5 3 2 3	2 1 6 1 5 —
家家 户 户 点 红	灯。

人家丈夫团圆聚，

5. 6 1 2 3. 5 2 1 5 6 —

孟姜女的丈夫造长城。

6 2 1 6 5. 6 1 2. 1 6 1 5 —

像歌声一样细弱的雨丝飘洒着，像雨声一样凄清的歌声徜徉着，在这旧中国的江南小镇，在这长长的暗夜里。此情、此景、此声，你只要见到一次，听过一次，它就将永驻在你的记忆里。因为，这歌声，是多少善良的心灵，在漫长的岁月里，用自己全部的苦痛锻造的。无怪乎明清时的有识之士，曾发出这样的感慨："真诗只在民间。"

明、清两代，民歌小曲甚盛，并有许多流传至今。从歌词讲，因明清印刷业的进步，使大量民歌歌词得以刊行。仅郑振铎先生一人，在抗战前即搜集到"各地单刊歌曲 12000

余种，也仅仅只见一斑。诚然是浩如烟海，终身难望窥其涯岸"。从曲调讲，杨荫浏先生曾列出明清小曲存目二百零八曲；至于今天仍活在人民口中的，实在是不可胜数。

明清民歌小曲的繁荣，是和当时社会经济的发展分不开的。自明中叶开始，资本主义经济的萌芽陆续出现。随着新的生产关系的发展，市民阶层的不断扩大，涌现了大量反映追求个性解放、恋爱自由、强烈反抗封建势力的民主思想的小曲。当时，有些文人收集、出版了专门的民歌集，其中著名的如明代冯梦龙所辑刻的苏州《山歌》和清代李调元所辑解的《粤风》。冯梦龙曾颇有见地地指出："世但有假诗文，无假山歌。则以山歌不与诗文争名，不屑假。"[1] 他还声称自己辑录山歌的目的，是"借男女之真情，发名教之伪药"。他所收录的山歌，大部分是描写爱情的。

在有些民歌中，无名的民间艺术家们发挥了文人士大夫们望尘莫及的想象力和创作天才。其表现手法的独到新颖、朴实无华，远远超出了一般文人墨客的水平。比如这样一首苏州山歌：

> 约郎约到月上时，
> 到了月上子山头弗见渠？
> 唉弗知奴处山低月上得早，
> 唉弗知郎处山高月上得迟？

这是一个衷情的少女用方言俚语唱的歌子。久等所引起的渴望与焦虑，竟使歌者归咎于因地理位置的不同而引起的微妙时差；但是，她却唯独不曾怀疑"郎"如期赴约的诺言。这是多么纯真的感情和巧妙的艺术手法啊！

[1]　[明]冯梦龙：《山歌》辑序。

更为可贵的是，在明清大量的民歌中，有一些是歌颂英雄的题材。如明末李自成的义军，就曾教儿童用唱歌的形式宣传李自成"均田免税"的政治主张。当时，一曲短短的童谣民歌，曾发挥了攻城夺寨、克敌制胜的无比威力：

1=C $\frac{2}{4}$

1	**3**	**2·**	**3**	**1**	**3**	**2**		**1**	**3**	**2**	**1**	
想	闯	王，		盼	闯	王，		闯	王	来	了	

1	**3**	**2**	**3**	**2**		**1**	**3**	**2**	**1**	**6·**		**6**	**—**	
三	年	不	纳	粮，		三	年	不	纳	粮。				

《明史》中也说，"……词曰：'迎闯王，不纳粮'，使儿童歌以相煽，从自成者日众。"不得不承认民歌在农民起义过程中发挥的巨大作用。

这些直抒胸臆、徒口而唱的民歌，经过艺术加工，披之管弦，便成了专供欣赏的小曲。明人曾说："嘉、隆间乃兴《闹五更》《寄生草》《罗江怨》《哭皇天》《干荷叶》《粉红莲》《桐城歌》《银纽丝》之属。自两淮以至江南，渐与词曲相远……后又有《打枣杆》《挂枝儿》两曲，其腔调约略相似，则不问南北，不问男女良贱，人人习之，亦人人喜听之。以至刊布成帙，举世传诵，沁人心腑。"[1]像我们在前文引用的小曲《孟姜女》，就是在明清时出现，并且不仅在当时曾"举世传诵，沁人心腑"，而且一直流传到今天的优秀民歌。

除了这些来自民间的民歌、小曲以外，许多文人创作的"散曲"，也在当时的音乐生活中占有相当的地位。现存的

[1]　［明］沈德符：《万历野获编》。

明清散曲，不管是单支的"小令"，还是几支散曲组成的"套数"，都有一些带有民主性、进步性的作品。如明李开先辑《一笑散》中，有这样一首《醉太平》，歌曰："夺泥燕口，削铁针头，刮金佛面细搜求，无中觅有。鹌鹑嗉里寻豌豆，鹭鸶腿上劈精肉，蚊子腹内刳脂油"，以非常生动、凝练的笔法，活画出剥削者的贪吝嘴脸，堪称讽刺歌曲中传世的杰作：

醉太平，夺泥燕口

1=F 2/4

李开先 词
《九宫大成谱》选曲

6	i i̲ ꞷ2̲	5̲ 3̲	5 6	3	6· i̲
夺	泥		燕 口，		削 铁

5̲ 4̲	3	3 —	1	1	1	2
针		头，	刮	金	佛	面

6	1̲ 7̲	6·	0̲ 2̲	6̲ i̲	i̲ 6̲	5̲ 3̲
细	搜	求，	无	中		觅

6 —	6 5	3 2	3	3̲ 5̲
有。	鹌 鹑	嗉 里	寻	豌

6 —	2̲ 1̲	2	6·	2	1	1̲ 2̲
豆，	鹭 鸶	腿	上	劈		精

3 —	2	1	1	2	2̲ 6̲	1̲ 7̲
肉，	蚊	子	腹	内	刳	脂

6·	i̲	6	i	0̲ 2̲	i̲ 7̲	⌢6 —
油，	亏	老	先	生	下	手。

在少数民族的民歌创作中，有一位值得特别提出的藏族

作家罗桑仁增·仓央嘉措（1683—1706）。他是第六世达赖喇嘛，可是他始终向往着普通人的生活，有着追求爱情与幸福，反封建、反宗教的思想倾向。虽然他才二十余岁便"暴死"，做了西藏上层统治集团权力之争的牺牲品，但他留下的《仓央嘉措情歌集》，却记录了他——一个命运奇特的藏族青年的心声：

> 爱情如果真诚，
> 便一生受用不尽。
> 到死时佛铃叮当，
> 只不过是自欺欺人。

今天，他的诗歌已被译成多种语言，并仍在西藏民众中广为传唱。

二、黑妞与白妞的传说

你到过"泉城"济南吗？你到过波光潋滟的大明湖吗？你知道百十年前这湖畔的"明湖居"吗？那时候，这里"本是个大戏园子，戏台前有一百多张桌子"①，每天里面都坐得满满的，有"挑担子"的小贩，有"抚院""学院"里的官员，还有许多"做生意的人"。他们一大早便来到这里，不仅因为这里的茶香水清，也不仅因为从这里可以凭窗眺望千佛山的身影，还因为这里有两个唱梨花大鼓的名角——黑妞和白妞。

白妞名叫王小玉，刘鹗在《老残游记》中写道："王

————————

① ［清］刘鹗：《老残游记》。

小玉……唱了几句书儿。声音初不甚大，只觉入耳有说不出的妙境……唱了十数句之后，渐渐地越唱越高。忽然拔了一个尖儿，像一线钢丝抛入天际。哪知她于极高的地方，尚能回环曲折；几转之后，又高一层……恍如由傲来峰西面攀登泰山的景象……

"那王小玉唱到极高的三、四叠后，陡然一落，又极力骋其千回百折的精神，如一条飞蛇在黄山三十六峰半中腰里盘旋穿插，顷刻之间，周匝数遍。从此以后，愈唱愈低，愈低愈细……

"约有两三分钟之久，仿佛有一点声音从地底下发出……这一声飞起，即有无限声音俱来并发……耳朵忙不过来，不晓得听哪一声为是。正在缭乱之际，忽听霍然一声，人弦俱寂。这时台下叫好之声，轰然雷动。"

王小玉所唱的梨花大鼓，是我国种类繁多的说唱音乐的一种。唐代寺院盛行的"变文"与"俗讲"，已开创了"说"与"唱"相结合的形式。明清之时，说唱音乐得到了很大发展。原来流行于农村的说唱艺术不断进入城市，并在艺人们的努力下得到提高，逐渐形成了曲种繁多、百花竞放的局面。目前我国仍在流传的曲种，总有二三百个之多，其中很大一部分是在明清时发展成熟起来的。我国历史悠久的说唱艺术，也是在此时分成了以鼓词为代表的北方诸曲种和以弹词为代表的南方诸曲种。

鼓词的渊源很久远，宋时的"鼓子词"、元代的"词话"，可能即是其前身。词话在明代时即以北方为盛。姜南《蓉塘诗话》中说它"北方最多，京师特盛。南京、杭州亦有之"。

现存最早的鼓词传本，有明万历、天启年间（1573—1627）的《大唐秦王词话》，描写唐太宗李世民南征北战，东讨西伐，建立唐帝国的故事。明末清初的爱国诗人贾凫西，

曾创作《木皮散人鼓词》，以说唱的形式，进行爱国主义的历史教育。

后来的鼓词，一般称为大鼓。大鼓分为"大书"和"小段"。演唱长篇故事的称"大书"，摘唱其中一段精彩部分的叫"小段"。大鼓早期常以历史题材的"大书"为主。清中叶后，大鼓进入城市，为适应城市茶馆酒肆等处人员流量大、不固定的特点，逐渐以"小段"为主，从"大书"到"小段"的演变过程，实际上也是大鼓中的音乐成分逐渐增多，文学成分逐渐减少的过程。

大鼓根据流传地域的不同而各具特色，形成"梨花大鼓""西河大鼓""京韵大鼓""梅花大鼓"等不同曲种。"梨花大鼓"原称"犁铧大鼓"，起于山东北部农村，由当地农民的民歌发展而成，因演唱者手持破犁铧片击节伴奏而得名，传入城市后才改叫"梨花大鼓"。它最早由男演员演唱，同治、光绪年间（1862—1908）的郝老凤即是其中最著名的一位。他的演唱，质朴淳厚，因主要流行于鲁北而称为"北口"。以后，"梨花大鼓"进入济南，并开始出现女演员。王小玉姐妹（白妞、黑妞）在原唱腔的基础上吸收了其他姐妹艺术的因素，发展创造了一种柔媚曲折的"南口"唱腔，比有着浓郁乡土气息的"老北口"更适合市民阶层的口味。刘鹗在记述王小玉的才能时说她："所有什么西皮、二黄、梆子腔等唱，一听就会……她又把那南方的什么昆腔、小曲，种种的腔调，都拿来装在这大鼓书的调儿里面。"说明大鼓进入城市之后，在优秀艺人的努力下，得到了极大的丰富和提高。

除梨花大鼓外，由"河间木板大鼓"演变而成的"西河大鼓"，由"怯大鼓"（即西河大鼓早期在农村流传的形式）和"子弟书"（北京八旗子弟所兴）合流而成的"京韵

"大鼓"等，都一直在北方流传，并出现了许多著名的艺人。

应当指出，西河大鼓与京韵大鼓的正式形成，大约都在鸦片战争之后。但它们生命的孕育，却要早一些。京韵大鼓《丑末寅初》是一个传统段子，从词的内容看，当是清时的作品。曲词以细腻的笔触，现实主义的手法，刻画了社会中各种人物在"丑末寅初"——清晨四时左右的典型动态。音乐与歌词的配合，可谓丝丝入扣，相得益彰。旋律的节奏丰富，音调深沉，在朴质中有委婉，在徐缓中求跌宕。有得此中三昧者，听此唱段当引为一快也：

丑末寅初

1=♭B 4/4

丑末　　　寅初　　　　　　　日
转　扶　桑，　　　　　　猛抬
头，　遥望见　天上的星，　星共
斗，　斗共辰，只那渺　渺　茫茫，忱忱
惚惚，密密　匝匝，　直冲的霄　汉，
减　去了　　辉

$\frac{4}{4}$ 5.·6̇5 - (3.2̇ | 1121 55) 05 | i̇ 0 i̇ i̇ (3 2 1) |
　　煌,　　　　　　　　一轮　明月

5 i̇ 3212 | 5̣ 0 (532) 3.·5 | 2323 5.·2 33 |
朝　西　坠。　　听不见那在那花 鼓谯楼

3̇ 0 52555 2 | 4 0 52555 2 | 560 52555 2 |
上,　梆儿听不见敲,　铃儿听不见晃,　锣儿听不见

4 0 52555 2 | 3412 3 53 | 5 3 2 (3212 |
筛,　钟儿听不见撞,　就有值　更的人儿他

3 ii̇)i̇ 5 | i̇ i̇ 3 (1) | i̇3 i̇3 3 35 |
沉睡　如雷,　梦入　了

2 3 1 (1565 3̣6̣) | 5.·6̇5 - ‖
黄　梁……

南方曲艺,以弹词为魁、弹词的渊源亦很久远,与宋代的"陶真"、明初的"词话"恐怕都有继承关系。在明嘉靖二十六年(1547年)成书的田汝成《西湖游览志余》中已明确提到"弹词"的名称和当时演出的盛况。

弹词的听众,主要是城镇劳动者和广大妇女。弹词有"苏州弹词""扬州弹词""四明南词"等,其中以"苏州弹词"影响最大。"苏州弹词"在长期的发展过程中,逐渐形成了陈调、俞调和马调三大流派。

陈调系嘉庆、道光年间(1796—1850)陈遇乾所创。他在唱腔中吸收了某些昆曲、滩簧的因素。其特点是苍凉悲壮,

适合老生、老旦和净角的刻画。俞调系嘉庆、道光年间俞秀山所创。马调系同治年间马如飞所创。这两派的特点，用清朝黄协埙的话来说，是"俞调宛转悠扬，如小儿女绿窗私语，喁喁可听。马调则率直无余韵"[①]。

很多弹词作品反映了当时民主思想日盛的市民阶层追求个性解放的愿望和要求。如弹词的传统曲目《白蛇传》，即塑造了追求婚姻自由、反抗封建恶势力的妇女的典型。而描写水浒英雄林冲雪夜奔梁山的唱段《林冲》，则更加鲜明地刻画了林冲与其爱妻话别时那既有"执手相看泪眼"的"儿女情长"，又有"冲风踏雪"的英雄豪气的动人场面。这段唱腔，很好地保留了"俞调"和"陈调"的不同特点。林妻的缠绵婉丽，林冲的率直刚烈，请读者自己体会：

俞调

(6 6 5 | 4 3 5. 6 | 1 2 1 1 | 2 5 1 1) | 1. 5 |
　　　　　　　　　　　　　　　　　　　　　恨　　煞

3. 2 2 1 | (0 5 4 3 2 3 | 6 3 1 3 1 3) 5 5 3 1 | 3 2 1 |
高　伖　　　　　　　　　　　太　　狠

1. (5 | 3/4 4 3 2 3 6 5 3 5 1 3) | 5. 2 3 － |
心，　　　　　　　　　定　计

2/4 (0 5 4 3 2 3) | 3 2 3. 5 | 2 1 1 7 1 | 2 2 1 6 6 | 5, (5) |
　　　　　　　卖　刀　（来）害　夫

1. (5 | 1 1 2 3 1 2 | 3 2 3 5 | 5 5 | 1. 7 6 1 |
君，

① ［清］黄协埙：《淞南梦影录》。

$\dot{2}$ $\overset{\frown}{1\dot{3}}$ | $5\dot{5}$ $\overset{\frown}{31}$ | $\dot{2}5$ $\overset{\frown}{1\dot{3}}$) | $\overset{\frown}{5\cdot\underline{3}}$ $3\cdot\underline{2}$ | 3 $\overset{\frown}{\dot{1}}$, |

今　日　里　是　良

$\overset{\frown}{3\cdot\underline{5}}$ 32 | 16 $\overset{\frown}{^{6}\underline{1}}$ | $\dot{1}$ $^{3}53$ | $2\cdot$ ($\dot{3}$ | $\dot{2}$ $1\dot{3}$ |

人

$\dot{2}3$ $5\cdot\underline{\dot{6}}$ | $4\dot{3}$ $2\dot{3}$) | $5\dot{5}$ $\dot{2}$ | $\dot{3}\cdot$ $\underline{5}$ 32 |

发　配

$\frac{3}{4}$ $765\cdot\underline{6}$ $\overset{\frown}{12}$ | $\frac{2}{4}\dot{1}6$ 01 | 65 35 | $^{5}\underline{1}$ ($\dot{1}$ |

沧　　州
1/2

$\dot{1}\cdot\underline{2}$ 35) | $\overset{\frown}{6\cdot\underline{3}}$ 61 | $\dot{2}\cdot$ $\underline{5}$ 32 | 171 | $^{\dot{1}}6$, 35 |

道。

$\frac{3}{4}$ $^{\dot{2}}765643$ | $\frac{2}{4}2\cdot$ ($\dot{3}$ | $\dot{2}\cdot$ $\underline{\dot{3}}$ $1\dot{3}$ | $\dot{2}\cdot$ $\underline{3}$ $5\cdot\underline{\dot{6}}$ |

$4\dot{3}$ $2\dot{3}$) | $^{5}\underline{3}\cdot$ $\underline{5}2\dot{1}$ | $6\cdot$ $\underline{2}7\dot{2}$ | $\dot{2}5$ 35 | $^{5}\underline{1}$ ($\dot{1}5$ |

啊！

$\frac{3}{4}32$ 3535 $1\dot{3}$) | $\frac{2}{4}^{\dot{3}}5$ —， | $\dot{2}\cdot$ $\underline{\dot{3}}$ 45 | $\dot{3}2$ 76 |

棒　　　打

50 $6\dot{1}\dot{2}$ | 65 43 | 53 56 | 1 $7\dot{6}$ | (01 $\dot{3}2$ |

鸳　　　鸯

$\dot{6}5$ 35 $1\dot{3}$) | $\dot{1}\cdot$ 6 5, | $1\cdot$ 2 36 | $\frac{3}{4}5632$ —， |

两　　离

2 $2\dot{6}$(05 | $\frac{2}{4}\dot{2}3$ $5\dot{4}$ | $3\dot{5}32\dot{5}$ | $\dot{3}2\dot{3}65\dot{3}5$ |

分。

$\dot{1}$ $\dot{1}\dot{1}$ | $\dot{2}$ $1\dot{3}$) | ……

1=C 2/4

陈调

(65 | 32 23 5 | 15 11 | 2 11 5 2 | 3 51 |

32 31 3) | 2. 3 | 3 1 — 1 | — 2 — |
　　　　　　　 大 雪 纷（哪） 飞

1. 6 | 2 — (1 2 | 12 76) | 5. (6
满 山 　　 峰。

5 5 5 5 | 32 35 | 6 1 5 7 6) | 1 — | 3. (2
　　　　　　 冲 风

3 5. 2 | 35. 2 | 35 23 1) | 6 6 0 | 1 —
　　　　　 踏 雪

(1. 2 35 | 23 23 1 | 65 76) | 3 0 2 | 2. 3 |
　　　　　　　　　　　　　　　 一 英

2. (3 | 2. 3 | 2 11 3 | 23 55 | 35 1 |
雄，

35 6 1 5 54 3 | 15 35 1 | 32 1 3) | ……

　　我国少数民族的说唱艺术，也在这一时期发展起来，如流行于云南大理的白族"大本曲"、流行于云南傣族的"赞哈"，以及流行于蒙古族的"好来宝"等都各具特色，千姿百态，深深地赢得我国各族人民的喜爱。

三、从一个"闹"字说起

　　宋祁《玉楼春》词云："红杏枝头春意闹"，一个"闹"字，生动地渲染了春天如火如荼的气氛。陕北民歌《绣金匾》

的第一句就是"正月里来闹元宵"。看来，我国百姓欢度春节时，总是这样热闹、炽烈、红火的。如果在元宵节这一天，你能走遍大河上下、大江南北的话，你就会得出这样的结论：最震撼人心的、最能渲染节日气氛的，不是冲天而起的爆竹，也不是精致美丽的彩灯，而是那高亢的唢呐和动人心魄的锣鼓。朱淑真的"火树银花触目红，揭天鼓吹闹春风"，确是传神写实之笔。

元宵节表演歌舞，在我国由来已久。南宋项朝菜就曾在他的《秧歌诗序》中说："南宋灯宵舞队之《村田乐》也，所扮有耍和尚、花公子、打花鼓、拉花姊、田公、渔妇、装态货郎，杂沓灯街，以博观者之笑。"明清以后流传北方的秧歌主要有东北秧歌、河北秧歌、陕北秧歌、山东秧歌等。流传各地的秧歌各自与当地的民歌、民间吹打有着密切的联系。但它们也都有着一个共同的特点，即音乐朴实粗犷，有着浓郁的生活气息。伴奏乐器常以管乐及打击乐这类"响器"为主，舞蹈动作大而简朴，适合在群众集会的场合表演。

除秧歌外，汉族歌舞中流传较广的还有"花鼓"和"花灯"。明时，花鼓即在长江中下游一带流行。花鼓也叫"三棒鼓"，明田艺衡曾有记载说："吴越间妇女用三棒上下击鼓，谓之三棒鼓，江北凤阳男子尤善，即三杖鼓也。"花鼓的风格似乎和秧歌的热烈欢快正相反，常常与百姓的苦难生活联系在一起。"说凤阳，道凤阳，凤阳本是个好地方。自从出了朱皇帝，十年倒有九年荒"的歌声，不知传了多少代，唱了多少载！在逃荒路上的三棒鼓声里，浸透了多少百姓的血泪！

所谓"花灯"，原来专指在元宵节（灯节）表演的歌舞，后来逐渐形成一种颇具特色的歌舞形式，并不再限于灯节集会的场合了。花灯在西南流传最广，其中云南花灯中，尚存

有许多曲名与明清小曲相同的乐曲,如《打枣杆》《挂枝儿》《银纽丝》等等,可见其渊源的久远。北方的一些歌舞形式,如跑旱船、舞龙灯、跑驴之类,也应算"花灯"的一种。花灯的音乐或质朴开朗,或清新委婉,总和当地的民俗民风有关。

我国的许多少数民族,都以能歌善舞著称。被称为"维吾尔音乐之母"的维吾尔大型古典歌舞套曲"十二木卡姆",是我国古典歌舞音乐中一朵绚丽的鲜花。在形成的过程中,它吸收了一部分汉族音调及中亚、西南亚其他一些民族的同类文化,不断锤炼,逐渐完善,从而成为具有我国维吾尔族独特风格的音乐艺术。

"十二木卡姆"在我国至少已有五百年的历史。在清乾隆年间进入宫廷的"回部乐伎"中,已有当今木卡姆的雏形。它体裁多样,富于变化,并因流传地域的不同而有风格上的差别。它既有古典的叙诵歌调,也有民间热烈的舞蹈音乐和优美动听的叙事歌曲。"十二木卡姆"共分十二套,每一套又分"大拉克曼""达斯坦""麦西热普"三部分。全部"十二木卡姆"包括一百七十多首曲牌和七十二首乐曲,全部唱完一次要二十多小时。

维吾尔族老艺人吐尔地阿洪传谱的现代南疆"十二木卡姆",是丰富多彩的木卡姆流派之一。它的歌词以 15 世纪诗人们的作品为多,大部分是爱情题材的抒情叙事诗。下面一段谱例,是"木戛热克木卡姆"中的"第三麦西热普":

1=F 2/4

1 2 3 4 | 3. 1 2. 5 0 | 1. 2 3 4 | 3. 2 2 | 2 0 :‖

3. 2 1 5 ‖: 4. 4 3 2 | 1. 7 7 1 | 2. 7 1 7 | 6 5 5 5

5. 5 ‖: 1 5 4 3 | 3. 2 2 5 | 3. 4 1 | 3. 2 2

2 0 :‖ 3. 2 5 0 ‖: 4. 3 3 2 | 1. 7 7 1 | 3. 7 1 7

7. 5 5 | 5 5 5 ‖: 5 5 4 3 | 3. 2 2 5 | 5. 3 4 3

3. 2 2 | 2 2 3 2 : 3. 2 5 0 ‖: 4. 4 3 2 | 1. 7 7 1

3. 7 1 7 | 6 7 5 5 | 5 5 5 :‖ 5 5 4 4 | 3. 2 2 6

5. 3 4 3 | 6. 2 2 | 2 6. 5 :‖ 3. 2 5 0 | 4. 4 3 2

1. 7 7 6 0 | 3. 1 1 7 | 6. 5 5 0 | 5. 6 5 |

4. 4 3 2 | 1. 7 7 1 | 2. 7 1 7 | 6 0 ‖

　　"十二木卡姆"的伴奏乐器主要有沙塔尔、弹布尔、都塔尔、扬琴、手鼓、沙马依等。和田地区演唱"木卡姆"的艺人们，还使用一种叫作"卡龙"的古老乐器。

　　藏族民间歌舞"锅庄"，是藏族劳动人民所喜爱的艺术形式。清代李心衡在乾隆年间出版的《金川锁记》中，说藏族"俗喜跳锅庄嘉会"，在举行婚礼时，群众"相率跳锅庄"，

跳时"男女纷沓、连臂踏歌"。歌词的内容，大多是"赞佛"之歌和"男女相慰"之词。

藏族古典宫廷歌舞"囊玛"，大约产生于明末清初。据说，一个叫第舍桑结甲错的地方官，在"囊玛"艺术的发展中，曾起了重大的作用。18世纪中叶后，"囊玛"在汉族音乐的影响下有过较大的发展，过去仅仅由"扎木聂"等藏族乐器伴奏的乐队增加了从汉族传来的笛子、二胡、京胡、扬琴等乐器，在现代保存的"囊玛"音乐中，仍然听得到一些酷似汉族戏曲的音调。

我国西南的一些少数民族歌舞，像姹紫嫣红的山花一样多姿多彩。在彝族的"阿细跳月"、苗族的"游方"、布依族的"赶表"、侗族的"玩山"等别具一格的歌舞集会中，歌舞成了爱情的桥梁，谁不愿意选那最能歌善舞的青年做自己的爱人呢？这真是：

月上柳梢头，
人约黄昏后。
歌声传心曲，
舞姿诉情意……

四、从魏良辅到汤显祖

明嘉靖、隆庆年间（1522—1572）的一天，在苏州太仓，
一个因罪而发配至此的河北人张野塘，正在为一位特殊的客
人演唱。张野塘素工弦索，对演唱自宋元以来便流行于北方
的杂剧——北曲，有着很深的造诣。他忘了自己"再也不唱"
的誓言，连着唱了三天三夜！那位已经五十来岁的客人，居
然也毫无倦容地听了三天三夜！之后，客人不但与张野塘成
了忘年之交，而且竟将自己善唱的爱女许配给了这个带罪的
戍卒。古来知己难觅，知音更少，这位知己兼知音的客人，
便是著有《曲律》的杰出戏曲音乐家魏良辅。此后，张野塘
及洞箫名手张梅谷、笛师谢林泉，以及老前辈过云适等人，
共同协助魏良辅完成了对昆山腔的创造性改造，使昆山腔逐
渐成为一个对后世的许多剧种影响颇深的大剧种。

我们知道，自宋、元始，我国的戏剧音乐已形成南北两
大流派，在北方以杂剧为主，在南方以南戏（又称"戏文"，
明时亦称"传奇"）为主。但至明时，杂剧已日趋衰落，而
南曲却出现了"四大声腔"争胜的繁荣局面。

所谓四大声腔，指的是弋阳腔、余姚腔、海盐腔及昆山
腔。明才子徐渭曾在他的《南词叙录》中，记载了四大声腔
的家乡和流行区域："今唱家称弋阳腔，则出于江西、两京、
湖南、闽、广用之。称余姚腔者，出于会稽、常、润、池、
太、扬、徐用之。称海盐腔者，嘉湖、温、台用之。唯昆山

腔止行于吴中，流丽悠远，出乎三腔之上。"

从这段记载看来，起初弋阳腔的影响最广，而昆山腔的流传范围最小。弋阳腔是"联曲体"结构，常常运用"滚调"及一唱众和、句尾帮腔的形式，生动活泼，有着浓郁的乡土气息。有人说它"错用乡语，四方士客喜闻之"①。弋阳腔伴奏不用弦管，只用大锣大鼓，铿铿锵锵，声震天地，颇具特色。但是，昆山腔却在四大声腔争胜之后的一段时间里，以"流丽悠远"的特点，"出乎三腔之上"，不能不归功于团结在魏良辅周围的一批戏曲改革者。

魏良辅（1489—1566），字尚泉，豫章（今江西省南昌市）人。他能度曲，善歌唱，"能谐声律，转音若丝"②，长于乐器，"为丝竹之音，巧绝一世"③。他"愤南曲之讹陋"，立志改革昆山腔。为此，他悉心研究北曲，并吸收弋阳腔、海盐腔及当地民间曲调的精华，经多年努力，在师友们的帮助下，改革了昆山腔"平直无意致"的缺点，新创了被称为"水磨腔"的唱法和音调，从而奠定了昆曲兴盛一时的地位。

改革后的昆曲，以纤细幽雅的风格著称，在音乐与唱词的配合上，讲究颇多。它一字多音，把一字分成头、腹、尾三部分，唱来萦回曲折、轻柔舒缓，被人称为"声则平上去入之婉协，字则头腹尾音之毕匀，巧深熔琢，气无烟火，启口轻圆，收音纯细"④。在伴奏方面，也有很大改进，形成了以笛为主，箫、管、笙、三弦、琵琶、月琴、鼓板等多种乐器配合的新型伴奏乐队。起初，新创的"水磨腔"只用于清唱，但从梁辰鱼以昆腔著《浣纱记》之后，昆曲便风行一

① ［明］顾起元：《客座赘语》。
② ［明］张大复：《梅花草堂笔谈》。
③ ［明］许宇：《昆腔原始》。
④ ［明］沈宠绥：《度曲须知》。

时了。

讲到明清时的戏曲音乐，必然要提到另一个伟大的名字——汤显祖。

汤显祖（1550—1616），是与莎士比亚同时代的东方戏剧之光。他二十一岁中举，二十八岁便闻名全国。不但才华横溢，而且刚正不阿，两次拒绝首辅张居正的拉拢，因而落第，直至三十四岁张居正死后，才中了进士。居官不久，又因上《论辅臣科臣疏》，得罪了大学士申时行等人，被贬为广东徐闻县典史；万历二十六年（1598 年）调任浙江遂昌县知县。五年县令，为百姓做了不少好事，一时间官声冠盖两浙。后因痛恨朝廷监税使掠夺百姓的恶行，毅然辞职，挂印还家。此后，便把全部精力投入到了我国的戏曲事业当中。

他的著名作品是"临川四梦"，即《紫钗记》《牡丹亭》《南柯记》和《邯郸记》。其中最负盛名、影响最大，甚至历三四百年之久而令今人观之闻之仍不免荡气回肠的，当推其传世佳作《牡丹亭》了。在这部不朽的作品中，作者通过一个充满浪漫主义色彩的故事，揭露了封建礼教的罪恶，塑造了杜丽娘、春香等一系列生动的艺术形象。剧中描写那个在严谨的"庭训"及封建礼教的压迫下强烈向往着自由与幸福的小姐杜丽娘，与丫环春香私入花园欣赏美好春光的"游园惊梦"🎧一场戏，更是家喻户晓，深得人民喜爱。

下面这段谱例，是"惊梦"一场中杜丽娘的唱段。音乐轻悠如梦，细致入微地刻画了一位正值芳龄的贵族小姐游春时的微妙心理：

1=D 4/4

【皂罗袍】

$$5\ \ 6\ \ 1\ |\ 1\ -,\ \underline{5.}\ \underline{6}\ \underline{2}\ \underline{2}\ \underline{1}\ |\ \underline{6.}\ \ \underline{5}\ \ 1\ -, |$$
原来　　　　姹　紫

$$\underline{2}\ \underline{0}\ \underline{2}\ \underline{1}\ \underline{2}\ \underline{3}\ \underline{2},\underline{1}\ \underline{2}\ \underline{3}\ |\ \underline{5.}\ \underline{6}\ \underline{2}\ \underline{2}\ \underline{1}\ \underline{6}\ -\ |\ \underline{6}\ \underline{1}\ \underline{6}\ \underline{5}\ \underline{3}\ \underline{5}\ \underline{1}\ \underline{0}\ \underline{1}\ |$$
嫣红开遍，　　　似这般都

$$\underline{2.}\ \underline{3}\ \underline{2}\ \underline{1}\ \underline{6.}\ \underline{5}\ \underline{1}\ \underline{2}\ \underline{0}\ \underline{6}\ |\ \underline{5.}\ \underline{1}\ \underline{6}\ \underline{6}\ \underline{5}\ \underline{1.}\ \underline{2}\ \underline{3}\ |\ \underline{3}\ \underline{0}\ \underline{2}\ \underline{3}\ \underline{5}\ \underline{6}\ \underline{0}\ \underline{1}\ \underline{6}\ \underline{6}\ \underline{5}\ |$$
付　与　断井颓

$$3\ \ \underline{5}\ \underline{5}\ \underline{3}\ \underline{2.}\ \underline{3}\ \underline{2}\ |\ \underline{3.}\ \underline{5}\ \underline{3}\ \underline{3}\ \underline{2}\ \underline{1}\ \underline{6}\ \underline{1}\ \underline{2}\ |\ \underline{6.}\ \underline{1}\ \underline{3}\ \underline{5}\ \underline{0}\ \underline{6}\ \underline{5}\ \underline{6}\ \underline{5}\ |$$
垣。　良　辰　美　景　奈何

$$\underline{3.},\ \underline{2}\ \underline{3}\ \underline{1}\ \underline{6}\ \underline{1}\ \underline{2},\ |\ \underline{3}\ \underline{0}\ \underline{5}\ \underline{0}\ \underline{6}\ \underline{5.}\ \underline{1}\ \underline{6}\ \underline{5}\ \underline{3},\underline{2}\ \underline{1}\ |\ \underline{6}\ \underline{2}\ \underline{1},\ \underline{2.}\ \underline{1}\ \underline{6}\ \underline{5}\ |$$
天，便　赏　心　乐　事　谁家

$$\underline{5.}\ \underline{6}\ \underline{1}\ \underline{2}\ \underline{1}\ \underline{6}\ -,\ |\ \underline{5.}\ \underline{6}\ \underline{5}\ \underline{0}\ \underline{5}\ \underline{6}\ \underline{1}\ \underline{6}\ \underline{1}\ \underline{5}\ |\ \underline{3.}\ \ \underline{5}\ \underline{6}\ \ -,\ |$$
院。　朝　飞　暮　卷，

$$\underline{6}\ \underline{1}\ \underline{2}\ \underline{3}\ \underline{1.}\ \underline{2}\ \underline{3}\ \underline{5},\underline{6}\ \underline{5}\ \underline{3}\ \underline{2}\ |\ \underline{1}\ \ \underline{2}\ \underline{2}\ \underline{1}\ \underline{6}\ \ -,\ |\ \underline{5.}\ \underline{3}\ \underline{5}\ \ \underline{6}\ \underline{0}\ \underline{6}\ \underline{5}\ \underline{5}\ \underline{6}\ |$$
云　霞　翠　轩；　　雨丝风

$$\underline{1.}\ \underline{2}\ \underline{6}\ \underline{6}\ \underline{5}\ \underline{3}\ \ -,\ |\ \underline{2.}\ \underline{3}\ \underline{2.}\ \ \underline{3}\ \underline{2.}\ \underline{3}\ \underline{2}\ \underline{1}\ |\ \underline{6}\ \ \underline{5}\ \underline{5}\ \underline{5}\ \underline{3}\ \underline{2}\ \underline{2}\ \underline{3},\underline{5}\ \underline{6}\ |$$
片，　　烟　波　画　船，锦　屏人忒

$$\underline{1.},\underline{2}\ \underline{1}\ \underline{6}\ \underline{5},\underline{6}\ \underline{5}\ \ \underline{3},\underline{2}\ \underline{1}\ |\ \underline{6}\ \underline{1}\ \underline{2}\ \underline{3}\ \underline{1},\ \underline{2.}\ \underline{1}\ \underline{6}\ \underline{5},\ |\ 5\ \ \ \ 1\ |\ 6\ \ \cdot\ \|$$
看　　　的　这　韶　光　　贱。

　　汤显祖的作品不但在内容上具有强烈的人本主义思想，而且在艺术上反对腐朽的条条框框，主张"以意、趣、神、色为主"[1]，不须"按字模声"，被格律所囿。更重要的是，他还在戏曲领域竖起了反对程朱理学的大旗，反对格律派沈璟所提出的戏曲要"以理相格"，为封建道德服务的主张，

[1]　见《汤显祖集》。

提出了"情胜于理"，要"为情作使"的大胆命题。因此，他的作品当时便激起了强烈的反响，尤其得到妇女们的共鸣。据说，娄江十七岁的少女俞二娘，因读《牡丹亭》自伤身世，竟至忧愤而死。另有杭州女伶商小玲，以饰演杜丽娘闻名，每次登台，都达到忘我的地步，后来，在唱《寻梦》一场中"待打并香魂一片，阴雨梅天，守得个梅根相见"时，竟因过于情真而泣死台上了！

昆曲在明万历之后传入北京，不但得到那些宦居北方的江南人的喜爱，而且逐渐被整个贵族阶级和士大夫阶层所接受。清时，满族统治者全面接收汉民族文化，宫廷曾选拔不少昆曲艺人进京"供奉"。康熙年间，弋阳腔也进入北京，形成与越来越贵族化的昆曲争荣竞胜的局面。

在昆、弋两腔的影响下，我国各地农村中陆续产生了一些新的剧种。清人曾有这样的记载："近今且变弋阳腔为四平腔、京腔、卫腔，甚至等而下之为梆子腔、乱弹腔、巫娘腔、唢呐腔、罗罗腔矣，愈趋愈卑，新奇迭出。"[1] 这"愈趋愈卑"，是文人士大夫的话，抛开这"卑"字身上所带有的偏见，也恰好说明这些新出现的剧种，具有最广泛的受众。

至清乾隆、嘉庆年间（1736—1820），梆子腔、吹腔等，以一股不可阻挡的气势，纷纷从农村涌向城镇。被统治者尊为"雅部"的昆曲，在被贬为"花部"的新兴剧种面前败下了阵来。清人徐柯在所著《曲牌》中载："道光朝，京都剧场犹以昆剧、乱弹相互奏演，然唱昆曲时，观者辄出外小遗，故当时有以车前子讥昆剧者。"当时的大部分听众，"所好惟秦声罗弋，厌听吴骚，闻歌昆曲，辄哄然散去"。这充分说明任何一个剧种也像大自然的万物一样，都有它自己生死

[1]　［清］刘廷玑：《在园杂志》。

兴衰的过程和规律，如果长时期停滞不前，就免不了被百姓与时代抛弃。

当时被百姓喜好的秦腔，是各种梆子腔的渊源之处。梆子腔的音调，在明时已见记载，被称为"西秦腔犯"。它起源于陕西、甘肃一带，伴奏不用笙笛，只用胡琴，音调高亢苍凉。因其用枣木梆子击节伴奏，故称之为"梆子腔"。据说生于陕北米脂的李自成，便是一位秦腔爱好者，他听昆曲，则"蹙额"，听秦腔，则"拍掌和之"①。他的部下，也大多数是陕甘一带的人。李自成率部转战陕、晋、冀、鲁、豫、皖、川、赣、湘、鄂等地，对促使秦腔与各地区的音调方言相结合而形成山西梆子、山东梆子、河北梆子、河南梆子等声腔，不能说没有一定的作用。

被近人称之为"国戏"的京戏，旧称"皮黄"。皮黄即指西皮与二黄。西皮脱胎于秦腔，二黄出于安徽的吹腔，后经过湖北、安徽艺人们的加工，两者结合而成皮黄腔，通过汉班与徽班的活动，渐渐传到许多地方去。1790年，乾隆八十生辰，著名的"四大徽班"②把皮黄带到北京，并从此在北京扎下根来，逐步形成全国最具影响的京戏。

我国的戏曲音乐自宋元到明清，逐步形成两种体制，即"曲牌联缀体"与"板腔体"。杂剧、传奇属于前者，梆子、皮黄则属于后者。所谓"曲牌联缀体"，是用若干独立的曲调接续在一起，形成"组曲"式的结构。"板腔体"是以一个基本曲调为基础，然后根据剧情和唱词的需要而做不同的节奏、速度的板式变化而形成的声腔体系。板腔原则的确立，为我国戏曲音乐的进一步发展和提高，开辟了广阔的道路。

① ［清］陆次云：《圆圆传》。
② 即"四喜班""春台班""和春班""三庆班"。

五、《甲午风云》中的琵琶曲

看过影片《甲午风云》的人不会不记得这样一个场面：夜深了，一群激动的水兵来到"致远"号管带邓世昌的门前。他们听说，这位正直勇敢的爱国将领背弃了抵抗外侮、振兴祖国的誓言，向那些可恶的怕死鬼们投降了！由于被欺骗、被出卖所引起的愤怒，压倒了过去他们对邓大人的爱戴。他们要冲进他的府邸，去质问他、谴责他，如果可能的话，也去说服他。但是，在紧闭着的门前，他们不约而同地停住了脚步。从邓世昌的卧室里，传出了一阵豪雨般的琵琶声。这是什么样的音乐呀？！铁骑奔突、飞箭如蝗、剑戈相击、人吼马嘶！这乐声，如慝、如怒、如湍、如瀑，有未减的豪情、有犹存的壮志、有对误国奸佞的愤恨！望着那烛光摇曳的窗影，听着这嘈嘈切切的琵琶声，还有什么可说的？又有什么需要解释的呢？当邓世昌推门出来的时候，还沉浸在音乐中的他惊呆了：在他面前，一排眼含热泪的水兵们，齐刷刷地向他行着大礼！他不知道，刚刚从他指间流淌出来的乐声，是如何使这些忠贞刚直的士兵们消除了对他的误解；他更不知道，这首铿锵豪壮的乐曲，是怎样强烈地打动了他们杀敌报国的赤子之心！

这乐曲，就是明代时已流传的琵琶名曲《十面埋伏》🎧。

《十面埋伏》以公元前 202 年的楚汉战争为题材，用音乐的语言生动地刻画了刘邦、项羽在垓下决战的激烈场面。这首乐曲结构宏大，组织严密，具有丰富的表现力和极强的感染力。

《十面埋伏》全曲共分三部分。第一部分通过"列营""吹打""点将""排阵""走队"等细节的描写，以铿锵有力

的节奏、激昂炽烈的音调和具有中国民族风格的浓重和弦，刻画了两军决战前的准备工作和盛大军威。接着，全曲进入高潮。在"埋伏""鸡鸣山小战""九里山大战"这三个重点段落里，乐曲充分调动了拂、扫、滚、拉、推、绞弦等多种琵琶所特有的技法，配合暴风骤雨般激烈的音调、节奏，生动地再现了两军对阵时金鼓齐鸣、飞箭如蝗、炮火震天、人吼马嘶的鏖战场面。能通过这样一件小小的拨弦乐器，描绘如此壮阔伟大的场面，而且如此生动逼真，使听众仿佛目有所见、身有所触，似乎置身于飞矢如雨的古战场，可以说是我国民族音乐的骄傲。乐曲的最后一部分，以一个级进的旋律和长音滚弹构成的复调，描写重围中的项羽与虞姬死别，最后自刎乌江、慷慨赴难的情景。音调凄楚，令人怆然而涕下。

明清时，曾出现了许多杰出的琵琶演奏家和著名的作品，并出现了刊行的曲谱。琵琶演奏家中有号称"汤琵琶"的汤应曾，有善弹《海青拿天鹅》的张雄，有号称"琵琶绝"的李近楼等人。关于汤应曾，明人王献定在所著《四照堂集》中，曾专为他立传，说他"所弹古调百十余曲，大而风雨雷霆，与夫愁人思妇，百虫之号，一草一木之吟，靡不于其声传之。而尤得意于《楚汉》（即《十面埋伏》）一曲。当其两军决战时，声动天地，瓦屋若飞坠。徐而察之，有金声、鼓声、剑声、弩声、人马辟易声……"可见其技艺精绝。

我国最早刊行的琵琶谱《华秋苹琵琶谱》，刊行于1818年，其中载琵琶大曲七套，小曲六十二曲，有《十面埋伏》《海青拿天鹅》《月儿高》等。华秋苹（1784—1859），江苏无锡人，是一个有较高艺术修养的知识分子，在华氏谱中，他参考古琴的指法符号，用字谱的形式固定了原来民间手口相传的各种琵琶指法，对琵琶音乐的发展作出了贡献。

《李芳园琵琶谱》（即《南北派十三套大曲琵琶新谱》），

系李芳园所编，刊行于 1895 年。李是浙江平湖人，出身于琵琶世家。他花费了许多精力校勘古曲，并将之刊行，广为流传，影响很大。但是，他崇雅厚古，更改了一些民间古曲的曲名，妄加了一些作者。如把《老八板》改为《虞舜薰风操》等。近年来，我国又陆续发现一些颇有价值的抄本琵琶谱，如上海发现的明嘉靖七年（1528 年）的精抄本琵琶谱，比华氏谱早二百九十年。

七弦琴音乐，在明清时也有很大发展。首先，是进一步形成了地域、风格各不相同的多种流派，如虞山派、广陵派、中州派、诸城派、川派、金陵派等等，各派也都涌现了一批著名演奏家。如虞山派的严澂、徐上瀛，清代广陵派的徐锦堂等。其次，是刊行了大量有关的著作。这些著作可分为两大类，一是琴论，一是琴谱，前者如徐上瀛所著《溪山琴况》，详尽地阐述了七弦琴理论，并结合美学观点和技术手段提出了关于琴的二十四种理想原则，他认为"和、静、清、远、古、澹、恬、逸、雅、丽、亮、采、洁、润、圆、坚、宏、细、溜、健、轻、重、迟、速"兼备的琴音才是好的声音。后者如朱权编辑的《神奇秘谱》，保留了《广陵散》《酒狂》《潇湘水云》等许多前代琴曲。此外，像《太古遗音》《风宣玄品》《西麓堂琴统》《五知斋琴谱》等，都各有其特色及价值。

除琵琶、古琴独奏外，明清民间器乐合奏也相当盛行，并因地域不同而形成许多在乐队形制、记谱法、曲目、演奏技术、风格上俱不相同的器乐演奏团体和乐种。这些乐种若以所用乐器论，可分为"吹打""弦索""丝竹"三类。

"吹打"以管乐器和打击乐器为主要乐器，这类乐种有"陕西鼓乐""山西八大套""河北吹歌""十番锣鼓""潮州锣鼓"等。它们之间虽有鲜明的风格区别，但也有着共同点，那就是火爆炽烈，喧腾欢乐。另外，其中许多乐种都堪

称渊源久远，如西安鼓乐，流传于陕西省西安市和周至县等地区，所用乐器大致有打击乐器的座鼓、战鼓、乐鼓、独鼓等四种鼓，大小钹、大小铙、大小梆子及大锣、马锣、铃铛、云锣等；管乐器以笛为主，辅以笙、管。西安鼓乐所用曲谱，同宋代姜夔时代的俗字谱，而从曲式、曲目上看，又与唐宋大曲有着不可否认的血缘关系。唐燕乐大曲有"散序""中序""曲破"三部分，西安鼓乐亦有"起""正曲""赶东山"三部分，彼此的结构特点非常相似，西安鼓乐又分为"坐乐"与"行乐"两种演奏形式，坐乐是室内演奏的大型套曲，结构完整、复杂，行乐又称"路曲"，是室外演奏的。从现存的鼓乐谱本来分析，这一乐种在明时即已得到很大发展。

"山西八大套"流行于山西，其中尤以五台山青、黄两庙的僧人们所保存及演奏的音乐更有特色和价值。其所用曲调，常常是与南北曲同名的，如"山坡羊""朝天子"等，也有些或渊源更加古远，如"望江南"；或显然出自民间，如"王大娘""掉棒槌"等。所用记谱符号，与南宋晚期张炎《词源》及宋末元初陈元靓所编《事林广记》中的谱式相同。演奏时所用乐器有大管、小管、唢呐、笛、云锣、小钹、板、鼓等，著名的八套大型套曲，是一份珍贵的文化遗产。

"十番锣鼓"即苏南吹打。所谓"十番"，并不是仅指十样乐器，而是泛指多数而言。"十番锣鼓"从明时就在江南流行，明代余怀在其《板桥杂记》中就记载了万历年间南京秦淮河上演奏"十番"的情景。"十番锣鼓"有它独特的结构形式，在套曲中常常以鼓的独奏为主体（鼓的独奏叫鼓段），在慢鼓段、中鼓段和快鼓段之间，杂以管弦乐段。所用乐器有笛、笙、箫、胡琴、板胡、三弦、琵琶、云锣、板、点鼓、同鼓、板鼓等。

弦索乐所用乐器仅为琵琶、三弦、二胡、筝等弦乐器，

风格清柔典雅。1814年，蒙古族文人荣斋编辑了世称"弦索十三套"的《弦索备考》，以总谱的形式记录了当时的"今之古曲"十三套，如《月儿高》《海青》《阳关三叠》等。弦索乐的配器较为细腻，如在《十六板》一曲中，除熟练地运用变奏手法来发展音乐外，还有意识地运用了对位的手法。

曹安和等编《弦索十三套》封面

　　丝竹乐流行于江南许多地区，所用乐器有"丝"有"竹"，风格明丽流畅、优美清新，如"江南丝竹""广东丝竹"等，都有着很广泛的群众性和独特的艺术风格。

曹安和等编《弦索十三套·十六板》

六、蛰居的音乐理论家

嘉靖二十九年（1550年）的一天，一件令人气愤的消息转瞬间传遍了京城：皇帝的近亲、正直的郑恭王朱厚烷，被削去了爵位，关进了凤阳的牢狱。两年前，厚烷就因上书"四箴"，直言规劝皇帝要"居敬""穷理""克己""存诚"而触怒龙颜，这次，又因皇族内部纷争被诬告为"叛逆"，并被监锢起来。人们为非罪而系狱的朱厚烷抱不平，也为他的"世子"朱载堉捏一把汗。没过多久，又一件新闻在京城引起了轰动：朱载堉为抗议其父所蒙之冤，竟然在尊贵威严的皇宫门外，用土筑了一间小小的土室，只留一个小小的气孔，里面无坑无椅，只席地铺了些藁草。朱载堉把自己一个人关在这黑暗的土室里，并声称何时其父获释，他何时才回到正常的人类社会生活中来。星移月转，春去秋来，整整十九年过去了，当人们已经熟悉了这间奇特的土屋而渐渐淡忘了里面的这个人时，朱载堉走出了黑暗，回到了光明之中。但是，他不是只身回到人类社会中来的，他为人类社会带来了一份厚礼，这就是他独居土室，潜心钻研十九年而写成的著作——《律学新说》。

在《律学新说》中，朱载堉提出了他的"新法密率"（即十二平均律）的理论，并对这一理论作了精辟的叙述和详密严谨的推算。所谓十二平均律，就是目前世界通用的把一组音（八度）分成振动数比相等的十二个半音的律制。朱氏总结了我国两千余年在律学研究中的得失，在理论上解决了历来未能完善处理的旋宫转调问题。他还指出了历来所传同径管律的错误，找到了异径管律的规律并计算出相应的数字。他所设计的三十六异径管律，音高上误差很小，在当时的世

界上，他的研究处于领先地位。19世纪末，一位欧洲音响学家按照朱载堉在16世纪即已发明的方法进行了实验，得出了与朱氏相同的结论。他钦佩地说："在这管径大小一点上，中国乐律比我们更进步了，我们在这方面，简直一点都还没有讲到……我们已照样制造了律管试验，所得到的结果，可以证明这学理的精确。"①

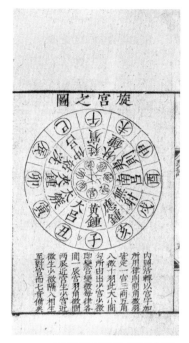

朱厚瑛撰《瑟谱》"旋宫之图"
（明嘉靖朱载堉刻本）

1606年，朱载堉将多年心血的结晶——《律学新说》《乐学新说》《律吕精义》《灵星小舞谱》《律历汇通》等十三种著作编纂成音乐理论文献巨著《乐律全书》献给皇帝。他期望这封建社会的最高统治者、他血缘上的亲属，能帮助他将这理论付诸实践，让这绚丽的理论之花，结出丰硕的果实来。但是，他的伟大著作却被置之高阁，遭到了与他同样的命运：远离人世，在黑暗的斗室中幽禁……朱载堉及他的音乐理论的遭遇，是中国封建社会末期的一个典型、生动的侧影，它充分说明了我国传统文化在近现代逐步由先进变为落后的根本原因。

历史的车轮艰难地滚动着。两千多年来，中华民族的途

① 转引自杨荫浏：《中国古代音乐史稿》。

程就像黄河的水，沿途裹进了大量的泥沙，以至越流越缓慢、越沉重，几乎成了一股行将凝固的泥石流。当鸦片战争的炮声震醒沉睡的古国时，当帝国主义的武装侵略和文化侵略叩开了清朝愚昧的大门时，当中华民族的无数仁人志士痛感故国的沉沦而决心舍身救国时，中国过于长久的封建社会的丧钟敲响了！这钟声，同时也宣告了源远流长的中国封建文化的巨流，已经流到了它的尽头。历史逼迫它做出这样的抉择：要么在峭壁前停住脚步，自囿自身，最后被历史所抛弃；要么冲出隘口，飞流直下，立足中华，面向世界，像它在过去多次做过的那样，虚怀若谷、兼容并蓄地吸收那来自塞纳河、莱茵河、密西西比河、隅田川的活水，把它们融在黄河的金涛中。

那么，这选择是怎样做出的呢？中国传统文化在与中华民族同时为自己的新生奋斗的时候，是怎样通过无数的峡谷、浅滩的呢？这里是有许多深刻的道理与生动的事实的。但，这已是近现代音乐史的任务了，而我们这个"音乐的历史——从先秦至明清"，到此就应该结束了。

后记

这本小书写于 1976 年。那时，我正在天津音乐学院作曲系读书。有一次，和同学谈起丰子恺的音乐普及读物对我们的启蒙并最终踏上音乐之途的巨大影响，感慨当前文艺普及读物的缺乏。同学说，你为什么不写点类似的东西呢？我想也是。既然已自知不是写作交响曲的材料，还不如为社会，为和我一样的青年们做一点实际的工作。恰巧我正在学习杨荫浏等先生的音乐史著作，便学着丰子恺的榜样，试写了这本小书，当作一篇"学习笔记"。

我知道，把前辈先生们的宏著比成菜肴是大不恭的。但假如允许我斗胆做一个比喻的话，我以为这本小书，只不过是我把先贤们做好的佳肴美馔，东一勺西一箸地拣到我的碗里，然后加水冲成的汤。假使味道有异，那是我加水加得不好。

初稿写成后，郭乃安、李业道、黄翔鹏、杨今豪等前辈师长曾先后审阅并提出许多十分珍贵的意见。倘若没有老师们的耳提面授，本书的完成将是不可想象的。

从 1979 年底到 1982 年底，本书在季刊《音乐爱好者》上连载。三年多的时间里，编辑部的同志曾给予我多方面的帮助。此次出版，又蒙黄翔鹏师赠文代序，在此一并致以诚挚的谢意。

本人目前尚在学习阶段，此书出版前虽曾做了些修改和补充，但肯定仍会存在许多缺点错误，切望师长和读者不吝赐教，匡谬指正。

田 青
1982 年末于北京恭王府

图书在版编目（CIP）数据

中国古代音乐史话 / 田青著. － 上海：上海音乐出版社，
2024.4
ISBN 978-7-5523-2813-4

Ⅰ. 中…　Ⅱ. 田…　Ⅲ. 音乐史 – 中国 – 古代　Ⅳ. J609.22

中国国家版本馆 CIP 数据核字（2023）第 256157 号

书　　名：中国古代音乐史话
著　　者：田　青

责任编辑：唐　吟　李　月（助理编辑）
责任校对：钟　珂
封面设计：翟晓峰

出版：上海世纪出版集团　上海市闵行区号景路 159 弄　201101
　　　上海音乐出版社　上海市闵行区号景路 159 弄 A 座 6F　201101
网址：www.ewen.co
　　　www.smph.cn
发行：上海音乐出版社
印订：上海中华印刷有限公司
开本：889×1194　1/32　印张：6.75　图、文：216 面
2024 年 4 月第 1 版　2024 年 4 月第 1 次印刷
ISBN 978-7-5523-2813-4/J·2600
定价：68.00 元

读者服务热线：(021) 53201888　印装质量热线：(021) 64310542
反盗版热线：(021) 64734302　(021) 53203663
郑重声明：版权所有　翻印必究